KB119421

캔버스를 찢고 나온 여자들

캔버스를 찢고 나온 여자들

ⓒ 이유리, 2020

초판 1쇄 발행 2020년 12월 16일
초판 4쇄 발행 2024년 4월 18일

지은이 이유리
펴낸이 이상훈
편집1팀 김진주 이연재
마케팅 김한성 조재성 박신영 김효진 김애린 오민정

펴낸곳 (주)한겨레엔 www.hanibook.co.kr
등록 2006년 1월 4일 제313-2006-00003호
주소 서울시 마포구 창전로 70(신수동) 화수목빌딩 5층
전화 02-6383-1602~3 팩스 02-6383-1610
대표메일 book@hanien.co.kr

ISBN 979-11-6040-449-4 03600

캔버스를
찢고 나온
여자들

이유리의
그림 속 여성 이야기

한겨레출판

작가의 말

어느 날, 영국의 소설가 버지니아 울프(Virginia Woolf, 1882~1941)는 유명 남성 작가의 소설에 대한 비평을 쓰기 위해 책상 앞에 앉았다. 그런데 펜을 쥐자마자 울프는 이상한 낌새를 느꼈다. 치맛자락이 방바닥을 스치는 소리가 들리더니, 원고지 위에 낯선 날개 그림자가 진하게 드리워졌다. 그렇다. 울프에게 '집안의 천사'가 찾아온 것이다. 천사는 울프의 뒤로 스르륵 내려와 귓가에 입술을 바짝 댄 채 속삭였다. "이봐요, 당신은 젊은 여성이에요. 당신은 남자가 쓴 책에 대해 글을 쓰고 있군요. 호의적인 마음을 가져봐요. 살살해요. 듣기 좋은 말을 풀어놓고 속여봐요. 어느 누구도 당신이 자기 나름의 생각을 지녔다고 집작하지 못하게 하세요. 무엇보다도 순수하게 말이에요."

사실 천사가 울프 곁에 찾아온 것은 이번이 처음이 아니었다. 울프가 글을 쓰려고 하면 늘상 찾아오던, 초대받지 않은 손님이 천사였다. 그때마다 울프는 그녀의 말에 대응하느라 시간을 축내고 애를 먹어야 했다. 더이상 참을 수 없었던 울프는 마침내 천사에게 덤벼들어 목덜미를 덥석 잡았고 안간힘을 다해 그녀를 죽이고 만다. 울프는 이것을 '정당방위'라고 정의했다. "내가 천사를 죽이지 않았다면 그녀가 나를 죽였을 것이다. 천사는 내 글에서 심장을 뽑아내버렸을 것이다."

　　위의 내용은 울프가 1931년 '여성들을 위한 직업'이라는 제목으로 강연한 내용을 추린 것이다. 어디 울프뿐이겠는가. 여성 대부분은 자신의 내면에 '집안의 천사'라고 불리는 유령을 들이고 있다. 착한 딸, 어진 아내, 현명한 어머니가 되어야 한다는 사회의 목소리에 맞춰 살아왔기 때문이다. 그러다가 정작 여성이 스스로를 돌보고 자아를 탐색하고 무언가 생산적인 일을 하려고 하면 '집안의 천사'는 어김없이 나타나 자신이 아닌 다른 이들을 배려하고 돌보라고 요구한다. 가부장제 아래에서 오랜 기간 천사의 목소리에 길들여진 여성들이 스스로를 비하하고 자신을 부정하게 된 건 어찌 보면 자연스러운 일이었으리라.

여성 예술가도 어떻게 예외일 수 있겠는가.《캔버스를 찢고 나온 여자들》집필을 위해 여성 예술가의 삶과 창작 궤적을 훑으면서, 나는 그들이 '집안의 천사'와 대면한 흔적을 심심찮게 발견할 수 있었다. 로자 보뇌르는 19세기에 바지를 입고 마시장과 도살장을 오가는 등 사회가 규정한 여성성을 정면으로 거부한 동물 화가다. 그렇게 씩씩한 그녀도 공식 인터뷰에서는 "내 마음만큼은 여성적이다"라고 애써 자신을 변호하곤 했다. 1864년부터 1873년까지 거의 매년 살롱전에 작품을 전시하며 성공적인 경력을 쌓았던 베르트 모리조는 어떤가. 늘 자신의 실력에 의구심을 가지고 괴로워했으며, 공식적인 서류에 한 번도 직업을 화가라고 표기하지 않았다. '집안의 천사'가 그녀들을 집요하게 괴롭힌 증거다.

하지만 여성 예술가들은 마냥 주저앉지만은 않았다. 그들은 자신의 앞에 홀연히 나타나 길을 막고 시시콜콜 참견하는 천사를 죽이고, 가부장 사회가 원하는 '천사표 여성'의 경계 밖으로 용감하게 탈출했다. "여자는 이런 작품을 그릴 권리가 없어"라는 비아냥을 들으면서도 지식의 나무에서 열매를 따서 소녀에게 전달하는 여성을 그린 메리 커샛, 은발과 주름살을 가감 없이 드러낸 채 외알 안경을 쓰고 책을 읽는, 가부장 사회가 원

7

치 않는 지성적 자화상을 남긴 안나 도로테아 테르부슈 등 헤아리자면 적지 않다. '천사가 자신의 그림에서 심장을 뽑아내는 것을 막기 위해' 여성 예술가들은 그들 내면에 도사리고 있는 천사와 치열하게 싸웠고, 끝내 천사를 쫓아내고 오롯이 자기 자신으로 섰다.

《캔버스를 찢고 나온 여자들》은 이 과정을 맹렬하게 좇은 책이다. 동시에 가부장 사회가 얼마나 여성 예술가들을 옭아맸는지 기록한 고발물이기도 하다. 《캔버스를 찢고 나온 여자들》을 통해 독자들은 그림 속에서 여성이 어떠한 방식으로 재현되어 왔는지, 남성들이 여성에게 가해온 폭력의 양상이 어떠했는지, 가부장제의 밑돌로서 여성들이 어떻게 억눌려왔는지 반추해볼 수 있을 것이다. 아울러 이 문제가 21세기 한국사회와도 긴밀히 연결돼 있는 것은 아닌지, 이 책이 그 성찰의 기회까지 준다면 저자로서 더 바랄 나위가 없겠다.

*

나이팅게일의 별명이 '백의의 천사'가 아니라 '망치를 든 여인'이라는 사실을 알고 있는지. 의료품 보급에 문제가 생기면 직접 망치를 들고 와, 군 창고의 자물쇠를 부숴버렸기 때문에

붙여진 별명이다. 나이팅게일은 그만큼 과단성 있는 인물이었지만, 당시나 지금이나 언론은 나이팅게일을 '한밤중 등불을 든 자애로운 천사'로만 그려낸다. 과격할 만큼 결단력 있는 여성은 가부장제가 허락하지 않기 때문이다. 하지만 그러거나 말거나. 나이팅게일은 가정 내 울타리에 천사처럼 얌전히 있으라는 가족과 사회의 만류에도 불구하고, 자기 갈 길을 갔다. 이렇게 얘기하면서.

"하릴없이 해안가에 서 있으니 차라리 새로운 세상을 맞이하는 길에서 열 번이라도 파도에 휩쓸려 죽겠다."

《캔버스를 찢고 나온 여자들》에 등장하는 여성 예술가들이 나이팅게일의 말을 들었더라면 천 번 만 번 동감했을 것이다. 나 역시 그런 심정으로 이 책을 썼다. 주먹을 쥔 채 파도 앞에 홀로 선 듯한 이 마음이 독자들에게 많이 가닿았으면 좋겠다.

이리저리 흩어진 화집을 정리하며,

이유리.

2부
여성, 우리는 소유물이 아니다

3부
여성, 안전할 권리가 있다

4부
여성, 우리는 우리 자신이다

1부

여성, 만들어지다

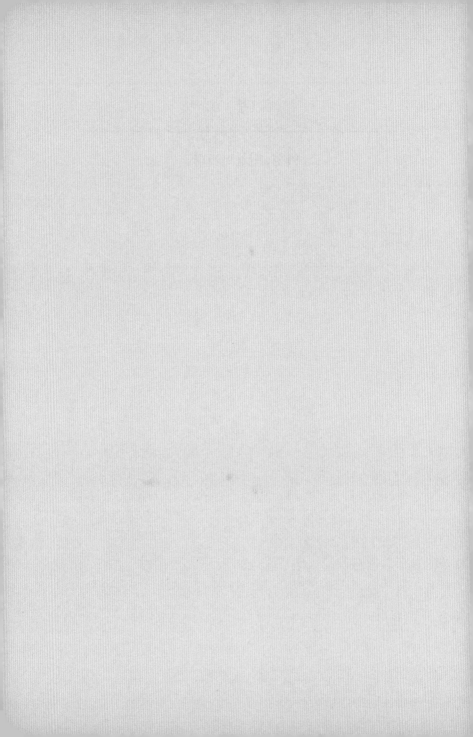

"우리가 옷을 입고 있는 게 아니라
옷이 우리를 입고 있다"

10대 시절 매일 입고 다녔던 교복을 떠올리면 곤혹스러웠던 기억만 남아 있다. 잠자코 있어도 땀이 뻘뻘 나던 여름날, 답답한 브래지어도 더운데 그 위에 꼭 러닝셔츠를 덧입어야 했다. 브래지어가 비치면 안 된다는 이유였다. 설상가상으로 내가 입던 하복은 칼라가 어깨 전체를 덮는 세일러복 스타일. 교실에 에어컨이 없던 그 시절, 선풍기 몇 대로 어떻게 버텼는지 아득하기만 하다. 등하교를 할 때도 고역은 이어졌다. 하복 상의가 너무 짧아서 버스 손잡이를 잡기가 곤란했기 때문이다. 계단을 오르내릴 때도 치마 안 속옷이 보일까봐 노심초사였다. 속옷 노출을 막으려 속바지를 입었는데, 그 속바지가 보일 것 같으니 조심하라는 말까지 들었다. 다 귀찮아서

치마 아래로 체육복 바지를 입으면 단정치 못하단다. 더워도 무조건 참고. 뛰지도 못하고. 속옷이 보일까 전전긍긍하는 조신하고 순종적인 여학생. 그것이 학교가 원하는 내 모습이었다. 교복은 그 여성상을 구현하도록 채찍질하는 독한 훈련 조교였다.

옷으로 여성의 행동을 길들인 역사는 유래가 깊다. 장 오노레 프라고나르(Jean-Honoré Fragonard, 1732~1806)의 〈책 읽는 소녀〉는 미술 문외한에게도 익숙한 그림이다. 쿠션을 등에 받치고 오른손으로 책을 쥐어 든 소녀의 옆모습이 한껏 진지하다. 그런데 소녀는 왜 이렇게 작은 책을 읽고 있을까. 이 그림뿐 아니라 18세기 독서하는 여성을 묘사한 그림에서 그녀들은 약속이나 한 듯 작고 얇은 책을 들고 있다. 의문은 영문학자 린달 고든(Lyndall Gordon)의 말을 통해 풀린다. 고든은 영국 작가 메리 울스턴크래프트(Mary Wollstonecraft, 1759~1797)의 전기에서 이렇게 적었다.

"여자들은 배와 등을 판판하게 하고 가슴이 더욱 풍만해 보이도록 고안된, 단단한 고래수염으로 만들어진 코르셋

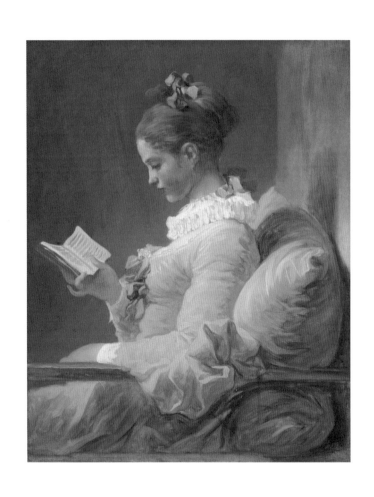

〈책 읽는 소녀〉
장 오노레 프라고나르, 1769년께, 캔버스에 유채,
미국 워싱턴 국립미술관

을 입어야 했다. 고래수염 틀로 살을 감싸지 않은 여자는 외설적이라는 손가락질을 받아야 했다. 코르셋은 여자들의 움직임을 제약했다. 몸을 굽힐 수 없었기에 책을 읽으려면 손으로 세워 들어야 했다."

이 설명대로라면 프라고나르의 그림 속 소녀는 볼록한 소매, 이리저리 접힌 치맛자락, 목에 두른 풍성한 주름의 칼라렛(collarette) 띠, 무엇보다 가슴과 복부를 사정없이 누르는 코르셋의 방해를 받아가며 책을 읽고 있는 셈이다. 그런 그녀에게 작고 가벼운 책은 최선이었다.

이 시기 여성복은 몸을 옥죄고 행동을 제약하는 감옥과 다름없었다. 슈미즈, 코르셋, 여러 겹의 패티코트, 스타킹 등 열 가지가 넘는 속옷을 챙겨 입은 뒤 바닥에 질질 끌릴 정도로 긴 드레스를 걸친 여자. 그녀 혼자 뭘 할 수 있겠는가? 이렇게 무겁고 꽉 끼는 의복 탓에 여성은 일거수일투족을 타인에게 의존할 수밖에 없었다. 일례로 코르셋을 착용한 여성은 몸을 앞으로 숙일 수 없기에 다른 이에게 신발 끈을 묶어달라고 해야 했다. 물건을 떨어뜨렸을 때 당황한 듯 두리번거리며 남성이 주워줄 때까지 부채만 파닥거린 것도 같은 이유다. 옷을 입고 벗는 일조

차 혼자서는 불가능해 타인의 도움이 필요했다. 이러한 일상 속에서 여성들은 순종적이고 의존적인 여성상을 자연스레 학습할 수밖에 없었으리라. 영국의 소설가 버지니아 울프의 말처럼 "우리가 옷을 입고 있는 것이 아니라 옷이 우리를 입고 있"기 때문이다. 이것은 가부장제가 바라는 바이기도 했다.

그래서였을 것이다. 최초의 여성용 바지가 등장했을 때 사회가 경기에 가까운 반응을 보였던 것은. 1851년 여성 운동가 아멜리아 블루머(Amelia Bloomer, 1818~1894)는 불편한 드레스가 여성들의 신체와 정신을 구속한다는 생각에, 자신의 이름을 딴 여성용 바지 '블루머'를 만들었다. 남성들의 반발은 예상보다 거셌다. 여성의 바지 착용을 남성 권위에 대한 도전으로 받아들인 것이다. 곧 비난이 쏟아졌다. 런던의 잡지 〈펀치〉(Punch)는 "남편들은 아내가 블루머를 입지 못하도록 당장 금해야 한다. 그렇지 않으면 남편들이 드레스를 입게 될 것"이라며 신경질적으로 반응했다. 이러한 반발에도 드레스라는 족쇄에서 탈출하려는 시도는 계속됐다. 그 분수령은 자전거였다. 19세기 말 자전거가 유행하며 여자들도 자전거를 타기 시작했는데, 드레스 자락이 바퀴에 말려 들어가 다치는 일이 많았다. 그제야 남성들

은 여성의 바지 착용을 '안전을 위해' 마지못해 묵인했다.

　　파리에서 활동한 이탈리아 화가 페데리코 잔도메네기 (Federico Zandomeneghi, 1841~1917)는 여성복의 이러한 극적인 변화를 포착해 화폭에 담았다. 파리의 공원에서 블라우스에 검은색 바지를 입은 여인이 신나게 자전거 페달을 밟고 있다. 여전히 짙은 색 스타킹이나 레이스업 부츠로 다리를 가려야 했지만, 코르셋으로 조인 드레스보다는 훨씬 편한 모습이다.

　　이처럼 바지는 여성들에게 해방의 상징이었으나, 그 때문에 남성들은 여성의 바지 착용을 불편한 눈으로 보았다. 프랑스에서는 그 흔적이 얼마 전까지 남아 있었다. 〈파리 여성의 바지 착용 금지 조례〉(1800년부터 시행)가 그것이다. 비록 사문화된 지 오래지만, 파리 여성들이 바지를 입을 때 경찰의 허가를 받도록 하는 규정이 놀랍게도 2013년까지 잔존했다. "문제의 조례는 여자가 남자와 똑같이 옷을 입는 것을 막아 여성의 사회 진출을 제한하려는 취지로 제정된 것"이라는 나자트 발로 벨카셈(Najat Vallaud-Belkacem) 당시 프랑스 여성인권장관의 설명은 많은 것을 생각하게 만든다. 코르셋 착용부터 치마 교복까지, 가부장 사회는 옷을 통해 여성에게 인형처럼 가만히 있으라는 주문을 주입해온 것일지도 모르겠다.

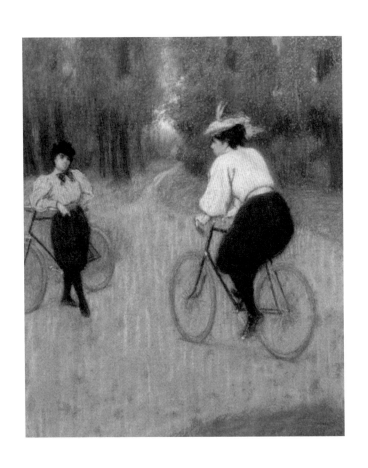

〈자전거 만남〉

페데리코 잔도메네기, 1878년, 캔버스에 유채,
프랑스 렌 미술관

몇 년만 지나면 내 딸도 중학생이 되어 교복을 입는다. 배정될 학교의 교복이 어떤지 찾아보니 예상대로 치마다. 전보다 여학생의 바지 교복 착용을 허용하는 학교가 늘어나 혹시나 했더니 역시나다. 여전히 치마를 입도록 하는 학교가 훨씬 많기 때문이다. 탈코르셋 열풍이 사회를 휩쓸고 있지만, 유독 학교는 무풍지대인 것만 같다. 자유를 가르치려면 여학생에게 바지를 허하기를. 민주를 가르치려면 옷을 통해 여학생을 통제하려는 욕구부터 거두기를. 〈파리 여성의 바지 착용 금지 조례〉가 있었다는 사실이 놀라운 것처럼, '여학생의 바지 착용 금지' 규정이 21세기 학교에도 있었다는 게 곧 우스운 일로 여겨지지 않겠는가.

여자의 적은
여자라는 거짓말

어린 시절 내 기억 속 《백설 공주》는 무서운 동화였다. 계모는 원래 의붓딸을 저렇게 싫어하는가 보다, 우리 엄마도 돌아가시면 어떡하나 걱정했던 기억이 난다. 그러다가 '마법 거울'을 원망하기도 했다. "왜 계모 왕비를 화나게 만들지? 그냥 다 예쁘다고 말하면 되는데!"

어린 딸에게 《백설 공주》를 읽어주는 엄마가 된 이제는 알겠다. 마법 거울의 목소리는 '가부장의 목소리'인 것을. "세상에서 가장 아름다운 여자"를 판정하는 사람은 남성이며, 이 목소리가 여성들 사이에 분란과 갈등을 만든다는 것을. 18세기 프랑스 왕실에서 활동했던 두 여성 화가, 엘리자베트 루이즈 비제 르브룅(Élisabeth-Louise Vigée-Le Brun, 1755~1842)과 아델라이드 라

비유 기아르(Adélaïde Labille-Guiard, 1749~1803) 사이에도 이 마법 거울이 있었다. '저 여자가 좀 더 예쁘고 잘 그리는 것 같은데?' 라고 끊임없이 속삭이는 마법 거울로 인해 그들 사이는 어떻게 벌어지게 됐을까.

비제 르브룅은 뛰어난 감각과 특유의 친화력으로 소싯 적부터 최상층 귀족들의 초상화 주문을 도맡았던 인기 화가였 다. 그 소문이 왕비 마리 앙투아네트 귀에까지 흘러 들어간 건 자연스러웠던 일. 결국 그녀는 왕비의 공식 초상화가로 임명되 었다. 비슷한 시기 라비유 기아르의 이름도 미술계에 회자됐다. 그녀는 어릴 때부터 파스텔, 유화, 조각을 개인 교습 받아 탄탄 한 기본기를 자랑하는 화가였다. 하지만 안타깝게도 두 화가 모 두 실력만큼 활동 보폭이 넓진 않았다. 당시 화단은 프랑스 왕 립 회화·조각 아카데미가 중심이었는데, 왕립아카데미는 여성 을 회원으로 받지 않는다는 암묵적 규정이 있었다. 그런 이유로 두 화가는 한동안 왕립아카데미보다는 권위가 떨어지는 생 뤼 크 아카데미에서 활동했다. 그들은 아마도 서로의 존재를 알았 을 것이다. 보기 드문 여성 화가, 그것도 비슷한 나이대의 초상 화가이다 보니 늘 함께 거론되었기 때문이다.

그러나 그들은 친하지 않았다. 여성 화가로서의 애환을

나누며 연대와 친분을 다질 시간도 기회도 여유도 없었다. 일단 이들은 남성 화가가 그림을 대신 그려주었다는 악의적인 소문에 시달렸다. 비제 르브룅은 같은 건물에 사는 화가 프랑수아 기욤 메나조(François-Guillaume Ménageot)가 그려줬다고, 라비유 기아르는 친구이자 스승인 프랑수아 앙드레 뱅상(François-André Vincent)이 고쳐줬다고 의심 받았다. 이 근거 없는 비방을 겨우 가라앉힌 뒤에도 이들은 자신들을 이간질하는 입방아 때문에 편안한 날이 없었다. 성별이 같다는 이유로, 한 사람이 좋은 비평을 받으면 다른 한 사람은 비교의 희생물이 되었다. 외모 비교 평가 또한 호사가들의 좋은 안줏거리였다. 상황이 이러하니 두 사람은 서로에 대해 호감을 갖기 어려웠다. 그러던 두 사람은 1783년 5월 31일, 결국 공식적으로 적대적 관계가 되었다. 비제 르브룅과 라비유 기아르가 동시에 왕립아카데미 회원이 된 것이다.

당시 비제 르브룅은 마리 앙투아네트의 총애를 받고 있었다. 자신의 화가가 최고 권위의 왕립아카데미에 들어가길 원했던 왕비는 "왕립아카데미가 비제 르브룅의 전문성을 놓치고 있다"고 주장했고, 결국 아카데미는 왕비의 힘에 굴복했다. 하지만 아카데미는 고분고분하지만은 않았다. 비제 르브룅의 라

이벌 라비유 기아르를 동시에 회원으로 받으며 자신들의 불편한 심기를 드러낸 것이다. 마리 앙투아네트를 반대하는 귀족들은 기다렸다는 듯 자신들의 화가로 라비유 기아르를 발탁했다. 정치가 두 여성 화가의 라이벌 관계를 입맛에 맞게 활용한 것이다. 당시 프랑스 귀족은 루이 16세 부부 지지파, 그에 대립하는 왕의 고모들(루이 15세의 딸)의 친위대로 또렷이 분열되어 있었다. 특히 넷째 고모인 마담 아델라이드는 유난히 정치적 야심이 큰 인물이었다. 1787년 라비유 기아르가 그린 〈마담 아델라이드의 초상〉도 그런 갈등 속에서 탄생한 작품이다.

　　1787년 '살롱전'에 출품된 〈마담 아델라이드의 초상〉은 55세의 아델라이드가 기품 있는 드레스를 차려입고 선 그림이다. 그녀는 둥근 캔버스에 자신의 아버지, 어머니(마리 레슈친스카 왕비), 오빠(루이 16세의 아버지인 루이 페르디낭)의 옆모습을 그린 뒤, 정면을 조용히 응시하고 있다. 오스트리아인인 마리 앙투아네트가 시집오기 전, 이들이 있던 프랑스야말로 영광의 시대가 아니었느냐고 웅변하는 듯하다. 매우 정치적인 그림이다. 한편 살롱전에는 비제 르브룅의 그림도 걸렸다. 하필 마담 아델라이드의 정적인 마리 앙투아네트의 초상화였다. 비제 르브룅이 그린 〈마리 앙투아네트와 아이들〉은 기존 왕실 초상화에서는 좀

처럼 볼 수 없었던 왕비의 가정적이고 인간적인 면모를 보여준
다. 왕비는 간소한 의상을 입고 자녀들에 둘러싸인 채 앉아 있
는 '자상한 어머니'로 그려졌다. 이 그림 역시 평판이 바닥이었
던 왕비의 이미지 개선을 위한 '정치 선전화'였다.

두 그림은 즉각 화제가 되었다. 당시 살롱 전시회장을 묘
사한 피에트로 안토니오 마르티니(Pietro Antonio Martini)와 요한
하인리히 람베르크(Johann Heinrich Ramberg)의 합작 동판화를 보
면, 두 여성 화가의 그림은 경쟁하듯 한 그림 건너 나란히 붙어
있다. 크기마저 같아 누가 봐도 두 작품을 견줘보라는 구도다.
이처럼 비제 르브룅과 라비유 기아르는 그들이 원했든 원치 않
았든, 의도했든 아니든 공공연한 라이벌 관계가 되었다. 과연
이런 경쟁 구도가 그들의 화가 경력에 이득이 됐을까? 오히려
두 화가는 작품 그 자체로 평가받기보다는 둘만의 경쟁 관계 속
에 고립되어 소진되어갔다. 그 과정에서 두 여성 화가의 작품을
동시대 남성 화가의 작품과 비교해 평가받을 기회도 날아갔다.
남성 동료들은 두 여성 간의 긴장을 부추기며 그들의 활동을 견
제했다. 두 여성 화가가 갈등하는 모습은 남자들에게 매우 흥미
로운 볼거리, '팝콘각'이었을 것이다. 그러면서 "역시 여자의 적
은 여자"라고 혀를 끌끌 차지 않았을까. 두 사람을 적으로 만든

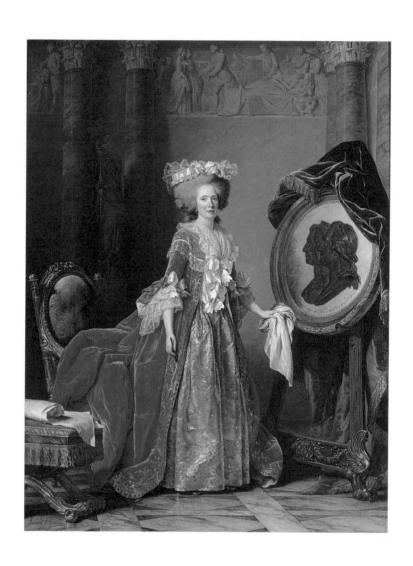

〈마담 아델라이드의 초상〉

아델라이드 라비유 기아르, 1787년, 캔버스에 유채,
프랑스 베르사유 궁전

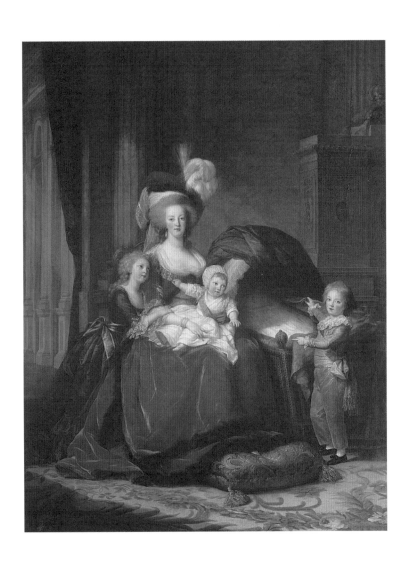

〈마리 앙투아네트와 아이들〉
엘리자베트 루이즈 비제 르브룅, 1787년, 캔버스에 유채,
프랑스 베르사유 궁전

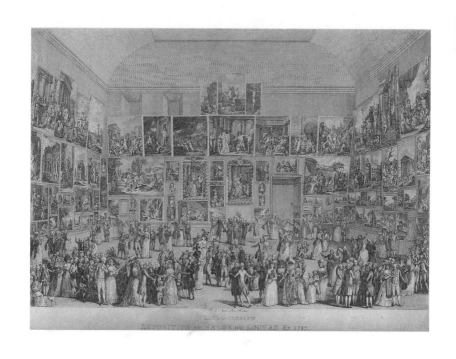

〈1787년 살롱 뒤 루브르 전시회〉

피에트로 안토니오 마르티니, 요한 하인리히 람베르크, 1787년, 동판화,
미국 뉴욕 메트로폴리탄미술관

• 가운데 빨간 표시가 된 부분이 각각 비제 르브룅과 라비유 기아르의 작품이다.

것이 남성 중심의 미술계였음에도 말이다.

　　물론 '여자니까 당연히 여자끼리 친해야 한다'고 생각하진 않는다. 그것은 여성들의 불균질함을 인정하지 않는 말이다. 여성들 각자에겐 다양한 욕구가 있고 그 욕구를 충족하는 과정에서 여성들끼리 충돌할 수 있다. 남성들이 그런 것처럼 말이다. 하지만 남성에게는 '남자의 적은 남자'라고 끊임없이 속삭이는 마법 거울이 없다는 게 중요하다. 마법 거울은 여자들 사이에만 숨어들어 가부장제 속에서 가치를 인정받으려면 여자끼리 경쟁하라고 부추겨왔다. 그 과정에서 여성들은 연대하지 못했고, 사회적으로 고립돼 재능을 낭비해야 했다. 이제 여성들은 벽에 걸린 거울에게 질문하는 걸 그만둬야 할 것이다. '여자의 적이 여자'라고 말하는 사람이야말로 여자의 적이기 때문이다. 비제 르브룅과 라비유 기아르가 몸소 증명하지 않았던가.

가끔은 귀엽고,
가끔은 엄마 같으라고?

인기리에 방송된 JTBC의 예능 프로그램〈비긴 어게인 3〉은 많은 이야깃거리를 낳았다.〈비긴 어게인〉은 국내 최정상의 음악가들이 낯선 외국의 거리에서 '버스킹'을 하며 현지인과 소통하는 과정을 보여준 음악 프로그램인데, 노래 말고도 화제가 된 것이 또 있었다. 그 회차에서 유일한 여성 출연자였던 한 가수가 여행 내내 숙소에서 제일 먼저 일어나 설거지를 하고, 다른 멤버들이 잠든 사이 청소와 집안 정리를 도맡아 한 장면이 공개된 것이다. 그녀도 다른 남성 출연자와 똑같이 버스킹 일정을 소화했는데 도대체 왜 자발적으로 가사노동을 했을까? 누가 하라고 시킨 것도 아닌데.

프랑스의 화가 마리 니콜 베스티에(Marie-Nicole Vestier,

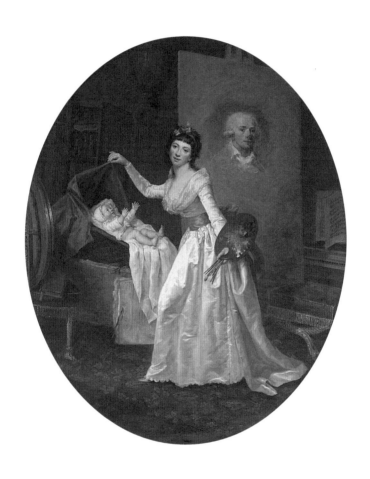

〈작업 중인 미술가〉

마리 니콜 베스티에, 1791년께, 캔버스에 유채,
비질 프랑스혁명박물관

1767~1846)의 자화상을 봤을 때도 비슷한 생각이 들었다. 마리 니콜 베스티에는 화가의 딸이었다. 물감 냄새가 배어 있는 집에서 자라서인지 그녀는 자연스레 붓을 들었다. 아버지의 재능을 이어받은 딸이었으니, 어쩌면 화가로서 명성을 날리겠다는 야망을 품었을지도 모르겠다. 하지만 결혼 후 그린 자화상에서 그녀는 웬일인지 아내와 어머니로서의 모습을 전면에 내세우고 있다. 캔버스에 한창 그리고 있는 초상화는 남편 프랑수아 뒤몽. 남편의 시선 아래에서, 베스티에는 그림을 그리는 동시에 아들을 돌본다. 마치 자신의 본분은 '현모양처'라는 걸 잊지 않았다는 듯이.

베스티에는 왜 그랬을까. 아마 그녀는 남성 중심 사회의 따가운 시선을 의식했을 것이다. 가부장 사회는 여성에게 직업인으로서의 모습보다 남성이 바라는 여성의 역할을 더 강조해 왔으니 말이다. 오죽하면 '프릴 달린 블라우스 증후군'이라는 말까지 있겠는가. 여성학자 베티 프리단(Betty Friedan)에 따르면 사회에서 성공한 여성들은 의식적으로 프릴(잔주름 장식 천)이 달린 여성성이 부각된 옷을 입거나 쿠키를 구워서 남편 지인들에게 돌리는 등의 행동을 한다고 한다. 자신이 여성성을 버리지 않았으며, 남성 사회를 위협하지 않는다는 신호인 셈이다. 여

성이 사회적으로 평판이 좋다는 것은 단지 직업적 성취가 크다는 것뿐만 아니라 가부장 남성의 심기를 거스르지 않는다는 의미도 함축되어 있다. 아무리 성공한 여자도 여간해서는 이 암묵적 규칙을 무시하기 어렵다. 사회가 규정한 여성성을 정면으로 거부하며 살았던, 프랑스의 동물 화가 로자 보뇌르(Rosa Bonheur, 1822~1899)의 경우를 보자.

여기, 76세의 로자 보뇌르가 앉아 있다. 그녀는 두 마리의 야생마를 그리다가 잠깐 몸을 돌린 듯하다. 웃옷에 달린 레지옹 도뇌르 훈장으로 짐작할 수 있듯 그녀는 이미 예술계에 큰 족적을 남겼다. 하지만 차림새는 소박하고 단출하다. 경쾌하게 단발로 자른 백발의 머리, 통 넓고 긴 치마, 수수한 재킷……. 그러다가 이 그림이 그려진 연도를 보면 의아해진다. 아니 1898년이라고?

보뇌르의 차림새는 당대 여성들의 모습과 크게 달랐다. 19세기 여성들은 코르셋으로 허리를 조른 화려한 드레스를 입고, 머리는 길게 길러 뒤로 올려 묶어야 했다. 이는 노인도 예외가 아니었다. 하지만 보뇌르는 보란 듯 이러한 관습에 벗어나 살았다. 머리는 짧게 잘랐으며 공공장소에서 담배를 피웠고, 경찰서에서 '이성 복장 착용 허가'까지 받아가며 바지를 입

었다. 게다가 그녀는 레즈비언이었다. 평생 결혼하지도 않고 나탈리 미카와 40년 동안, 미카 사망 후엔 화가 애나 클럼키(Anna Klumpke)와 여생을 보냈다. 〈로자 보뇌르의 초상〉이 바로 연인인 클럼키가 그린 작품이다. 21세기에도 동성애에 '반대'한다는 말이 서슴지 않고 나오는 판국인데 19세기엔 어땠겠는가. 하지만 온갖 구설에 오르면서도 그녀는 화가로서 큰 성공을 거두었다. 1848년 파리 살롱에서 쿠르베, 밀레 등을 제치고 영예의 대상을 받은 것을 시작으로 1855년에도 파리만국박람회에서 금메달을 받는 등 스타가 됐다. 영국 빅토리아 여왕이 특별히 윈저 성에서 전시를 열어주고 미국에선 '로자 보뇌르 인형'이 불티나게 팔릴 정도였다.

하지만 너무 많은 인기를 얻어서였을까. '파격과 용기의 화신' 보뇌르조차도 말년엔 사회의 시선에 신경 쓰는 모습을 보였다. 어린 시절에 소년처럼 옷을 입고 파리의 거리를 망아지처럼 뛰어다녔다는 소문에 펄쩍 뛰었으며, 머리를 단발로 자른 것도 어머니 사후 곱슬머리를 손질해줄 사람이 없었기 때문이라고 변명했다. 그러나 이 해명은 어머니가 숨졌던 11세 때는 납득이 되나, 이후 60년 넘게 여전히 짧은 머리를 고수한 사실은 설명하지 못한다. 또 보뇌르는 클럼키가 그린 초상화에서도 확

〈로자 보뇌르의 초상〉
애나 클럼키, 1898년, 캔버스에 유채,
미국 뉴욕 메트로폴리탄미술관

인할 수 있듯 남성복 차림의 모습을 그림이나 사진으로 남기는 것을 원치 않았으며, 바지를 입은 상태로는 결코 인터뷰를 한 적이 없었다. 단지 스케치를 하기 위해 마시장과 도살장에서 말을 관찰할 때, 거추장스러운 드레스 대신 불가피하게 바지를 입었을 뿐이라고 자신을 변호했다. 전기 작가와의 인터뷰에서 격정적인 말투로 억울함을 토로하기도 했다. "행여 당신이 이 차림새에 조금이라도 불쾌감을 느낀다면, 나는 당장에 치마로 갈아입을 준비가 완벽히 되어 있다. 옷장 문을 열고 여성적인 옷차림으로 구색에 맞는 것을 찾기만 하면 되기 때문이다."

하지만 실제로 보뇌르의 옷장 속 드레스는 좀처럼 밖으로 나올 기회가 없었다. 말년까지 그녀는 집안 작업실에서든 스케치를 위해 집 밖으로 나가서든 늘 바지를 입었기 때문이다. 보뇌르마저도 '여성성의 신화' 앞에서 속수무책이었다는 건 다음과 같은 말에서도 확인된다. "비록 내 옷차림이 변화되긴 했지만 나는 어떤 여성보다도 더 섬세함을 음미했다. 통명스럽고 비사교적이기까지 한 나의 기질도 내 마음이 완전하게 여성적인 것으로 남아 있는 것을 막지는 못했다." 아무것도 무서울 것 없어 보이는 보뇌르조차 '프릴 달린 블라우스 증후군'의 포로였던 것이다.

캔버스를 찢고 나온 여자들

첫 직장을 구했을 때, '여자의 사회생활 필승 비법'이라는 글을 찾아 읽은 적이 있다. 여자는 일만 잘해선 안 된다는 내용이었다. 술자리에서 빠지지 않고 주는 대로 잘 받아먹는 '털털한(남자 같은) 후배'로 지내다가, 가끔씩 선배들에게 어려움을 토로하고 도움을 청하는 '약하고 귀여운 모습'을 보여주라고. 그리고 남자 동료들이 귀찮아 꺼리는 일을 일부러 챙기는 '엄마 같은 모습'까지 보여주면 금상첨화라고. 사회생활 시작 전부터 의욕을 꺾는 글이었다. 요즘에는 달라졌을까? 글쎄. 여전히 프릴 달린 블라우스와 서류 뭉치 사이에서 안간힘을 쓰는 여성들이 있지 않은지 주변을 돌아볼 일이다.

피카소, 위대한 예술가인가,
그루밍 가해자인가

《화가의 아내》라는 책이 있다. 긴 세월을 화가인 남편과 동고동락하며 경제적으로나 정신적으로 버팀목이 된 아내들의 이야기를 엮은 책이다. 그런데 읽으면서 고개를 갸웃거리게 되는 사실이 있었다. 각 챕터마다 등장하는 화가들의 삶과 작품은 모두 개성 있고 많이 다른 반면, 아내들의 삶은 거의 다 비슷했다. 나중에는 모든 이야기가 뒤섞여 이 화가의 아내 이야기였던가, 저 화가의 아내 이야기였던가 헷갈릴 정도였다.

예술가는 한 자루의 촛불과 같아서 주변의 모든 산소를 다 빨아들인다고 했던가. 남성 화가의 아내, 연인, 뮤즈인 여성들은 대부분 음지식물처럼 그의 그늘에 살면서 말없이 뒷바라지하다 소멸했다. 19세기 중엽 영국에서 활발히 활동했던 미

캔버스를 찢고 나온 여자들

술 유파인 '라파엘 전파'의 뮤즈 엘리자베스 시달(Elizabeth Siddal, 1829~1862)의 경우를 보자.

1849년 런던의 한 모자 가게에서 일하고 있던 시달은 가게를 방문한 남자로부터 갑작스럽게 모델 제안을 받았다. 자신을 화가 월터 데버렐(Walter Deverell)이라고 밝힌 이 남자는 시달의 호리호리한 몸매, 차분한 얼굴 생김새, 타오를 것 같은 빨강 머리에 대해 찬사를 늘어놓으며 모델의 요건을 다 갖췄다고 강조했다. 스무 살의 시달은 어리둥절했지만 이내 호기심이 동했다. 마침내 모델이 되기로 수락하면서 시달은 순식간에 '라파엘 전파'의 뮤즈로 등극한다. 데버렐이 "내가 얼마나 엄청나게 아름다운 창조물을 발견했는지! 맹세코 그녀는 여왕 같다"라며 라파엘 전파 친구들에게 열렬히 시달을 소개했기 때문이다.

데버렐의 말에 호응하듯 라파엘 전파의 화가들은 시달을 이상화된 미인으로 그려냈다. 그녀는 여러 그림 속에서 여리고 우울하며, 사무치도록 아름다운 여인으로 묘사됐다. 존 에버렛 밀레이(John Everett Millais, 1829~1896)의 1852년 작 〈오필리아〉가 대표적이다. 셰익스피어의 《햄릿》 중 오필리아가 물에 빠져 죽음을 맞는 장면을 묘사한 이 그림은, 사실 시달이 자신의 육체를 갈아 넣다시피 고생해 만들어낸 결과물이었다. 밀레이는

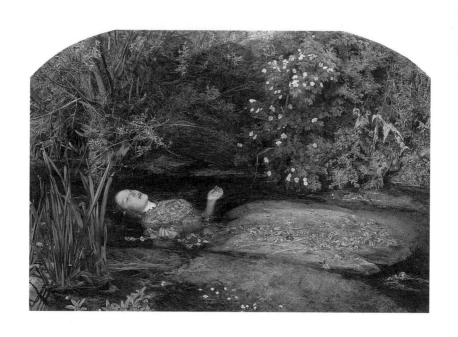

〈오필리아〉

존 에버렛 밀레이, 1851~1852년, 캔버스에 유채,
영국 런던 테이트미술관

오필리아의 최후를 실감나게 묘사해야 한다며, 시달을 여러 시간 동안 차가운 물을 채운 욕조 속에 반듯하게 누워 있도록 했기 때문이다. 결국 시달은 폐렴까지 앓아야 했다. 하지만 그림 속에서 시달의 성실함은 찾아볼 길이 없다. 그것이 모델의 운명이라지만, 어쩌면 시달은 허탈했을지도 모른다.

　　이 같은 고민 때문이었을까. 시달은 1852년부터 그림을 개인적으로 공부하기 시작했고, 1857년에는 셰필드의 지역 미술학교에서 인물 드로잉 수업을 정식으로 받는 등 창작자로서의 열정을 드러냈다. 시달은 유화뿐 아니라 스케치, 드로잉, 수채화 등 분야를 가리지 않고 정열적으로 작품을 쏟아냈다. 그중 시달의 초기작 〈샬럿의 여인〉은 의미심장하다. 시인 앨프리드 테니슨이 1833년에 발표한 시에 영감을 받아 그린 이 작품의 내용은 다음과 같다. 창밖을 직접 볼 수 없고 오직 거울을 통해서만 세상을 봐야 하는 저주에 걸린 '샬럿의 여인'. 성안에 갇힌 채 직물을 짜며 저주가 풀리기를 기다리던 어느 날, 그녀는 답답함을 참지 못하고 몸을 돌려 창밖을 직접 내다보고 만다. 결국 거울은 깨지고 찢어져버린 직물 속 실들이 '샬럿의 여인'의 몸을 친친 감는다. 이 같은 결과를 감수하고서라도 그녀는 단 한순간만이라도 자기 눈으로 세상을 보고 싶었던 것이리라. 시달은

'샬럿의 여인'의 심경에 분명 공감했을 것이다. 캔버스 속 박제된 뮤즈 신세였던 자신의 모습과 저주에 걸린 '샬럿의 여인'이 겹쳐보였을 테니까.

그러나 1860년 화가 단테 가브리엘 로세티(Dante Gabriel Rossetti)와 결혼하면서, '화가 시달'의 꿈은 멈추고 만다. 불행히도 아내로 행복하게 살겠다는 꿈마저도 실현되지 않았다. 남편의 애정은 식어갔고, 설상가상으로 임신한 아이까지 사산했다. 이후 시달은 샬럿의 여인처럼 집에 갇혀 우울증과 불면증에 시달리다, 결혼한 지 2년도 못 되어 수면제용 아편제를 과다 복용해 죽었다. 그녀의 시신은 밤새도록 놀다 새벽에야 집으로 돌아온 로세티에 의해 뒤늦게 발견됐다.

죄책감에 휩싸인 로세티는 '시달의 삶에 영감 받아' 쓴 소네트를 그녀의 관 속에 함께 묻었다. 하지만 7년 뒤, 로세티는 본전을 뽑고 싶었던 것인지 기어이 시달의 묘를 파헤쳐 소네트 원본을 꺼내 출판했다. 남성들에게 영감을 나눠주는 뮤즈로 사는 대신 자신의 욕망에 충실한 인간이 되어보려 발버둥 쳤던 시달. 하지만 이번엔 그림이 아닌 소네트였다. 운명이라는 실은 시달이 죽음을 맞은 뒤에도 끝끝내 그녀의 몸을 친친 감고 놓아주지 않았던 것이다.

〈샬럿의 여인〉
엘리자베스 시달, 1853년, 종이에 펜과 잉크,
영국 런던 더마스갤러리

그로부터 한 세기가 지나 20세기가 되어서도 뮤즈의 운명은 크게 바뀌지 않았다. 입체파를 대표하는 천재 화가 파블로 피카소(Pablo Picasso, 1881~1973)에게도 시달 같은 뮤즈가 있었다. 바로 마리 테레즈 발테르(Marie-Thérèse Walter)가 그 주인공. 시달은 뮤즈의 올가미를 벗어나려고 애쓰기라도 했지만, 마리 테레즈는 뮤즈의 운명에 순응했다. 그리고 피카소가 행하는 '가스라이팅'(gaslighting·타인의 심리나 상황을 조작해 자신을 의심하게 만듦으로써 타인에 대한 지배력을 강화하는 정서적 학대)의 최대 희생자가 되었다. 1927년 1월 8일이 그 출발점이었다.

그날, 마리 테레즈는 파리의 어느 백화점에 쇼핑을 하러 길을 나섰다. 이제 17세. 세상을 탐색하려고 기지개를 켤 나이였다. 흘러내리는 금발을 귀 뒤로 넘기며 막 지하 계단에서 올라온 그때, 누군가 난데없이 그녀의 팔을 잡았다. 놀라서 고개를 돌린 마리 테레즈의 회색 눈동자에 들어온 사람은 중년 남성이었다. 그는 다짜고짜 이런 말을 쏟아냈다. "당신은 흥미로운 얼굴을 가졌군요. 당신의 초상화를 그리고 싶소. 당신과 나는 함께 굉장한 일을 할 수 있을 것이오." 그는 46세의 파블로 피카소였다.

피카소든 말든. 마리 테레즈는 이 무례한 아저씨에게 관

1927년의 마리 테레즈 발테르.
피카소와 첫 만남을 가졌던 해였다.

심이 없었다. 그녀는 수영과 등산을 좋아하는 10대였을 뿐, 예술에 대해선 전혀 몰랐고 피카소도 처음 들어보는 이름이었다. 하지만 피카소는 집요했다. 그는 6개월 동안 마리 테레즈를 쫓아다녔다. 피카소는 그녀를 서커스와 극장에 데려가고 아이스크림을 사주며 환심을 샀고, 마리 테레즈의 어머니에게도 초현실적인 초상화를 그려주며 마음의 벽을 무너뜨렸다. 마리 테레즈는 그 과정에서 피카소가 아주 유명한 예술가라는 것, 그리고 유부남이라는 사실도 알게 되었다. 하지만 상관없었다. 피카소는 계속 속삭였다. "우리는 함께 훌륭한 일을 해낼 수 있을 거야!" 마침내 마리 테레즈는 그의 숨겨진 정부(情婦)가 된다.

그 후 피카소는 마리 테레즈와의 관계를 통해 청춘과 열정을 회복했고 타성에 빠져 있던 그의 그림도 활력을 되찾았다. 17세 미성년자와의 관계에 대해 걱정하는 지인의 말에 피카소는 이렇게 대꾸했다. "나는 지금 내 인생의 정점에 있고 그 아이도 지금 그애 인생의 정점에 있으니 괜찮다." 피카소의 말은 반은 틀렸고, 반은 맞았다. 마리 테레즈에게는 최악의 시작이었고, 피카소는 과거보다 확실히 정점에 있었기 때문이다. 나중에 피카소의 전기를 쓴 친구 브라사이(Brassai)는 이렇게 증언했다. "피카소는 그녀의 금발, 빛나는 얼굴색, 조각 같은 몸매를 사랑

캔버스를 찢고 나온 여자들

했다. 그날 이후, 그의 그림은 물결치기 시작했다." 22세의 마리 테레즈를 그린〈꿈〉에서 이를 확인할 수 있다. 분홍빛 젊음을 내뿜는 마리 테레즈가 고개를 옆으로 젖힌 채 잠들어 있다. 엷게 미소 띤 입과 부드럽게 감은 눈에서 평온함과 나른함이 느껴진다. 코를 분기점으로 쪼개진 얼굴은 마치 의식과 무의식이라는 두 세계에 발을 걸치고 있는 꿈을 형상화한 듯하다. 바로 이 모습이 피카소가 본 마리 테레즈였다. 그녀는 피카소에게 꿈결같이 평화로운 쉼터였다.

하지만 시간이 지나니 바로 그게 문제가 되었다. 마리 테레즈의 유순한 성격은 답답함이 되었고, 한때 피카소가 찬미했던 자연스러운 모습은 투박함과 무식함의 증거가 되었다. 마리 테레즈에게 싫증난 피카소는 1937년 그녀와 정반대의 매력을 지닌 사진작가 도라 마르(Dora Maar)를 새 연인으로 삼았다. 피카소는 도라 마르와 대놓고 연애를 즐기는 와중에도 마리 테레즈에게 희망 고문의 편지를 보냈다. "내가 슬픔을 느낀다면 그것은 내가 원하는 만큼 당신과 함께 있을 수 없기 때문이오. 내 사랑, 여보. 난 당신이 행복했으면 좋겠소. 행복해지는 생각만 하시오. 그렇게 하기 위해서라면 난 무엇이든 주겠소." 그러나 피카소는 다시는 마리 테레즈 곁으로 가지 않았으며, 이후에도

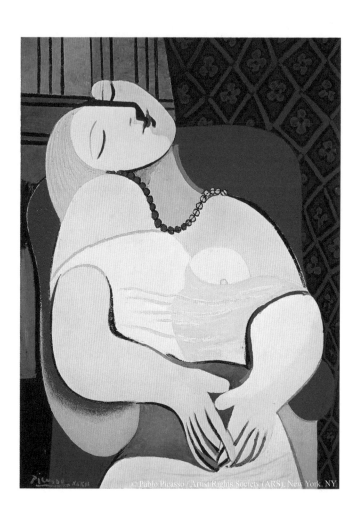

〈꿈〉

파블로 피카소, 1932년, 캔버스에 유채,
개인 소장

수많은 여성과 스캔들을 뿌리다 1973년 92세의 나이로 사망했다. 피카소를 기다리며 비혼으로 혼자 딸을 키우던 마리 테레즈도 피카소 사망 4년 뒤 스스로 목숨을 끊었다. 딸에게는 이런 유서를 남겼다. "내가 저세상에 계신 네 아빠를 돌봐줘야 해."

'그루밍(grooming·길들이기) 성폭력'이라는 말이 있다. 가해자가 피해자로부터 호감을 얻거나 친밀한 관계를 만들어 심리적으로 지배한 뒤 성욕을 충족하는 행위를 이르는 말이다. 그 결과 가해자의 학대 행위가 사랑이라고 믿는 피해자도 있다. 마리 테레즈가 그랬다. '세상이 이해하지 못하더라도 이것은 진정한 사랑이다.' 성범죄자들의 흔한 변명이다. 피카소도 그랬다. 피카소가 이룬 위대한 예술로도 그가 그루밍 성폭력 가해자라는 사실을 가리지는 못하리라. 그렇지 않은가?

렘브란트와
'비밀의 연인'

어린 시절의 일이다. 명절을 맞아 일가친척들이 다 모인 김에 집안 문제를 해결하기 위한 토론이 벌어졌다. 음식을 가운데 두고 둥그렇게 모여앉아 각기 의견을 내고 있는 와중에, 숙모가 살짝 흥분하며 목소리를 높였다. 조목조목 논리적으로 주장을 펼치는 숙모의 말에 귀 기울이려는 찰나, 삼촌이 웃으면서 한마디를 던졌다. "그만해. 암탉이 울면 집안이 망한다던데." 반농담조의 말이었지만 효과는 강력했다. 숙모는 더 이상 말을 잇지 못했기 때문이다. 무심코 들어왔던 속담의 무자비한 힘을 목격한 나는 그와 비슷한 속담 하나를 더 떠올리고 의기소침해졌던 기억이 난다. 바로 '여자 셋이 모이면 접시가 깨진다'. 둘 다 여자는 목소리와 존재감을 드러내면 안 된다는 강력한 경고를

담고 있는 말이다.

이 '암탉 사건'을 다시 떠올리게 된 건, 2019년 6월 독일 로텐부르크 중세범죄박물관에서 희한한 전시품을 만나면서였다. 금속으로 된 가면인데, 혓바닥은 흉측할 정도로 길게 늘어져 있고 귀는 짐승처럼 크며 정수리 위엔 커다란 종이 달려 있었다. 이걸 설마 사람이 쓸까 싶었는데 설명을 보고 아연실색했다. 의례용 가면이 아니었다. '말을 너무 많이 하는 여자'에게 벌을 주는 의미로 씌우는 '치욕의 가면'(Schandmaskes)이란다. 머리 위의 종은 치욕의 가면을 쓴 여자가 가까이에 왔다고 알리는 역할을 했고, 이 종소리를 시작으로 극악한 조리돌림이 시작됐다고 한다. '여자가 말을 너무 많이 하는 것'이 어찌 이런 형벌을 받을 이유가 될 수 있을까.

독일만의 악습일까 싶어서 찾아봤더니, 영국에서는 16세기부터 잔소리가 많은 여자들에게 아예 재갈까지 물렸다고 한다. 나불거리는 혀를 벌준다는 뜻에서 혓바닥을 꾹 누르는 금속조각인 '잔소리꾼 굴레'(scold's bridle 또는 blank)를 차고 있어야 했던 것이다. 그림〈잔소리꾼에 대한 처벌〉을 보자.

한 여자가 '잔소리꾼 굴레'를 쓴 채 거리를 걷고 있다. 옆의 남자가 종을 치며 '잔소리꾼'이 가까이 왔다는 것을 알리니,

〈치욕의 가면〉

독일 로텐부르크 중세범죄박물관

- '말을 너무 많이 하는 여자'에게 벌을 주는 의미로 씌웠다고 한다.

〈잔소리꾼에 대한 처벌〉
작가 미상, 1880년, 판화.
영국 런던 대영도서관

이에 호응해 남녀노소를 불문한 사람들이 쏟아져 나와 그녀를 비웃는다. 하지만 그녀는 자신에게 쏟아지는 폭력 한복판에서도 그 어떤 말도 할 수 없었다. 머리를 감싼 금속 장치 '잔소리꾼 굴레'는 입 부위에 혀를 누르는 재갈이 달려 있었기 때문이다. 이 여자의 죄는 고작 남자를 성가시게 하거나, 남자에게 짜증을 내거나, 말을 함부로 하거나, 잔소리를 하고 험담을 했다는 것. 즉 가부장 사회가 원하는 '고분고분한 여성상'으로부터 벗어난 죄였다.

순종하지 않는 여성에게 가해진 사회적 폭력은 잔소리꾼 굴레를 씌우는 데 그치지 않았다. 남자의 말을 따르지 않는 여자를 '미쳤다'며 다락방에 감금하거나 정신병원에 가두는 형태로 폭력은 이어졌다. '미친 여자'라는 낙인은 수치심을 주는 데 그치지 않고, 아무도 당사자의 말을 믿지 않게 만들어 여성의 목소리를 완전히 지우는 효과를 낳았다. 네덜란드의 화가 렘브란트 판 레인(Rembrandt van Rijn, 1606~1669)이 연인 헤이르티어 디르크스(Geertje Dircx, 1610?~1656?)에게 했던 행동을 보자.

1642년, 렘브란트는 아내 사스키아를 병으로 잃었다. 아들 티튀스가 채 돌도 되기 전이었다. 홀아비가 된 렘브란트는

〈헤이르티어 디르크스의 초상〉
렘브란트 판 레인, 1646년께, 종이에 잉크,
영국 런던 대영박물관

아들을 보살펴줄 유모가 필요했다. 그렇게 해서 헤이르티어는 유모로 렘브란트의 집에 들어오게 된다. 건장한 시골 사람이었던 헤이르티어도 마침 남편을 잃은 상황이었다. 그녀는 침체돼 있던 렘브란트의 집을 특유의 활력으로 밝게 만들었고, 티튀스를 친엄마처럼 돌봤으며, 렘브란트의 그림 모델도 했다. 곧 그녀는 렘브란트의 연인이 되었다. 렘브란트는 헤이르티어에게 사스키아가 남긴 귀금속을 선물하며 결혼을 약속했다.

1646년께 렘브란트는 헤이르티어의 모습을 드로잉으로 남겼다. 그녀는 차분한 표정으로 앉아 있다. 오른손에 헝겊 같은 것을 든 것으로 봐서 한창 집안일 중이었던 것 같다. 결혼을 약속한 지 4년이 흘렀으나 여전히 '비밀의 연인'으로 지내야 했던 피곤함도 엿보이는 듯하다. 헤이르티어는 아마 렘브란트의 속내가 무엇인지 불안했을 것이다. 불행히도 그녀의 불길한 예감은 다음 해에 바로 현실이 되었다. 1647년 렘브란트는 헨드리키어 스토펄스(Hendrickje Stoffels, 1626~1663)라는 젊은 여성을 가정부로 채용했다. 곧 진흙탕 싸움이 벌어졌다. 렘브란트가 헨드리키어와도 내연 관계를 맺은 것이다. 한 지붕 아래에서 삼각관계를 마냥 유지할 수 없었던 렘브란트는 헤이르티어와 헤어지려고 했지만 그녀는 그렇게 순순한 사람이 아니었다. 헤이르

티어는 렘브란트가 결혼 약속을 어겼다며 소송을 걸었고, 법원은 렘브란트가 그녀에게 매년 200길더를 지불해야 한다고 선고했다.

렘브란트 입장에선 자신을 '결혼 사기꾼'이라며 목소리를 높이는 헤이르티어가 엄청난 골칫덩이였을 것이다. 조금 사귄 것 가지고 매년 200길더를 줘야 한다니 아깝고 분하다고 생각했던 걸까? 렘브란트는 보복에 나섰다. 헤이르티어가 행실이 바르지 않고 제정신이 아니라고 주장하면서 그녀를 정신병자 수감원에 가둬버린 것이다. 그것이 가능했던 이유가 있다. 당시에는 가부장 남성에게 순종하는 고정된 성역할을 거부하거나, 성격이 너무 사납거나 공격적인 여성을 '병든' 것으로 간주했기 때문이었다. 17세기 네덜란드만의 문제도 아니었다. 영국의 문호 찰스 디킨스(1812~1870) 역시 자신과 갈등을 빚고 별거 중이던 아내 캐서린을 강제로 정신병원에 입원시키려 했다는 내용의 편지가 2014년에 발굴돼 문학계가 발칵 뒤집히기도 했다. 정신병원은 가부장 남성에게 '대드는' 여성을 사회로부터 격리하는 효과적인 처벌도구였던 셈이다. 그렇게 그녀들의 목소리는 효과적으로 지워졌다.

언젠가 우리나라 사람들이 제일 무서워하는 귀신은 하

얀 소복을 입고 머리를 길게 풀어헤친 '처녀귀신'이라는 설문조사를 봤다. 처녀귀신은 흡혈귀처럼 피를 빨거나 좀비처럼 물어뜯지도 않는데 왜 우리는 극심한 두려움을 느끼는 걸까? 아마도 억울하게 죽어 오뉴월 서리가 내릴 정도로 한 서린 영혼이라는 걸 알기 때문일 것이다. '암탉이 울면 집안이 망한다'는 말을 들으며 가부장제 밑돌로 살다가 원통하게 죽은 여자들. 한줌 발언권도 없어 스스로 죽음을 선택할 수밖에 없었던 여자들. 그들이 바로 한국판 잔소리꾼 굴레를 쓴 여자들, 헤이르티어와 캐서린이 아니겠는가. 처녀귀신은 죽어서야 비로소 고을 사또의 방에 찾아와 말을 할 수 있었다. 전설과 설화에 등장하는 처녀귀신의 모습에서 공포와 함께 진한 슬픔까지 느껴지는 건 바로 그 때문이 아닐까 싶다.

소녀도
파랑을 원한다

내가 다녔던 산부인과는 태아의 성별을 임신 8개월에야 알려주는 곳이었다. 그래서 출산 준비를 하러 다닐 때에도 배 속 아기의 성별을 모르는 채로 신생아 용품을 사러 다녔다. 아이의 내복을 사러 갔던 날, 가게 주인은 내게 대뜸 다음과 같은 질문을 던졌다. "아들이에요, 딸이에요? 여기 아들용 파랑, 딸내미용 분홍." 아직 성별을 모른다며 쭈뼛거리자 주인은 걱정 말라는 표정으로 명쾌하게 답을 내려주었다. "아, 몰라요? 그럼 여기 흰 내복!" 나는 그날 흰색 내복만 잔뜩 사와야 했다.

세상 빛을 보기도 전부터 이미 색깔로 남녀가 구분되는 아이들. 그러다 보니 아이가 태어나 자랄 때의 상황은 어떨지 불 보듯 빤한 노릇이다. 핑크색 옷과 장난감만 원하는 딸을 보

〈핑크 프로젝트: 지유와 지유의 핑크색 물건들〉

윤정미, 2007년, 서울, 한국, 라이트젯 프린트

〈블루 프로젝트: 기헌이와 기헌이의 파란색 물건들〉

윤정미, 2007년, 서울, 한국, 라이트젯 프린트

고 착안해 2005년부터 시작했다는 윤정미 작가의 〈핑크 프로젝트〉시리즈는 이를 직관적으로 드러낸다. 여자아이의 분홍색 물건들만 질서정연하게 모아 배열해봤더니, 어찌나 많던지 바닥과 벽을 가득 채우고도 남았다는 것이다. 작가는 한국뿐 아니라 미국 여자아이들의 물건도 꺼내 배열해봤는데 문화적 배경과 인종이 다름에도 불구하고 모두 분홍 일색이었다고 한다. 작품이 말하고자 하는 바는 무엇일까. 작가의 또 다른 시리즈, 남자아이의 파란색 물건들만 모아 배열한 〈블루 프로젝트〉와 비교해보면 알 수 있다. 사회적으로 관습화된 '색깔 코드'에 따라 여자아이들은 분홍색, 남자아이들은 파란색 물건을 수집한다는 것이다. 그런데 원래부터 그랬을까?

페기 오렌스타인의 책《신데렐라가 내 딸을 잡아먹었다》(Cinderella Ate My Daughter)에 따르면, 20세기 초반까지만 해도 아이 성별에 따른 색깔 구분이 없었다고 한다. 세제 품질이 좋지 않았던 시절이라 위생상 아이 옷은 주로 삶았는데, 난관이 있었다. 바로 염색 기술도 요즘만큼 발달되지 않아 색깔 있는 옷을 삶으면 모두 물이 빠졌던 것이다. 그래서 아이들은 남녀 구분 없이 실용적으로 모두 흰옷을 입었다고 한다.

의외의 사실은 또 있다. 옛날부터 전통적으로 권력·욕

망·공격성·피를 상징한 빨강색은 남성의 색깔이었고 '작은 빨
강'인 분홍도 역시 남성을 상징했다. 반대로 파랑은 여성적인
색깔이었다. 옛 애니메이션을 봐도 그렇다. 디즈니 프린세스계
의 조상 격인 신데렐라는 파란색 드레스를 입은 채 무도회에 출
석하고, 앨리스 역시 파란색 옷을 입은 채 이상한 나라를 휘젓
고 다녔으니까.

　　그림에서도 이 공식을 쉽게 확인할 수 있다. 독일의 화가
프란츠 사버 빈터할터(Franz Xaver Winterhalter, 1805~1873)가 1846
년에 그린 영국 빅토리아 여왕의 가족 초상화를 보자.

　　27세의 여왕은 이때 이미 남편 앨버트 공과의 사이에서
5명의 아이를 둔 어머니였다. 그림은 여왕의 가정적이고 인간
적인 면모를 보여준다. 가정을 평화롭게 일구었듯이 대영제국
도 성공적으로 이끌고 있다는 메시지를 담고 있는 작품이다. 그
런데 눈여겨볼 점이 있다. 여왕 왼쪽에 있는 두 아이가 '왕자'라
는 사실이다. 맨 왼쪽에 드레스를 입고 있는 아이는 나중에 작
센코부르크고타 공작이 되는 둘째 아들 앨프리드인데, 지금의
눈으로 보면 영락없는 소녀의 모습이다. 도대체 왜 왕자에게 마
치 여성용 드레스를 축소한 듯한 옷을 입혔던 것일까? 이유는

단순했다. 이때만 해도 서구인들은 기본적으로 어린 아이들을 중성적인 작은 존재로 여겼기 때문이다. 따라서 소년과 소녀 모두 같은 옷을 입히는 것이 합리적이었다. 또 당시 여성적인 요소로 간주됐던 '약함' '순수함' '의존성' 등은 유아의 특징이기도 했기에, 자연스레 어린 아들에게도 여성적인 드레스를 입히게 된 것이리라.

여왕 바로 옆에 서 있는 아이는 나중에 에드워드 7세가 되는 큰아들이다. 에드워드 왕자도 '원피스'를 입고 있다. 그런데 원피스의 색깔이 요즘 우리가 여성적인 색깔로 간주하는 붉은빛이다. 반대로 그림 오른쪽에 누워 있는 갓난아기는 파란색 리본으로 장식한 보닛을 쓰고 파란색 띠를 두른 드레스를 입었다. 이 아기는 왕자가 아니라 갓 태어난 셋째 딸 헬레나 공주이다. 이처럼 지금과는 정반대인 색깔 규칙은 20세기 초까지도 이어져, 1918년 6월 미국의 한 무역 전문지에 다음과 같은 글이 실리기도 했다. "소년은 핑크, 소녀는 파랑이 일반적으로 통하는 규칙이다. 핑크는 더 단호하고 강인한 색이고, 파랑은 더 섬세하고 앙증맞아 예쁘기 때문이다." '빨강(분홍)은 여성의 색, 파랑은 남성의 색'이라는 지금의 통념은 사실 역사가 오래되지 않은 셈이다.

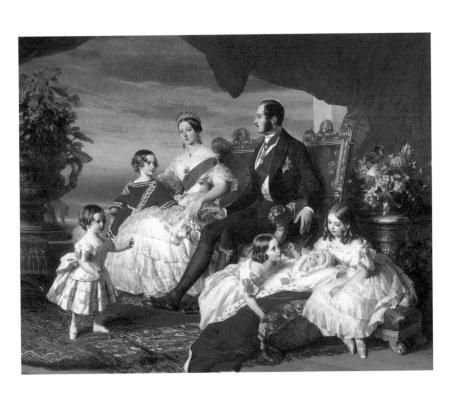

〈빅토리아 여왕의 가족〉

프란츠 사버 빈터할터, 1846년, 캔버스에 유채,
영국 로열컬렉션

그렇다면 어쩌다가 과거와 달리 핑크 걸, 블루 보이라는 고정관념이 만들어진 것일까. 이는 더 많은 이윤 추구를 위한 자본주의 기업의 상술 때문이라는 설이 유력하다. 성별에 따른 색깔 이미지를 고안한 뒤 마케팅을 하고, 이를 통해 성별이 다른 자녀를 둔 부모들이 장난감을 이중으로 구매하도록 유도했다는 것이다. 예컨대 딸이 쓰던 분홍색 장난감을 남동생에게 물려주지 못하고 추가로 파란색 장난감을 구매하게 만드는 상황 말이다. 예나 지금이나, 성별 차이를 일부러 만들어내거나 성별 차이를 극대화하는 것이 마케팅 불변의 원칙 아닌가.

우리 가족 역시 이러한 자본주의의 자장에서 자유로울 수 없었다. 하얀색 내복을 입은 채 세상살이를 시작한 나의 딸아이는, 마치 〈핑크 프로젝트〉의 주인공처럼 점점 분홍색 물건들로 자신의 방을 채워나갔기 때문이다. 그러던 어느 날 우연히 다음과 같은 글을 만났다. "어쨌든 사회는 여자아이에게 분홍을 권하고 있고, 그런 상황에서 딸이 분홍을 좋아하는 것은 아이가 '정상적인 사회화 과정'을 겪고 있다는 긍정적인 신호로 볼 수 있다." 사회화가 잘된 딸을 둔 엄마는 웃어야 할지 울어야 할지 고민일 따름이다.

여자도
'이런' 작품을 그릴 권리가 있다

'여자의 적은 여자'라는 조롱이 횡행하는 한국에서 "여자는 여자가 돕는다"(Girls supporting girls)고 쓰인 티셔츠를 입은 여자 연예인의 존재는 얼마나 소중했던가. 19세기 미국에도 그런 여성이 있었다. 여자를 사악한 유혹자 아니면 변덕스럽고 무능한 존재로 생각했던 시대에 '여자는 여자를 이끈다'는 생소한 주제로 세계 박람회 건물을 벽화로 장식한 작가, 바로 메리 커샛(Mary Cassatt, 1845~1926)이다.

메리 커샛은 1893년 시카고에서 개최되는 세계 컬럼비안 박람회(1893 World's Columbian Exposition And Fair)의 여성빌딩 벽화를 그려달라는 제안을 받는다. '여성빌딩'은 여성들의 손재주와 기술을 보여준다는 취지의 건물이었다. 커샛은 1892년 미술

수집가인 친구 루이진 해브마이어(Louisine Havemeyer)에게 들뜬 마음으로 편지를 보내 벽화 제작 계획을 밝혔다.

●

"벽 중앙에 젊은 여성들이 지식과 과학의 열매를 따는 이미지를 그릴 생각입니다. 야외에 있는 인물들을 표현할 테니 밝은색을 많이 사용할 수 있을 것 같아요. 전체적인 분위기를 밝고 경쾌하게, 가능한 한 활기차게 만들 생각입니다. 즐겁고 유쾌한 축제의 느낌이 전해지겠지요."

사실 커샛은 이미 열매를 따는 여자를 소재로 유화를 그린 적이 있었다. 1892년 작 〈과일을 따는 젊은 여성〉이 그것인데, 커샛의 멘토이자 동료 화가인 에드가 드가(Edgar De gas, 1834~1917)는 작품을 보고 다음과 같이 날을 세워 비난했다. "여자는 이런 작품을 그릴 권리가 없어." 그는 아마 성경에 등장하는, 선악과를 따는 이브의 죄를 연상했을 것이다. 하지만 커샛은 아랑곳하지 않고 다시 이 주제로 박람회 벽을 장식하기로 결심했다. 해브마이어에게 보낸 편지에서 커샛은 당당하게 포부를 밝혔다. "박람회 운영위원회가 제게 벽화 제작을 의뢰했을

캔버스를 찢고 나온 여자들

72

〈과일을 따는 젊은 여성〉
메리 커샛, 1892년, 캔버스에 유채,
미국 피츠버그 카네기미술관

때 처음엔 겁에 질렸지만, 차츰 저는 제가 전에 해본 적 없는 일을 하는 것이 아주 재미있을 것 같다고 생각하기 시작했죠. 드가는 제 계획을 듣자 분노했고 엄청난 비판을 퍼부었지만, 저는 정신을 차리고 드가에게 제 생각을 포기하지 않겠다고 말했답니다."

마침내 1893년, 여성빌딩에 있는 '명예의 갤러리' 입구 북쪽 팀파눔(tympanum·출입문과 아치 사이에 있는 반원이나 삼각형 형태의 구역)에 가로 17.5미터, 세로 4.5미터 크기의 벽화가 모습을 드러냈다. 제목은 〈현대 여성〉. 에덴동산을 연상케 하는 과수원에 모여든 여자들이 능숙하게 사과를 따고 있다. 그중 한 여인은 사다리 위에 올라가 열매를 딴 후 옆에서 기다리는 여자아이에게 건네고 있다. 이는 커샛이 해브마이어에게 앞서 설명했듯이 '교육과 과학의 결실'을 다음 세대에게 전달하는 것을 뜻한다. 커샛은 여자가 지식의 나무에서 열매를 따는 것은 인류를 멸망시키는 금지된 행위도, 유혹적인 이브의 모습도 아니라고 그림을 통해 밝히고 있다. 커샛이 생각한 '현대 여성'은 차세대의 여성에게 동등하게 지식을 제공해 희망찬 미래로 이끄는 사람이었던 것 같다.

그런데 메리 커샛은 알고 있었을까. 여자를 이끄는 여자를 그린 자신 이전에 이미 "여자는 여자가 돕는다"를 주제로 글을 쓴 사람이 있었다는 사실을. 커샛이 태어나기 무려 400년 전 "수많은 공격으로부터 여성들을 방어해주는, 튼튼한 요새를 만들어주기 위해 책을 썼다"고 당당히 밝혔던 사람. 바로 프랑스 작가 크리스틴 드 피장(Christine de Pizan, 1364~1430년께)이다.

1364년 이탈리아 베네치아에서 태어난 드 피장은 아버지가 샤를 5세의 궁정 의사가 되면서 네 살 때 가족과 함께 프랑스로 이주했다. 16세에 궁정 서기인 청년과 결혼했으나 10년도 안 되어 남편이 사망하는 불운을 겪었다. 그녀에게 남은 가족은 어린 자녀 셋과 어머니 그리고 조카딸. 이들을 부양하기 위해 드 피장은 1394년께부터 글을 쓰기 시작했다. 여성이 문필로 생계를 유지하는 것은 전례가 없는 일이었다. 드 피장은 그렇게 '최초의 여성 전업 작가'가 되었다.

다행히 그녀의 도전은 성공적이었다. 곧 서정적인 발라드로 이름을 크게 알렸고, 1400년쯤에는 그 명성이 외국에까지 널리 퍼질 정도였다. 문제는 그녀가 '여성'이라는 사실에 있었다. 이내 비방이 나돌기 시작했다. 여자가 그렇게 훌륭한 글을 썼을 리 없으니, 드 피장이 남성 학자나 성직자에게 돈을 주고

〈현대 여성〉

메리 커샛, 1893년, 세계 컬럼비안 박람회 여성빌딩 벽화 중앙패널,
현재 소실

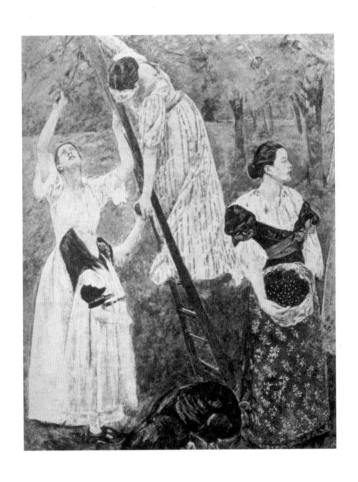

〈현대 여성〉 부분

아트스토(ARTstor) 슬라이드 갤러리, 미국 샌디에이고 캘리포니아대학교

대필을 시켰다는 것이다. 이런 중상모략의 피해자인 드 피장이 '여성에 대한 편견'에 대항하는 글을 쓴 건 자연스러운 일이었을 것이다.

1405년 드 피장은 자신을 화자로 등장시킨 소설《숙녀들의 도시》(Le livre de la cite des dames)를 쓴다. 내용은 다음과 같다. 드 피장은 여성혐오적인 내용의 베스트셀러《마테올루스의 탄식》을 읽으며 심란해하다가 깜박 잠이 든다. 작가 미상의 삽화 속에 묘사된, 드 피장 바로 앞에 놓인 책이《마테올루스의 탄식》이다. 그런데 갑자기 그녀 앞에 거울을 든 이성의 여신, 자를 든 공정의 여신, 저울을 든 정의의 여신이 나타난다. 여신들은 놀라 일어선 드 피장을 진정시키고, 마테올루스의 잘못된 주장에 너무 마음 쓰지 말라며 위로한다. 동시에 드 피장에게 여자들을 보호해주는 철옹성 같은 책을 쓰도록, 즉 '숙녀들의 도시'를 건설하도록 신이 그녀를 선택했다는 것을 알려준다.

계시를 받은 드 피장은 삽화 오른쪽에 묘사된 대로 여신들의 도움을 받아 '친애하는 자매들'을 지켜줄 '피난처'의 초석을 놓기 시작한다. 벽돌을 하나하나 쌓아가며 드 피장은 여신들과 대화를 이어가는데, 그 내용이 이 책의 핵심이다. 여신들은 '남성들의 여성 비하가 잘못된 이유'를 묻는 드 피장에게 명쾌

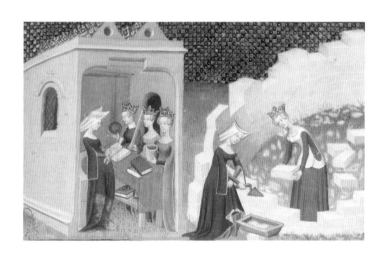

크리스틴 드 피장의 《숙녀들의 도시》 삽화

작가 미상, 1405년 무렵,
프랑스 파리 국립도서관

하게 답을 내준다. 예컨대 '왜 여자들의 지식이 남자들보다 더 적으냐'고 묻는 드 피장의 질문에 이성의 여신은 이렇게 대답한다. "아들과 마찬가지로 딸도 학교에 보내는 습관이 확립되고 자연과학을 배울 수 있게 한다면, 딸들도 예술과 학문의 모든 세부 내용을 아들처럼 철저히 익힐 것이다."

'숙녀들의 도시'가 건설된 지 600년이 지났다. 이 도시는 남성 중심의 세상에서 한때 폐허가 되기도 했다. 이제 곳곳의 허물어진 벽을 보수하고, 도시를 다시 발전시키는 것은 드 피장의 후배인 우리의 몫이 아닐까 싶다. 영화〈82년생 김지영〉속에 나오는 대사처럼, 서로에게 "하고 싶은 거 다 하고 막 나대라"고 격려해주는 것. 가부장제에서 상처받은 여자들이 잠시 쉬어갈 수 있는 베이스캠프가 되어주는 것. 그렇게 얻은 힘으로 다시 사회 속으로 뛰어들 수 있게끔 서로가 든든한 울타리, 거친 파도를 막아주는 제방이 되어주는 것. 그것이 21세기 판 '숙녀들의 도시'일 것이다. 여자들은 서로의 힘이며, 서로의 용기니까.

늙고 추함의 역사는
왜 여성의 몫인가

●

"정말 재미있는 것은, 마치 저승에서 막 돌아온 듯한 송장 같은 할머니가 '인생은 아름다워!'를 끊임없이 연발하고 다니는 것을 보는 일이다. 이런 할머니들은 암캐처럼 뜨끈 뜨끈하고, 그리스인들이 흔히 하는 말로 염소 냄새가 난다. (…) 또 처녀들 틈에 끼어 술을 마시며 춤을 추려 하고 연애편지를 쓰기도 한다. 모두가 비웃으며 그런 할머니들을 두고 다시없는 미친년들이라고 말한다."

_ 에라스뮈스, 《우신예찬》 중에서

'풍자 글'이라는 점과 1511년에 발표됐다는 시대상을

고려하더라도, 여성 혐오와 노인 혐오가 뒤범벅된 '고전'을 보는 마음이 그리 편치 않다. 문제는 여성 노인을 보는 이 같은 시선이 비단 글에만 그치지 않았다는 점.《우신예찬》에 등장하는 어리석은 인물들을 소재로 한 그림을 많이 그린 화가 퀜틴 마세이스(Quentin Matsys, 1466~1530)는 에라스뮈스의 책이 간행된 3년 후, 기이한 그림을 하나 발표한다.

변형성 골염인 패짓(Paget)병에 걸려 뼈에 기형이 온 추한 모습의 여인. 게다가 그녀는 늙었다. 기미와 주름이 뒤덮인 얼굴은 괴이하게 보일 정도다. 그러나 그녀는 그 늙음의 흔적을 감추지 않는다. 오히려 가슴골이 보이도록 깊게 파인 옷을 입었는데, 옷 위로 삐져나온 쭈글쭈글한 살이 그녀의 노화를 더욱 드러낸다. 이 와중에 그녀는 오른손에 약혼의 상징인 작은 빨간 꽃을 들고 있다. 이는 현재 그녀가 이성을 유혹하고 있다는 것을 의미한다. 그림의 제목은 〈늙은 여인〉. 즉 이 작품은 나이에 맞지 않게 행동하는 늙은 여성을 풍자하고 희화화한 그림이다. 마세이스가 혐오를 노골적으로 드러내는 이 그림을 그릴 수 있었던 것은, 그래도 됐기 때문이다.《우신예찬》에서도 볼 수 있듯, 당시 사회는 이렇게 '주제 파악 못하고 분수도 모르는 할머니'를 조롱하고 비웃을 준비가 되어 있었다.

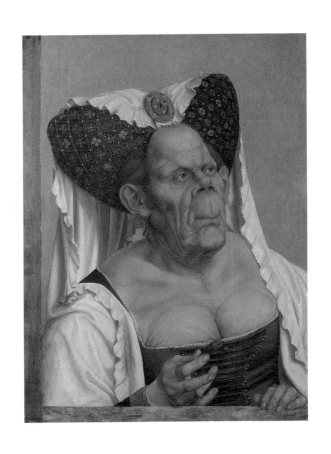

〈늙은 여인〉
퀜틴 마세이스, 1513년께, 목판에 유채,
영국 런던 내셔널갤러리

마세이스의 그림이 발표된 지 500년이 지났다. 하지만 여성 노인에 대한 비하는 나아진 바가 없는 듯하다. 시중에 있는 잡지를 펼치면 늘 성형외과나 피부과 광고가 끼어 있기 마련인데, 그 광고 방식이 참 묘하다. 주름 개선 시술과 제품 광고 이미지 대다수가 젊은 여성의 피부와 주름진 중년 여성의 피부를 나란히 맞댄 채 비교하고 있기 때문이다. 세상 어디를 둘러봐도 젊은 여자보다는 안 젊은 여자들이 더 많다. 세상에 멀쩡히 실존하는 '안 젊은' 그녀들은 졸지에 그들의 피부가 교정 대상으로 제시된 이 무수한 광고 이미지를 보며 무슨 생각을 할까?

그러다 성형외과 광고 구석에 자리 잡은 병원장의 프로필 사진에 눈길을 돌리면, 그들은 약속이나 한 것처럼 남성이다. 그중에는 주름지고 머리가 희끗한 중년 남성도 있다. 하지만 그들은 교정의 대상이 아니라 교정을 하는 주체다. 이쯤 되면 사회가 보내는 메시지가 너무나 명확해진다. 사회는 늙음을 '추'로 생각한다. 그런데 추를 미로 바꾸고 승인하는 쪽은 남성이다. 반면 자연이 정해놓은 노화의 흐름을 거스르기 위해 매일 시시포스가 바위를 굴리듯 노력해야 하는 쪽은 여성이다. 한편으로는 〈늙은 여인〉에서 보듯 늙은 여성들이 젊어 보이려 '너무' 애쓰다 보면 웃음거리가 될 수도 있다는 준엄한 경고도

떨어진다.

이처럼 가혹할 정도로 여성 노인을 차갑게 보는 사회가, 과연 소녀와 젊은 여성에게인들 다른 태도를 보일까?

어느 날 부쩍 커버린 초등생 딸아이를 위한 옷을 사기 위해 인터넷 쇼핑몰에 접속했다. 그러다 어린이 모델의 모습이 일상 속 또래 여자아이와 비교해 괴리감이 상당하다는 것에 새삼 놀랐다. 그냥 '축소한 어른'이었기 때문이다. 하얀 피부에 분홍색 볼 터치, 붉게 칠한 입술, 고데기로 말아 풀어헤친 머리. 마치 표정 없는 도자기 인형 같았다. 뒤돌아선 채 얼굴만 돌려 몽롱한 시선을 던지는 내 딸 또래의 모델을 보며, 나는 착잡한 마음으로 그냥 인터넷 창을 닫을 수밖에 없었다.

언젠가 걸그룹 멤버들이 무대에 오를 때 교복을 입고, 심지어는 턱받이까지 했다는 뉴스를 봤다. 방송에서는 성인 여성에게 혀 짧은 목소리로 애교를 부려달라고 요구하기도 한다. 사회가 선호하는 여성상이 '무해하고 순진한 아동' 같은 것인가 생각했다. 그런데 정작 아동 모델은 성인 여성처럼 성숙한 모습으로 연출되는 양상이라니. 쇼핑몰 아동 모델이 손수 화장을 하지는 않았을 것이다. 걸그룹 멤버들에게도 아이 같은 옷을 건네준 이는 따로 있었을 것이다. 어쩌면 이는 사회가 바라는 이중

적인 여성상, 즉 순진하면서도 섹시한 여성을 원하는 사회의 모습이 투영된 결과일지도 모르겠다.

성인 여성에게서 아이의 모습을 집요하게 찾고, 아이에게 어른의 이미지를 덧씌우는 사회를 생각하다 보니, 자연스럽게 프랑스 화가 발튀스(Balthus, 1908~2001)의 1938년 작 〈꿈꾸는 테레즈〉가 떠올랐다. 머리 위에 두 손을 올린 채 눈을 감고 있는, 무방비 상태의 아이. 그런데 포즈가 영 야릇하다. 치마를 입은 상태로 한쪽 무릎을 의자 위에 세워 흰 속옷을 기어이 노출했다. 사실 저렇게 불안정하고 불편한 상태로 잠이 오겠는가? 꿈을 꾸는 쪽은 모델 테레즈가 아니라 어린 테레즈에게 포즈를 직접 지시한 것으로 추정되는 발튀스, 그리고 어른스런 소녀를 욕망하는 남성 사회가 아닐까. 그래서인지 2017년 뉴욕의 한 시민이 이 작품을 소장처인 메트로폴리탄미술관에서 치워달라는 청원을 해 약 7천 명의 서명을 받아내기도 했다. "사춘기 소녀를 대상으로 관음증을 자극하고 소아성애를 낭만적으로 묘사하고 있다"는 게 그 이유였다.

실제 대부분의 '진짜 여자아이'들은 그렇게 수동적이지도, 무표정한 인형 같지도, 그리고 순진과 도발을 넘나드는 모습도 아니다. 미국의 유명 생활용품 브랜드의 캠페인 영상이 큰

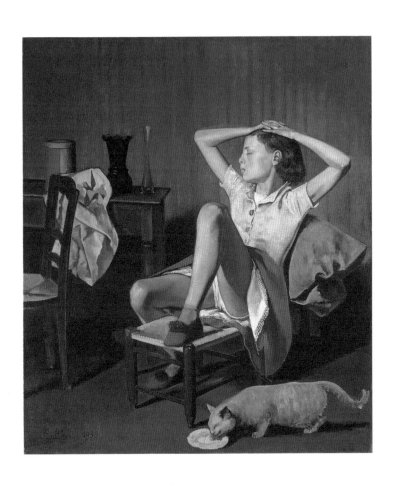

〈꿈꾸는 테레즈〉
발튀스, 1938년, 캔버스에 유채,
미국 뉴욕 메트로폴리탄미술관

화제를 모은 적이 있다. 어른들을 카메라 앞에 세우고 "여자아이처럼 달려보라"고 주문했더니 그들은 우스꽝스러울 정도로 두 팔을 흐느적거리면서 뛰었다. 그렇다면 진짜 여자아이들에게 같은 주문을 했을 땐 어떤 결과가 벌어졌을까? 편견과는 달리 그들은 '여자아이답게' 씩씩하고 힘차게 뛰어다녔다.

우리 집 소녀에게 한번 주문해봤다. "어린이 모델이 됐다는 상상을 해보고, 포즈를 취해줄래?" 그랬더니 아이는 양손으로 허리를 힘차게 잡은 후, 얼굴이 찌그러지도록 함박웃음을 지었다. 현실 속 '진짜 여자아이'의 모습을 만나는 순간이었다.

2부

여성, 우리는 소유물이 아니다

마네가 없더라도
모리조는 모리조다

프랑스의 화가 베르트 모리조(Berthe Morisot, 1841~1895)의 전기를 읽다가 깜짝 놀랐다. 1864년부터 1873년까지 거의 매년 살롱전에 전시하며 성공적인 경력을 쌓은 그녀였지만, 정작 자신의 실력에 의구심을 가지고 늘상 불안에 시달린 걸 알았기 때문이다. 모리조의 화실을 방문한 화가 자크 에밀 블랑슈(Jacques Emile Blanche)가 남긴 기록에서도 그런 모습이 엿보인다.

"모리조는 내게 보여줄 만한 작품을 하나도 가지고 있지 않았다. 자신이 그린 것들을 모두 없애버린 것이다. 오늘 아침에도 절망에 빠진 나머지 보트에서 작업 중이던 백조

그림을 불로뉴 숲의 호수에 던져버렸다고 했다. 내게 작은 선물이라도 주려고 수채화를 뒤졌지만, 하나도 찾을 수 없었다."

이렇게 자기 확신이 부족한 여성 옆에는 늘 '자아 비대증' 남성이 있기 마련. 모리조에게 그 사람은 '인상주의의 아버지'라 불리는 에두아르 마네(Édouard Manet)였다. 마네는 "내가 없었더라면 모리조는 존재하지도 않았을 것이다. 그녀가 한 일이라고는 나의 예술을 베낀 것뿐이다"라며 모리조를 대놓고 무시하더니, 급기야 모리조가 1870년 살롱전에 제출하기 위해 완성한 〈어머니와 언니〉에 자신의 붓을 대는 무례까지 저질렀다. 작품을 본 마네는 미친듯이 웃으며 모리조의 팔레트를 빼앗아 멋대로 수정하기 시작했고, 모리조는 당황하며 제지했지만 마네의 행동을 막지 못했다. 그런데 모리조의 다음 행동이 의미심장하다. 그녀는 분노하는 대신 체념하듯 자신의 능력을 폄하하는 편지를 언니에게 남겼다. "일단 (수정을) 시작하고 보니 아무것도 마네를 막을 수 없더라고. 치마에서 시작해서 가슴으로, 거기서 머리로 올라가더니, 다시 머리에서 배경으로까지 올라가는 거야. (…) 결국 오후 5시에 지금까지 본 것 중 가장 예쁜

〈어머니와 언니〉
베르트 모리조, 1869~1870년, 캔버스에 유채,
미국 워싱턴 국립미술관

인물화가 나왔지." 한평생을 그림을 그리며 살아온 모리조였지만 공식적인 서류엔 자신의 직업을 화가라고 표기한 적이 없었던 점, 사망증서 직업란에 무직으로 기록된 점, 묘비에도 화가라는 명칭이 빠져 있었던 점. 이 모든 게 사실 같은 이유, 자신감 부족에서 비롯된 셈이다.

모리조의 증상은 '가면 증후군'(Imposter syndrome)으로 보인다. 가면 증후군은 자신의 성공이 노력이 아닌 우연이라고 생각하며 불안해하는 심리로, 자신이 유능해 보이는 가면을 쓰고 있다고 믿는 증상을 일컫는다. 이 용어를 처음 사용한 심리학자 폴린 클랜스(Pauline Clance)와 수잰 임스(Suzanne Imes)는 "성공한 여성들에게서 많이 나타난다"고 밝혔다. 실제로 매들린 올브라이트 전 미국 국무장관, 배우 내털리 포트먼, 에마 왓슨도 가면 증후군에 시달렸다. 도대체 이유가 무엇일까. 역시 가면 증후군의 피해자였던 미셸 오바마의 말에 해답이 있다. "사회가 '당신은 거기 있어서는 안 된다'고 이야기하기 때문에 여성들은 '가면 증후군'을 느끼곤 합니다."

남성 중심의 가부장적 전통에서 여성은 태생부터 열등해 남성의 통제를 받아야 한다는 논리가 은연중 통용돼왔다. 이런 분위기에서는 아무리 특출난 여성이라도 자신이 남성의 지

위와 영역을 침범하지 않음을 애써 강변할 수밖에 없다. 설상가상으로 이런 태도가 체화되어, 모리조처럼 뛰어난 재능을 가졌음에도 자신감 결여와 자기혐오에 빠지기도 한다. 그런데 이러한 현실의 압력을 '신의 이름'을 빌려 뛰어넘은 중세의 여성이 있었다. 바로 예술·과학·철학 등 다방면에서 재능을 발휘한 수녀 힐데가르트 폰 빙엔(Hildegard von Bingen, 1098~1179)이다.

어릴 때부터 종종 신의 계시를 받는 환상을 보아왔던 힐데가르트는 42세 때 극심한 두통과 사지가 마비될 정도의 격통을 동반한 강렬한 환상을 경험한다. 수 주 후, 힐데가르트는 갑자기 병상에서 일어나 마치 아무 일도 없었던 것처럼 자신이 본 환시를 기록하기 시작했다. 신이 그녀가 본 것을 숨기지 말고 세상에 알리라고 했다는 것이다. 그 결과물이 책《스키비아스》(Scivias)였다. 힐데가르트는 자신이 계시를 받은 순간을 다음과 같이 기록했다. "하늘이 열리고 더할 나위 없이 찬란한 빛이 열린 하늘에서 내려와 내 머리로 쏟아졌으며, 내 마음과 가슴에 불을 지폈다. 갑자기 나는 시편과 복음서, 신구약의 여러 설명을 알고 이해하게 되었다."

《스키비아스》에 수록된 첫 번째 세밀화에 그 순간이 묘사되어 있다. 빨갛고 둥근 지붕이 있는 수도원에 힐데가르트,

그리고 필경사인 볼마르(Volmar) 수도사가 있다. 이때 환영이 붉고 커다란 빛줄기 형태로 하늘에서 내려와 힐데가르트의 눈과 머리를 관통하기 시작한다. 힐데가르트는 이 계시를 놓칠세라 밀랍 판에 받아적고 있다. 이렇게 완성된 《스키비아스》는 힐데가르트의 목숨을 위협할 수도 있었다. 자칫 이단으로 몰릴 수 있었기 때문이다. 다행히도 당시 교황이었던 에우제니오 3세(Eugenius PP.III)는 《스키비아스》가 문제없다고 인가했고, 이때부터 힐데가르트는 눈치 보지 않고 자신의 창조력을 풀어놓을 수 있었다. 이후 그녀는 역사에 기록된 최초의 작곡가, 최초의 약학자, 최초의 건축가, 최초의 여성 철학자 등 최초라는 수식어가 끝없이 붙는 천재로 살았다.

특이한 것은 남성 창작자들과는 달리 힐데가르트는 자신의 지혜가 스스로의 것이 아니라 신이 자신의 몸을 악기처럼 연주해 그 뜻을 현현하는 것임을 거듭 강조했다는 점이다. 여성인 입장에서 '보신 전략'일 수도 있겠지만, 좀 더 나아가 그녀가 실제 그렇게 믿었을 가능성이 높다. 그렇지 않았더라면 힐데가르트도 가면 증후군에 발목을 잡혔을지 누가 알겠는가.

힐데가르트뿐만이 아니다. 16세 되던 해 "프랑스를 영국의 침략으로부터 구하라"는 천사의 음성을 듣고 전장에 나섰다

《스키비아스》첫 번째 장면 세밀 삽화

작가 미상, 1142년 이후, 분실

는 잔 다르크, 네 차례나 "세상의 명예를 얻지 못해도 나를 위해 일하겠느냐?"라는 신의 부름을 듣고 안락한 저택을 나와 '간호학의 대모'가 된 나이팅게일도 그랬다. 퍼트리샤 스팩스(Patricia Spacks) 버지니아대 교수는 《숨어 있는 자아》라는 책에서 다음과 같이 말했다. "여성은 신의 부름을 받았을 때에만 자신의 '보잘 것 없는 자아'에게 기대할 수 있는 것 이상의 정신적 대의명분에 자신을 바칠 수 있다. 그리고 바로 그 영적 부름 때문에 다른 방식으로는 절대 여성 자아에 허용될 수 없었을 업적과 성취에 권위가 부여된다." 감히 여성이 가정 밖으로 나갈 수 없었던 시대, 그들은 사회생활을 하기 위해 신의 이름을 빌릴 수밖에 없었고, 이후에는 그 자체가 강력한 자기최면 효과를 주었다는 것이다.

이제는 더이상 자신의 능력을 '신의 계시'로 설명할 수 없는 시대다. 그렇다면 어떻게 해야 베르트 모리조가 빠졌던 함정에서 빠져나올 수 있을까. 《여자는 왜 자신의 성공을 우연이라 말할까》의 저자 밸러리 영(Valerie Young)은 "모든 것이 완벽해야 한다는 강박이 여성들을 가면 증후군으로 이끈다"고 말했다. 실제로 사회는 남자보다 여자의 실수에 더욱 엄격하고, 그렇기에 여자들은 자신이 여성 일반에 대한 선입견을 강화할까

봐 불안감이 크다. 그러나 불안으로 인한 완벽주의는 역설적이게도 일의 성공을 방해하는 경우가 더 많다. 누구나 시행착오를 겪으며 성장한다. 이 당연한 말을 이제 여자들에게도 적용해야 하지 않을까. 사회가 '당신은 거기 있어서는 안 된다'고 얘기할 때, 페미니스트 운동가 벨라 앱저그(Bella Abzug)의 말로 응수해주자. "오늘날 우리 투쟁의 목표는 여성 아인슈타인을 조교수로 임명하려는 것이 아니다. 멍청한 여자들이 멍청한 남자들과 똑같은 속도로 승진하게 만드는 것이다"라고.

'아내 만들기'를
거부한 여성

우리 역사를 배우며 섬뜩했던 적이 많았다. 계백이 황산벌 전투에 나서며 아내의 목을 벤 장면은 '비장함'으로 소비되었지만 나는 소름 끼쳤고, 병자호란 때 청나라에 인질로 끌려갔다가 천신만고 끝에 고향으로 돌아온 조선 여인을 뜻하는 '환향녀'(還鄕女)가 비속어 '화냥년'의 유래가 됐다는 글을 보고 탄식했다. 남성 중심으로 기술돼온 역사(His story＝History) 속에서 여성들은 독립 인격체가 아니었다. 그저 가부장의 소유물일 뿐이었다. 계백이 아내를 살해한 것은 자신의 재산을 없애며 불퇴전의 각오를 다지는 행위였고, 환향녀가 환영받지 못했던 것은 적에 의해 손상된 재산이었기 때문 아니겠는가.

물론, 우리나라에서만 아내를 물건 취급했던 것은 아니

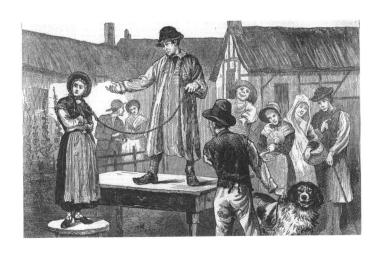

〈영국의 아내 경매〉(WIFE AUCTION IN ENGLAND),
작가 미상, 1876년 〈하퍼스 위클리〉 20호 삽화,
미국 미시간대학교

다. 심지어 영국은 아내를 시장에 내다 팔기도 했다. 17세기 말부터 시작되어 무려 20세기 초까지 지속된, 영국의 '아내 판매'가 그것이다.

　한 남성이 단상에 올라가 자신의 소유물을 경매에 부치고 있다. 남성의 왼손에 쥔 고삐 끝에는 우리가 눈을 의심할 만한 대상이 연결돼 있다. 소나 양처럼 목에다 밧줄을 걸고 서 있는 이는 바로 남성의 아내였던 것. 아내는 이 상황이 굴욕적이어서 화가 나는지 팔짱을 끼고 얼굴을 찌푸린 채 남편의 시선을 무시 중이다. 주변에는 삼삼오오 구경꾼들이 수군거리며 모여들고 있다. 1876년 미국의 잡지〈하퍼스 위클리〉(Harper's Weekly) 20호에 실린 그림 이야기다. 잡지는 영국의 아내 경매를 '신기한 관행'이라며 소개하고 있다. 실제로 '관행'이라 할 만큼 아내 판매는 흔한 일이었다. 1780년부터 1850년까지 팔려나간 부인들의 수는 공식적으로 기록된 것만 해도 300명이 넘는다. 보통은 기록을 남기지 않았으니 실제 아내 판매가 이뤄진 경우는 훨씬 더 많았을 것이다.

　그렇다면 어떤 식으로 판매가 이뤄졌을까. 1832년 아내를 팔았다고 알려진 조지프 톰슨(Joseph Thompson)이라는 남자는 아내를 "태생 독사"라고 부르며 그녀의 나쁜 자질을 시장에

서 나열했다고 한다. "미친 개, 으르렁거리는 사자, 장전된 권총, 콜레라를 피하는 것처럼 이 쾌활한 여자를 조심하라." 그런 다음 그는 "하지만 이 여자는 소젖을 잘 짜고, 노래를 잘하고, 술 동무하는 역할을 잘한다"고 장점을 늘어놓은 뒤 "모든 장점과 결점을 합해 총 50실링에 판다"고 광고했다. 유의할 점은 조지프 톰슨이 아내의 값을 정한 방법은 사실 아내 판매 관행에서 벗어난 경우였다는 것. 보통은 소나 양 또는 돼지와 똑같이 '몸무게 몇 그램당 얼마' 하는, 더 모멸적인 방식으로 아내의 단가가 매겨졌다고 한다.

　　그들은 왜 아내를 시장에 내다 팔았을까. 당시 여성은 결혼과 동시에 남성의 소유물이 되었으며 자신의 재산마저도 남편에게 귀속되었다. 소·돼지·집 등에 대한 재산세를 내듯 아내에 대해서도 재산세가 매겨졌다니, 이는 국가에서 아내를 남편의 '재산'으로 공인한 셈이다. 이런 상황에서 싫증난 소유물(아내)을 시장에서 처분하는 것은 당시 남성들에게 그다지 이상할 게 없었다. 사실 '아내 판매'는 18~19세기 영국의 빈곤 계층 남성이 돈이 어마어마하게 들어가는 이혼 소송 대신 택했던 일종의 이혼 방식이었다. 그러나 이혼을 위한 편법임을 고려하더라도 영국 상류층은 사람을 사고파는 행위를 '하층민의 미

좌)〈토머스 데이 초상화〉

조지프 라이트, 1770년, 캔버스에 유채,
영국 런던 국립초상화미술관

우)〈사브리나 초상화〉

리처드 제임스 레인, 1832년, 동판화,
영국 런던 국립초상화미술관

개한 짓'이라고 생각했던 것 같다. 아내 판매 행위가 급증했던 1780~1850년에 상류층 남성들이 이를 반드시 없애야 할 풍습으로 지정했다는 기록이 이를 방증한다.

그러나 남의 눈에 있는 티는 보면서 자신의 눈에 있는 들보는 보지 못한다고 했던가. 알다시피 동시대 영국 상류층도 아내를 인간으로 보지 않은 건 매한가지였다. 특히 영국의 시인이자 노예제에 반대했던 '진보' 운동가 토머스 데이(Thomas Day, 1748~1789)는 아예 고아 소녀를 '구매'해 억지로 자신의 여성관에 맞춰 기른 뒤 아내로 삼으려고 했고, 주변 상류층 남성들도 이를 방조했다. 그가 이런 기상천외한 일을 벌인 이유는 다음과 같다. 대규모 영지를 소유한 집안의 외아들이었던 데이는 돈도 많은데다 명석했다. 그러나 그는 여자들에게 인기가 없었다. 왜였을까? 데이는 고대 그리스의 영웅관과 '겉치레와 과시적 소비를 지양하고 자연으로 돌아가라'고 설파한 장 자크 루소의 사상을 깊이 받아들인 사람이었다. 그 영향으로 그는 머리를 빗지도 깎지도 않았고 제대로 씻지도 않았으며, 모든 예절을 경멸해 기본적인 식사 에티켓조차 지키지 않았다.

조지프 라이트(Joseph Wright, 1734~1797)가 1770년에 그린

데이의 초상화에는 그의 '고대 취향'이 잘 드러나 있다. 그리스 신전 스타일의 기둥에 기댄 채 예스러운 망토를 두른 데이는, 왼손엔 루소의 책《에밀》을 쥐고 세속의 경박함과 멀리 떨어진 곳을 응시하는 중이다. 문제는 이런 삶의 방식을 자신만 지키면 되는데 아내가 될 여성에게까지 강요했단 점이다. 데이의 실화를 바탕으로 한 논픽션《완벽한 아내 만들기》에서는 데이의 여성관을 다음과 같이 설명했다.

●

"그녀는 그리스나 로마의 여신처럼 젊고 아름다울 것이었다. 또한 시골 아가씨처럼 순수하고 처녀여야만 했다. 그러면서도 강하고 두려움이 없는 스파르타의 신체적 조건을 가지되 꾸밈이 없고 때 묻지 않아서 옷이나 음식과 생활 습관에서도 허름한 농가의 아이처럼 수수한 취향을 가져야 했다. 그리고 무엇보다도 그녀는 데이를 주인이자 선생으로, 감독자로 여겨야 했다. 그의 욕구와 변덕에 완벽하게 맞추면서 그의 사상과 신념을 완전히 따라야 했다."

그런 여성이 현실에 있을 리 만무할 터. 청혼을 네 번이

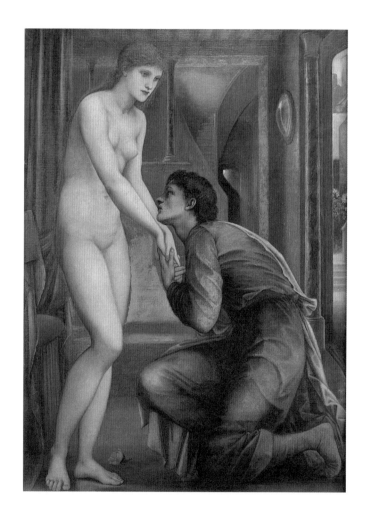

나 거절당한 데이는 마침내 고아 소녀를 양육해 자신의 취향에 부합하는 여성으로 키워내기로 결심한다. 현실 여성들에게 혐오감을 느낀 조각가 피그말리온이 이상적인 여인 조각상을 만들어 결혼하는 그리스 신화처럼 말이다. 선택된 소녀는 12세의 고아 사브리나 시드니(Sabrina Sidney, 1757~1843). 데이는 한 인간을 자신의 욕망의 틀에 맞추기 위한 세뇌 계획을 차근차근 시행한다. 고통을 참아야 한다며 사브리나의 피부에 뜨거운 왁스를 떨어뜨리고, 사치와 방탕에 대한 인내를 시험한다며 예쁜 옷이 담긴 상자를 준 뒤 갑자기 불에 집어 던지고는 타오르는 장면을 보게 하고, 충성심과 복종심을 시험하기 위해 가짜 비밀을 알려준 뒤 발설하지 말라는 식의 교육이 이뤄졌다. 사브리나의 운명은 과연 어떻게 됐을까?

　　리처드 제임스 레인(Richard James Lane, 1800~1872)이 75세의 사브리나를 그린 초상화를 보면 알 수 있다. 실제 나이보다 젊어보이는 그녀는 할 말이 있다는 듯 수수께끼 같은 미소를 짓고 있으며, 빛나는 눈엔 장난기가 가득하다. 길들여진 사람의 모습이라고는 조금도 찾아볼 수 없는데, 그 이유가 있다. 바로 데이의 아내 시험에서 탈락했기 때문이다. 애초에 하녀 훈련을 받는 것으로 알고 데이의 지시를 잘 따르던 사브리나는 진짜 의

도를 뒤늦게 알고 경악했으며, 그 후 석연치 않게 데이의 지시를 어기는 등 '예비 아내답지 않게' 행동했다고 한다. 사브리나는 실험실 속 동물의 운명을 자기 힘으로 박찬 것 아니었을까. 사브리나는 신화 속 조각상이 아닌 살아 숨 쉬는 인간이니까.

21세기라고 데이의 후예들이 없을까. '트로피 와이프'(Trophy wife)라는 말이 있는 것을 보면 그런 것 같지도 않다. 자신의 입맛에 맞게 소녀를 키워 아내로 삼는 일은 차마 못하지만, 부와 명성을 거머쥔 중장년 남성들은 이혼과 재혼을 통해 피그말리온의 조각상 같은 젊고 예쁜 아내를 트로피처럼 차지한다. 이때 아내는 남편의 성공의 표상이자, 언제든 대체 가능한 소유물로 전락한다.

계백의 후예들은 어떤가. 그들은 차마 아내의 목을 치진 못하지만, 아내의 자존심을 후려친다. "마누라 얼굴 보면 저절로 다이어트가 된다"느니 "아내 음식은 겨우 먹을 만한 수준이다"라고 우스개 삼아 폄하하는 남성들이 얼마나 많은가. 짐짓 겸손한 척 자신이 아니라 아내를 깎아내리는 것은 결국 아내가 자신의 소유물이라는 인식을 반영한다. 하긴 요즘에도 결혼식 때 신부는 옛 가부장(아버지)의 손을 잡고 입장해 새 가부장(신랑)에게 옮겨져 단상에 선다. 굉장히 상징적인 의식 아닌가?

이것은 여성의 순교인가,
여성의 고통인가

대학 시절, 주한미군에 의해 끔찍하게 살해당한 기지촌 여성들의 사진들이 한 번씩 캠퍼스에 전시되곤 했다. 특히 케네스 마클 이병에게 살해당한 윤금이 씨의 사진이 기억난다. 주검으로 발견될 당시의 모습이었는데, 그 이미지도 참혹했지만 사진 설명 자체가 너무나 자극적이었다. 잔혹한 미군에 의해 말 그대로 머리끝에서 발끝까지 피부와 몸속을 가리지 않고 샅샅이 파괴당한 그녀의 몸. 윤씨는 '유린당한 우리 강산'이었고, 우리가 주한미군지위협정 개정 운동에 매진해야 할 이유 자체였다. 그 숭고한 이유 아래 그녀는 피투성이 이미지로 영원히 고정돼 한낮 태양 아래 진열됐고, 불특정 다수의 눈동자가 그 몸 위에 잠시 머물다가 떠나갔다. 누군가에겐 경악과 분노를 일으

킨바스를 찢고 나온 여자들

켰지만, 누군가에겐 스펙터클한 볼거리였다. 나는 왠지 살인자 미군뿐 아니라 '동포들' 때문에 윤씨가 안식을 누리지 못한다는 생각이 들었다.

윤씨의 시신 사진을 봤을 때 남았던 불편한 감정이 무엇이었는지는, 한참 뒤 미국의 평론가 수전 손택(Susan Sontag)의 책 《타인의 고통》을 보며 깨달을 수 있었다. 손택은 "고통받는 육체가 찍힌 사진을 보려는 인간들의 욕망은 나체가 찍힌 사진을 보려는 욕망만큼이나 격렬한 것이었고, 이때 고통의 재현물이 더 이상 교훈이나 본보기 구실을 하지 못한다"고 진단했다. 손택에 따르면 고통을 담은 이미지는 일종의 '포르노그래피'가 되어버리고, 이런 이미지를 보는 행위는 (의도했든 안 했든) 일종의 관음증이라는 것이다. 이 '훔쳐보는' 행위에 동참한 것 같은 느낌을 받은 적이 또 있었다. 바로 유럽 미술관에 들어갔을 때였다.

미술관 벽에는 예외 없이 고통받는 여성의 몸이 걸려 있었다. 여성에 대한 폭력이라는 주제는 예술사에서 꾸준히 다뤄졌기에 당연한 일이다. 그리스 로마 신화 속 여성들은 헐벗은 채 납치와 강간을 당했고, 범죄 장면을 묘사한 그림 속에서 희생양은 거의 여성들이었다. 순교를 빌미로 여성들에게 엄청난

고통을 가하는 종교화도 빼놓을 수 없다. 그중 성녀 아가타는 순교화에 단골로 등장하는 주인공이다. 유방이 도려내진 성녀 아가타는 여성성을 공격당했다는 점에서 특히 연민의 대상이 되었기 때문이다.

교회 전승에 따르면 성녀 아가타는 로마 시대 시칠리아 섬에서 귀족 딸로 태어났다. 어려서부터 신앙이 유독 깊었던 그녀는 독신으로 수도하기로 신께 서원했다. 그런데 어느 날 불행이 닥쳤다. 시칠리아의 총독 퀸티아누스(Quintianus)가 아가타의 미모에 반해 청혼한 것이다. 아가타는 독신 서원을 이유로 청혼을 거절했고, 앙심을 품은 퀸티아누스는 기독교 탄압에 편승해 아가타에게 온갖 무자비한 고문을 가했다. 하지만 그녀는 배교하지 않았고 가슴을 자른다는 협박 앞에서도 "내 육체는 도려낼지라도 내 영혼을 도려낼 수는 없을 것이오"라며 맞섰다. 결국 그녀는 이글거리는 석탄불 안에서 죽음을 맞았다. 이런 극적인 이야기의 성녀 아가타를 예술가들이 그냥 둘 리 없다. 그렇다면 아가타는 그림에서 어떤 식으로 재현돼왔을까.

이탈리아의 화가 프란체스코 과리노(Francesco Guarino, 1611~1654)가 그린 〈성 아가타의 순교〉는 로마인들이 그녀의 몸

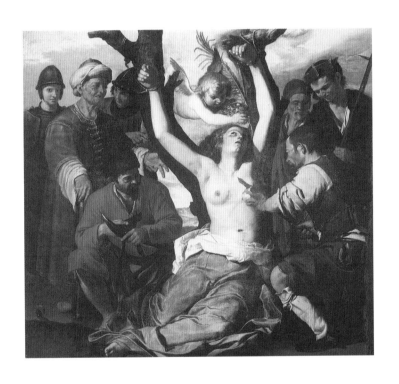

〈성 아가타의 순교〉
프란체스코 과리노, 1640년께, 캔버스에 유채,
이탈리아 솔로프라 성 아가타 성당

을 무자비하게 학대하는 순간을 포착하고 있다. 상의가 완전히 벗겨진 채 두 손을 나무에 결박당한 성녀 아가타. 그 곁에는 작정하고 그녀를 괴롭히려 모여든 7명의 남성이 있다. 그중 한 명은 칼을 들어 아가타의 왼쪽 가슴을 자르고 있다. 아가타에게 면류관을 씌우는 아기천사가 없었더라면 이 그림이 종교화라는 것을 눈치채지 못했을 것이다. 과리노는 아가타의 고통을 꼼꼼하게 전시한다. 칼날은 이미 가슴 중간까지 들어가 있고 붉은 피는 속수무책으로 드레스를 적시는 중이다. 아가타는 고통에 이미 정신이 반쯤 나간 듯 멍한 표정으로 하늘만 바라보고 있다. 과리노는 학대받는 아가타를 적나라하게 보여주어야만 관람객이 종교적 감정에 몰입할 수 있으리라 생각했을지도 모른다. 하지만 화가의 무의식적인 사디즘 역시 그림에 역력히 드러나 있다고 하면 너무 가혹한 판단일까. 이교도의 야만성을 강조하기 위해 아가타는 그림 속에 박제된 채 영원히 죽음을 응시하고 있으며, 영원히 살해당하기 일보 직전인 상황에 처해 있고, 영원히 학대를 받고 있다. 아가타가 겪은 고난과 상처투성이 몸은 정작 그림이 말하는 바에 가려 소외될 뿐이다.

성녀의 고초가 관음의 대상이 되는 판국이니, 성매매 여

성의 불행한 일상은 더없이 손쉬운 볼거리가 되었을 것이다. 카바레, 극장, 사창가 등 파리 밤 문화의 초상을 포착한 그림으로 유명한 화가 앙리 드 툴루즈 로트레크(Henri de Toulouse-Lautrec, 1864~1901)의 그림이 대표적이다. 로트레크가 즐겨 그렸던 인물은 파리 뒷골목 밑바닥에서 살았던 성매매 여성이었다. 그림 중개인 폴 뒤랑 뤼엘(Paul Durand-Ruel)이 로트레크에게 아틀리에로 안내해달라고 하자 그를 사창가로 데려갔다고 하니 더 말할 나위가 없다. 친구 로맹 쿨뤼스(Romain Coolus)가 "툴루즈 로트레크는 마치 늑대처럼 사람들의 특징을 스케치했다"라고 했을 정도로, 그는 번득이는 눈으로 성매매 여성의 일상을 속속들이 뽑아내어 화폭에 펼쳐내곤 했다. 로트레크의 1894년 작 〈의료 검진〉도 그중 하나다.

　　성매매 여성 두 명이 줄을 선 채 성병 의료 검진을 기다린다. 물론 이 검사가 여성들의 건강을 염려해서 행해진 것은 아니다. 당시 파리는 성병이 만연했으며 항생제가 발명되기 전이라 매독은 지금보다 훨씬 치명적인 병이었다. 성 구매 남성의 매독 감염 예방 차원에서 성매매 여성들은 정기적으로 성병 검사를 받아야 했다. 공개된 장소에서 하반신을 노출한 채 검사를 기다리는 그들의 표정은 애써 무감각하다. 최대한 기계적으로

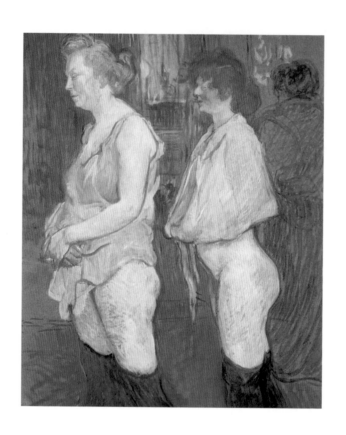

〈의료 검진〉

앙리 드 툴루즈 로트레크, 1894년, 판지에 유채,
미국 워싱턴 국립미술관

검사에 응하는 것이 자신의 존엄성을 지키는 최소한의 행위였을 것이다. 그렇게 오늘치의 고단한 일상을 수행하는 여성들 앞에 갑자기 분필을 든 로트레크가 나타났다. 그의 그림은 "성매매 여성들의 삶을 그냥 지나치거나 이상화하지 않고, 인간적인 모습을 있는 그대로 묘사했다"는 평가를 받았지만, 여성의 입장에서는 자신들이 성병 숙주인지 아닌지 평가받는 모습을 '있는 그대로 묘사'한 로트레크의 촘촘한 눈길이 더 신경 쓰였을 것이다. 차라리 그들은 툴루즈 로트레크의 무관심을 더 바라지 않았을까. 그들에겐 드러내고 싶지 않은 일상이며 치부일지 어찌 알겠는가?

호주의 코미디언이자 희귀 유전병 '불완전 골형성증'을 앓은 장애인 스텔라 영(Stella Young)은 이렇게 말했다. "나는 당신들에게 감동을 주기 위해 존재하는 사람이 아니다." 장애인의 고군분투가 비장애인들에게 동기부여용 휴먼스토리로 소비되는 현상을 '감동 포르노'라고 비판하며 한 말이다. 이 일침은 예술가의 그림에도 유효하다. "나의 가난, 내 삶의 비참함, 내 몸에 새겨진 고통은 예술가에게 영감을 주는 도구가 아니다"라고. 그것은 피해자의 대상화이며, 대의를 가장한 관음이며, '고통 포르노'일 뿐이라고 말이다.

언젠가 부서질
가부장제를 희망하며

　　술집이나 식당 벽에 걸려 있던 '외설적인 달력'을 기억
하시는지. 비키니 차림의 여성이 술잔을 들고 몽롱한 시선을 던
지는 사진이 인쇄된 달력들 말이다. 이 달력들은 그저 '1980~90
년대의 질 나쁜 유산'일 뿐이라 생각했는데, 2019년 초 한 기사
를 보고 깜짝 놀랐다. 주류회사들이 '2019년부터' 그 민망한 달
력의 생산을 중단했다는 기사였다. '미투 열풍으로 거세어진 페
미니즘 조류 때문에 어쩔 수 없이 밀려났다'는 뉘앙스의 기사를
읽으면서 자연스레 궁금해졌다. 21세기가 된 최근까지도 여성
의 몸을 대놓고 전시하는 불쾌한 달력이 질기게 살아남은 이유
는 뭘까. 몇 차례 검색을 해보니 눈에 띄는 말이 있었다. "섹시
한 여자 사진을 보면 술 생각이 떠오르고, 술맛이 더 나기 때문

이다." 여자의 몸이 '안줏거리'라는 솔직한 고백이다.

1863년 프랑스 파리의 미술 전시회인 살롱전 벽에도 '주류회사 달력'과 비슷한 분위기의 그림이 걸린 적이 있었다. 그림 속 여성은 실오라기 하나 걸치지 않은 채 가슴이 도드라지도록 팔을 뒤로 젖힌 채 누워 있다. 눈을 반쯤 뜨고 있는 이 여성의 자태는 한눈에도 외설적이었다. 문제는 그림이 걸린 곳이 술집이 아니라 프랑스에서 가장 권위 있는 미술전이 열리는 장소였다는 점. '점잖은 신사' 관람객이라면 당장 음란하다고 호통을 쳐야 했지만, 결과적으로 그럴 필요가 없었다. 그들은 아마 그림 제목을 보자마자 슬며시 안도의 미소를 지었을 것이다. 알렉상드르 카바넬(Alexandre Cabanel, 1823~1889)이 그린 이 그림의 제목은 〈비너스의 탄생〉. 현실 속 여성이 아니라 신화 속 인물인 '비너스'라는 안전장치가 있었기에, 남성들은 적나라하게 전시된 여성의 몸을 편안히 훑으며 시각적 쾌락을 즐길 수 있었다.

그래서였는지 몰라도 이 그림은 찬사를 받으며 살롱전 금상을 수상했고 이후 나폴레옹 3세가 사들이기까지 했다. 그러나 당대 유명 작가였던 에밀 졸라(Emile Zola, 1840~1902)만은 달랐다. 그는 의미심장한 비유를 들며 이 그림을 거세게 비판했다. "젖의 강에 빠진 이 여신은 맛있어 보이는 고급 창녀와

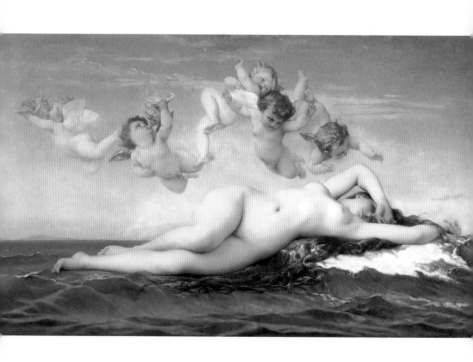

〈비너스의 탄생〉
알렉상드르 카바넬, 1863년, 캔버스에 유채,
프랑스 파리 오르세미술관

닮았다. 그녀는 살과 뼈로 만들어지지 않고(만일 그랬다면 보기에 안 좋았을 것이다) 주로 분홍색과 흰색으로 되어 있으며 케이크 위에 부드러운 장식으로 사용되는 마르치판(marzipan) 종류로 만들어진 듯하다." 졸라는 여성의 몸이 '음식'이 됐다는 걸 간파한 셈이다.

'버닝썬' 단체대화방 뉴스가 쏟아진 적이 있다. 물론 나는 그들의 행태에 분노했지만, 솔직히 그 내용은 별로 새삼스럽지 않았다. 19세기 프랑스 전시장부터 21세기 한국 술집까지, 여성의 몸이 먹는 음식처럼 대상화되어 전시되고 남성들의 쾌락 도구가 되어온 것이 어디 한두 해인가. 뉴스 속 그들은 술에 취해 인사불성이 된 여성을 가리켜 '골뱅이'라 칭하고, 약물을 이용해 기존 '업소 여성' 말고 '일반 여성'을 제공해 더 격이 높은 성 접대를 하라고 지시한다. 비단 클럽에서만 그랬을까? 예전부터 여성들은 김치녀와 된장녀 같은 음식 이름으로 불렸다. "여자 나이는 크리스마스 케이크와 같다"(23일부터 잘 팔리다 26일부턴 팔리지 않고, 30일에는 폐기되는 크리스마스 케이크에 여자 나이를 비유한 표현)는 말도 여전히 통용되는 걸 보면 지금 이곳이 19세기 프랑스인지 헷갈릴 지경이다.

음식 취급만 받아왔으랴. 여성들은 '걸어 다니는 세탁기' 취급도 받아왔다. 이 역시 역사가 유구(?)하다. 1894~1897년에 조선을 방문한 영국인 이사벨라 버드 비숍(Isabella Bird Bishop, 1831~1904)은 1898년에 펴낸《한국과 그 이웃 나라들》에서 다음과 같이 증언했다.

●

"남편들이 계속 흰옷을 고집하는 한 빨래는 한국 여인들의 신산한 운명과도 같은 것이다. 이런 냄새나는 하천에서, 궁궐 후문의 우물에서, 전국 방방곡곡의 모든 물웅덩이에서, 아니 주택 밖 실오라기만 한 개울이라도 있는 곳이라면 어디든지, 한국의 여인들은 빨래를 하고 있다."

비숍뿐 아니라 19세기 말에서 20세기 초에 한국을 방문한 서양인들은 우리네 빨래 문화에 많이 놀랐던 것 같다. 1919년에 입국해 한국의 풍속을 다양한 목판화로 남긴 영국의 판화가 엘리자베스 키스(Elizabeth Keith, 1887~1956)도 그중 한 명이다.

키스는 함경도 함흥시에 방문했다가 한 젊은 여성의 수채 초상을 남겼다. 1946년에 펴낸 화집《올드 코리아》에 수록

된 〈함흥의 어느 주부〉가 그것. 손가락에 하얀 옥가락지 두 개를 낀 것으로 보아 그녀는 얼마 전 결혼을 한 새댁이다. 하지만 그녀의 얼굴빛에서 새댁 특유의 싱그러움은 찾을 수 없다. 햇빛 가리개용 머릿수건을 풀어헤친 뒤, 자기 머리보다 큰 함지박을 정수리에 얹은 채 아슬아슬하게 걸어가는 모습이 눈에 띄지 않기란 어려웠을 터. 젖은 빨래를 한아름 담은 무거운 함지박을 손으로 잡지도 않은 채 걸어가는 그녀의 모습이, 키스는 무척 신기하지 않았을까. 어쩌면 연민의 감정도 있었을 것 같다. 키스는 그녀가 조금 전까지 어떤 노동을 했는지 알고 있었을 테니 말이다. 그녀는 함지박 속 방망이를 손에 쥔 채 개울가에 쪼그려 앉아 억척스럽게 빨래를 두드리고 주무르고 문질렀을 것이다. 이제 그녀는 집에 돌아가 빨래를 말린 후 다듬이질도 밤새도록 해야 할 것이다. 다듬이질의 고됨은 악명이 높았다. 여자들의 손목이 매일 부었고 심지어 손가락이 휠 정도였다니 말이다.

　　문제는 이런 중노동을 거의 매일 수행해야 했다는 사실. 당시 남성들은 하얀 두루마기에 하얀 바지만 입었던 터라 세탁물이 많을 수밖에 없었기 때문이다. 그럼에도 세탁은 오로지 여자들 몫이라는 사실에 키스는 부조리함을 느꼈던 것 같다. 동생

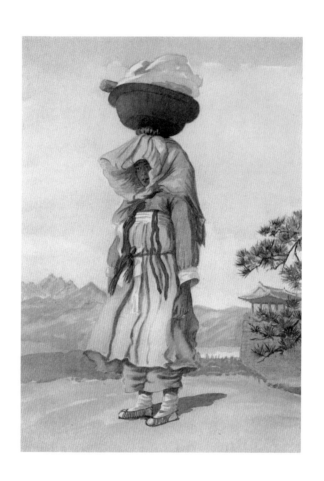

〈함흥의 어느 주부〉

엘리자베스 키스, 1920~1940년대, 수채화,
개인 소장

인 엘스펫 키스(Elspet Keith)에게 보낸 편지 내용을 통해 짐작할 수 있다. "아는 외국인 댁의 남자 하인이 최근에 상처(喪妻)를 했어. 그런데 몇 주 뒤 그 사내가 안주인에게 가서는 '진실이(여자 하인 이름)가 저랑 결혼을 할까요? 옷이 점점 더러워져서 말입니다. 이걸 빨 때가 됐으니 치다꺼리해줄 여자가 꼭 필요한뎁쇼' 하더래. 그러곤 둘이 결혼을 했다지 뭐니! 한국에서는 옷을 깨끗이 빠는 일이 곧 부인을 얻는 일인가봐!"

키스 자매가 우리의 문화를 뒷담화(?)한 지 100년이 지났다. 그런데 상황은 그다지 변하지 않은 듯싶다. 여성들이 옷을 깔끔하게 입고 한 끼 자기 손으로 잘 차려 먹으면 주위에서 "야무지네. 결혼해도 되겠어!"라는 소리가 나오는 반면 남자가 다림질 안 한 와이셔츠를 입거나, 배달 음식 혹은 냉동식품으로 끼니를 때우면 "아이고, 결혼해야겠네!"라는 말을 듣기 때문이다.

남성 중심 사회는 여전히 여성들에게 음식처럼 먹음직스럽게 전시되다가, 결혼해 '가부장제의 일개미'가 되라고 권한다. 하지만 이미 많은 여성들이 '빨간 알약'을 먹었다. 점점 더 거세지는 페미니즘 학습의 열풍이 언젠가는 가부장제라는 '매트릭스'를 깨부술 수 있기를 희망하며.

〈시몬과 페로〉를 그린
루벤스의 '진짜' 속마음

2019년 3월 사법행정권 남용 혐의로 구속된 임종헌 전 법원행정처 차장의 재판에 뜬금없이 명화 이름이 등장했다. 바로 페테르 파울 루벤스(Peter Paul Rubens, 1577~1640)의 〈시몬과 페로〉. 임 전 차장은 이 작품을 두고 "얼핏 보면 포르노처럼 보이지만, 사실은 아사 형(굶겨죽이기)을 받은 아버지를 살리기 위해 모유를 먹이는 딸의 효성을 담은 예술"이라고 설명했다. 겉보기로 이 그림을 판단하는 것이 잘못됐듯이, 검찰이 내세운 피상적 증거로는 사건의 진실을 판단할 수 없다는 얘기다.

그림 속 이야기는 로마의 역사학자 발레리우스 막시무스의 책《기념할 만한 행위와 격언들》에 나온다. 내용은 다음과 같다. 시몬이라는 이름의 노인이 죄를 지어 아사 형을 받게 되

었다. 아버지를 그냥 굶길 수 없었던 시몬의 딸 페로는 마침 얼마 전 출산을 했기에 감옥에 면회 갈 때마다 자신의 젖을 아버지에게 몰래 먹일 수 있었다. 뒤늦게 이 사실을 안 로마 법정은 그녀의 지극한 효심에 감복했고, 시몬에게 내린 형벌을 중지했다. 실화인지 아닌지 알 수는 없지만, 어쨌든 인상적인 이야기다. 그런데 같은 내용을 화폭에 담으니 분위기가 묘해진다. 굶어 죽어간다던 노인은 지나치게 건장하고, 젖을 물린 딸의 모습은 과도하게 육감적이다. 오른쪽 상단의 두 간수는 이 기묘한 장면을 숨죽이며 훔쳐보기까지 한다. 과연 루벤스는 페로의 효심에 진심으로 감탄해서 그림을 그렸을까? 책에 나오는 많은 이야기 중 유독 이 부분만 골라내어 그린 의도는 무엇일까.

예부터 남성들은 관음증과 성적 욕망을 충족시키기 위해 누드화를 밥 먹듯이 그렸고, 또 주문했다. 다만 눈치가 보이니 성경이나 그리스 로마 신화, 전설 속 여성을 골라 그럴싸한 이유를 들어 누드를 그렸을 뿐이다. 그림 앞에 선 남성들은 아마도 거칠어진 호흡을 애써 가다듬으며, 입으로는 신화 내용이나 성경 구절을 장황하게 늘어놓았을 것이다. 이를 통해 남성 화가와 남성 주문자의 성적 욕망을 예술적으로 포장해온 것은 그 역사가 깊다. 〈시몬과 페로〉도 그림이 풍기는 분위기로 보아,

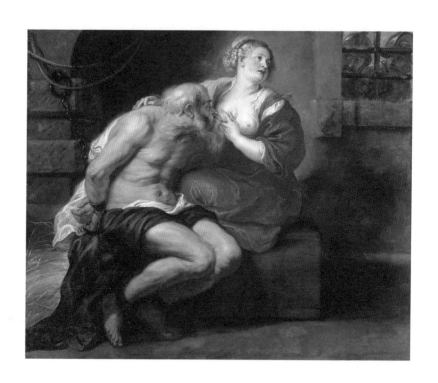

〈시몬과 페로〉

페테르 파울 루벤스, 1630년, 캔버스에 유채,
네덜란드 암스테르담 국립미술관

그 혐의에서 자유롭기는 힘들지 않을까.

　　루벤스는 남성 노인과 젊은 여성이 등장하는 이야기에 유독 매혹됐던 것 같다. 〈시몬과 페로〉를 그리기 18년 전에도 같은 주제의 그림을 그렸다. 머리는 희끗희끗하지만 근육질의 건장한 남성이 젊은 여성의 젖을 물고 있다. 한눈에 보기에도 '에로틱'하지만 그는 제목을 〈로마인의 자비〉로 붙여 외설 시비를 피했다.

　　1620년대 후반에는 남성 노인이 잠들어 있는 젊은 여인의 몸을 훔쳐보는 〈안젤리카와 은자〉를 그렸다. 루벤스는 아리오스토(Ariosto)의 서사시 〈광란의 오를란도〉(Orlando Furioso)에 나오는 이야기를 소재로 그림을 그렸음을 제목을 통해 밝히고 있다. 〈광란의 오를란도〉의 여주인공 안젤리카는 모험을 하던 도중 늙은 은자를 만나게 되고, 그를 믿은 안젤리카는 안심하고 잠이 든다. 그러나 불행히도 은자는 믿을 만한 사람이 아니었다. 루벤스는 은자가 막 이불을 걷고 안젤리카를 성폭행하려는 긴박한 순간을 그림 속에 담았다. 루벤스는 은자가 잘못된 행동을 하고 있다는 것을 암시하기 위해 그림 오른쪽에 악마를 그려 넣는 '안전장치'를 설치해놓았지만, 그가 이 장면을 꽤 즐거운 마음으로 그린 것 같다는 심증을 거두긴 힘들다. 루벤스가 피해

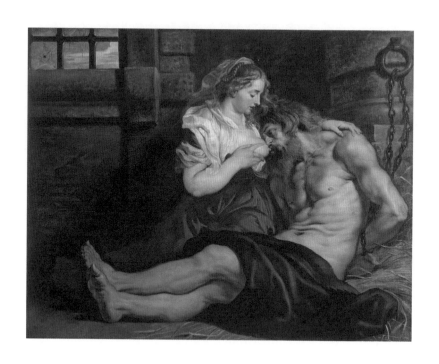

〈로마인의 자비〉

페테르 파울 루벤스, 1612년께, 캔버스에 유채,
러시아 상트페테르부르크 에르미타주미술관

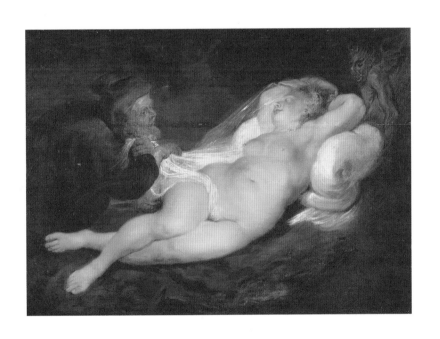

〈안젤리카와 은자〉

페테르 파울 루벤스, 1626~1628년, 캔버스에 유채,
오스트리아 빈 미술사박물관

자 안젤리카의 몸을 묘사한 방식을 보자. 그녀는 자신의 알몸을 캔버스 위에 전시하듯 내보이고 있다. 걸치고 있는 것이라곤 희고 얇은 베일 하나뿐이다. 은밀한 부위를 아슬아슬하게 겨우 가린 베일의 위치는 그림에 야릇함만 더할 뿐이다.

마침내 루벤스는 자신이 줄기차게 그린 그림 속 주인공이 된다. 1630년 53세의 나이에 루벤스는 16세 엘렌 푸르망 (Hélène Fourment, 1614~1673)과 결혼한 것이다. 무려 37살의 나이 차이였다. 바로 그해 루벤스는 앞서 본 〈시몬과 페로〉를 완성했는데, 즉각 '외설적인 그림'으로 소문이 났다. 사람들이 그림의 배경이 된 이야기를 모른 탓이 아니었다. 그림 속 시몬과 페로의 얼굴이 루벤스와 푸르망을 모델로 한 것이라는 이야기가 돌았기 때문이다. 실제 〈시몬과 페로〉가 완성되기 10년 전인 1620년께, 루벤스의 공방 동료가 그린 것으로 추정되는 〈페테르 파울 루벤스의 초상〉을 보면 루벤스와 시몬의 외모가 꽤 비슷하다. 페로의 둥그스름한 얼굴과 큰 눈도, 루벤스가 1638년에 그린 〈모피를 두른 엘렌 푸르망〉 속에서 찾을 수 있다. 어쩌면 사람들은 예술적 후광에 가려진 루벤스의 진짜 의도를 간파했던 것일지도 모른다. 실제로 루벤스는 앳되고 아름다운 푸르망과 결혼하면서 관능이 물결치는 그림을 많이 내놓았고, '회춘했다'

좌) 〈모피를 두른 엘렌 푸르망〉

페테르 파울 루벤스, 1638년께, 패널에 유채,
오스트리아 빈 미술사박물관

우) 〈페테르 파울 루벤스의 초상〉

작가 미상, 1620년께, 패널에 유채,
미국 워싱턴 국립미술관

는 평가를 받았다.

　하지만 루벤스는 〈시몬과 페로〉가 사법 농단 재판 피고
인의 자기변호에 쓰이는 상황까지는 미처 예상하지 못했을 것
이다. 어쩌면 양심이 뜨끔할지도 모른다. "그림을 피상적으로
해석하면 안 된다"며 재판정에서 〈시몬과 페로〉를 거론한 전 법
원행정처 차장은 알고 있을까. 〈시몬과 페로〉가 "효심을 자극한
다"는 주장은, 벌거벗은 임금님이 걸쳤다는 새 옷 같아 보인다
는 사실을.

캔버스를 찢고 나온 여자들

고갱과 그 후예들의
'이국 여성'에 대한 환상

4년 전 인도네시아 발리의 뮤지엄 파시피카(Museum Pasifika)를 방문했다. 애초 목적은 발리의 예술작품을 짧게나마 공부해보려는 것이었다. 그런데 막상 가보니 '타자의 시선'으로 본 발리를 다룬 작품들이 유독 눈에 들어왔다. 20세기 초반 발리에 살았던 서구 남성 작가의 작품을 찬찬히 살피다가 쓴웃음이 나왔다. '아, 정말 이들은 영락없는 고갱의 후예로구나.'

프랑스 화가 폴 고갱(Paul Gauguin, 1848~1903)은 "원시의 생명력으로 문명의 때를 깨끗이 씻겠다"며 1891년 프랑스의 식민지인 남태평양 타히티로 떠났다. 낙원 같은 풍경과 졸지에 '원시인'이 된 어두운 피부의 사람들은, 고갱의 눈엔 예술적 영감과 세속적 수입의 원천 그 자체였다. 이제 고갱은 '원시의 생

명수'를 들이켜기만 하면 될 뿐이었다. 곧 고갱은 타히티의 13세 소녀 테하아마나와 결혼했다. 당시 그의 나이는 44세. 본국에 아내와 아이들도 있었기에 자칫 '아동 성범죄'로도 몰릴 수 있는 상황이었다. 하지만 '문명의 때가 묻지 않은' 타히티니까 괜찮다고 생각한 고갱은, 어린 신부를 얻어 마음껏 그녀의 누드를 그렸다. 그 대표작이 1892년에 그린 〈마나오 투파파우〉(Manao Tupapau·유령이 그녀를 지켜본다)다.

고갱은 〈마나오 투파파우〉를 다음과 같이 설명했다. "한밤중에 집에 들어간 나를 전설 속 유령 '투파파우'로 착각한 테하아마나를 그린 것이다." 하지만 당시 타히티인이 고갱의 설명을 듣고 그림을 보았다면 고개를 갸우뚱했을 것이다. 인류학자 벵트 다니엘손(Bengt Danielsson)에 의하면 투파파우는 크고 번쩍이는 눈에 위턱에서 아래턱 쪽으로 엄니가 뻗친 무시무시한 짐승 형상이기 때문이다. 하지만 고갱의 그림 속에서 투파파우는 꼭 끼는 검은 모자를 쓴 왜소한 여자로 묘사됐다. 이유는 단순하다. 고갱은 타히티인이 아니라 유럽 사람들 보라고 그림을 그렸기 때문이다. 유럽에서 마녀와 악령은 검은 모자를 쓴 노파의 모습이었기에, 고갱이 악령을 서구적으로 그린 건 자연스러운 선택이었을 것이다.

이를 방증하듯, 그는 그림을 완성하자마자 프랑스로 보냈다. 낯설고 이교적인 투파파우와 엉덩이를 드러낸 수동적인 원주민 소녀는 서구 남성들의 '이국 취미'를 한껏 만족시켰고, 덩달아 고갱의 이름값도 높여주었다. '예술을 위해 머나먼 섬나라까지 간 순교자'라는 인정을 받기 위한 도구. 어쩌면 고갱에게 타히티는 그 정도의 의미였을지도 모르겠다.

발리의 뮤지엄 파시피카에서 만난 다른 서구 남성 화가들도 마찬가지였다. 그들도 고갱처럼 자신을 '문명인' 또는 '탐험자'로 규정한 채 발리의 '원시성'을 예찬한 그림을 그렸다. 그 대가로 그들은 '이국적인 작품'을 그린 화가로 서구 예술계에 이름을 남겼다. 네덜란드 여성과 결혼하면서 인도네시아(당시 네덜란드 식민지)로 오게 됐다는, 폴란드 화가 체스와프 미스트코프스키(Czesław Mystkowski, 1898~1938). 그는 발리에서 고갱의 〈마나오 투파파우〉를 쏙 빼닮은 작품 〈비스듬히 누운 누드〉를 그렸다. 그림 속 발리 누드모델은 고갱의 테하아마나처럼 '소녀라는 성', 그리고 '유색인'이라는 두 가지 타자화된 시선 아래 무방비 상태로 엎드려 있다. 벨기에 화가 아드리앵 장 르 마이외르(Adrien Jean Le Mayeur, 1880~1958)도 마찬가지다. 1935년 55세의 나이로 그림의 모델이 되어준 15세 발리 댄서와 결혼했다는 뒷

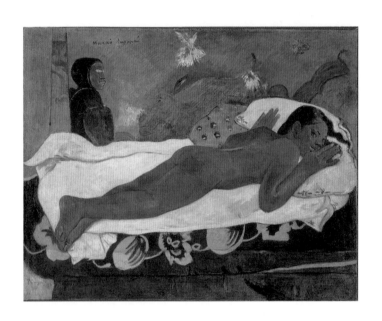

〈마나오 투파파우〉

폴 고갱, 1892년, 캔버스에 유채,
미국 버펄로 올브라이트녹스미술관

〈비스듬히 누운 누드〉

체스와프 미스트코프스키, 1938년께, 캔버스에 유채,
인도네시아 발리 뮤지엄파시파카

• 고갱의 〈마나오 투파파우〉를 쏙 빼닮았다.

얘기를 들으니 더더욱 고갱과 겹쳐 보일 수밖에 없었다. 심지어 그는 발리에 살았으면서도 1940년에 〈타히티 해변의 두 여인〉이라는 그림을 그리기까지 했다. 고갱의 유산은 타히티를 넘어 발리에도 '오리엔탈리즘'이라는 짙은 그림자를 남긴 셈이다.

사실 고갱 입장에서는 이 모든 비난을 한몸에 받는 게 억울할 수도 있겠단 생각이 든다. 어쩌면 고갱은 "선대 유럽 남성들이 만들어놓은 오리엔탈리즘이라는 비옥한 토양 위에서 작품을 싹틔워 길러냈을 뿐"이라고 항변할지도 모른다. 실상 오리엔탈리즘은 고갱이 태어나기 훨씬 전부터 유럽 남성들의 머릿속을 지배해왔기 때문이다. 그 대표적인 사례가 '하렘'과 '오달리스크'이다.

"오스만 제국엔 금남의 장소인 '하렘'이 있다. 술탄은 하렘에 들어가 마음에 드는 여성을 향해 손수건을 던져서 잠자리 상대를 결정했으며, 선택된 여성은 술탄의 침대로 기어서 들어간다." 1604년에서 1607년까지 오스만 제국에 머물며 베네치아 특사로 일했던 오타비아노 본(Ottaviano Bon, 1552~1623)은 이스탄불에서의 경험을 글로 꼼꼼히 남겼다. 그는 특히 술탄(황제)이 잠자리 상대 여성을 간택하는 방법을 이렇게 묘사했다. 본의

벨기에 화가 아드리앵 장 르 마이외르와
40살 차이나는 어린 아내.

 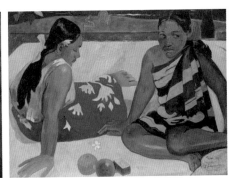

좌) 〈타히티 해변의 두 여인〉

아드리앵 장 르 마이외르, 1940년, 캔버스에 유채,
개인소장

• 발리에 살았으면서 타히티 여자를 그린 르 마이외르.
오른쪽 고갱의 작품과 구도가 비슷하다.

우) 〈타히티의 두 여인: 뭐 새로운 소식 있니?〉

폴 고갱, 1892년, 캔버스에 유채,
독일 드레스덴 노이에마이스터회화관

글은 서구 남성의 상상력에 불을 지폈고, 오랜 기간 숱하게 인용되었다. 그 결과 하렘은 술탄의 성노예들이 우글거리는 환락의 공간으로 재탄생했다. 서구 남성들의 머릿속 하렘은 왕과 귀족 남성을 위해 여성들이 실오라기 하나 걸치지 않은 채 대기하는 공간이었다. 이 자극적인 소재를 예술계에서 외면할 리 없을 터. 많은 화가가 하렘 여자들의 유혹적 자태를 앞다퉈 그렸다. 〈그랑 오달리스크〉를 그린 프랑스 화가 장 오귀스트 도미니크 앵그르(Jean Auguste Dominique Ingres, 1780~1867)도 그중 한 명이다. '오달리스크'는 후궁의 시중을 드는 오스만 제국의 궁정 하녀 '오달리크'를 프랑스식으로 읽은 말이다. 하지만 동방에 환상을 품고 있던 프랑스 남성들은 오달리스크를 하렘의 여인이라고 생각했고, 앵그르도 다르지 않았다.

그는 오달리스크를 퇴폐적이며 관능적인 여성으로 묘사하기 위해 전력을 다했고, 그런 목적을 위해 신체 왜곡도 불사했다. 꼼꼼히 보면 그림 속 여성의 몸은 이상하다. 허리가 너무 길어 척추뼈가 일반인보다 세 마디는 더 있어 보이고, 엉덩이는 비정상적으로 크며, 왼쪽 다리는 해부학적으로 불가능한 위치에 있다. 정확한 소묘를 중시했던 '대가' 앵그르가 설마 해부학적 지식이 부족했던 걸까? 아니, 그는 아름다움을 위해 과학을

캔버스를 찢고 나온 여자들

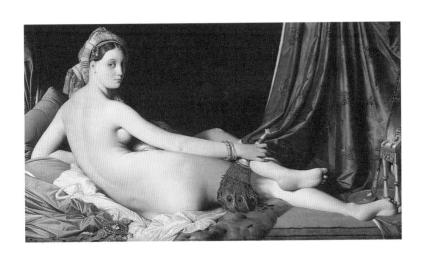

〈그랑 오달리스크〉

장 오귀스트 도미니크 앵그르, 1814년, 캔버스에 유채,
프랑스 파리 루브르박물관

자진 포기했다. 캔버스 왼쪽부터 오른쪽까지 동방 여인의 나체를 훑어볼 관객을 위해 몸을 일부러 길게 늘인 것이다.

그림에는 인체 왜곡보다 더 심각한 왜곡이 있었으니, 바로 하렘과 오달리스크의 실체다. 하렘은 여성만이 머무는 규방, 즉 안채에 가까운 공간이다. 하렘에는 가장의 부인과 첩뿐 아니라 아이들, 홀어머니, 비혼이거나 이혼한 누이, 시중 드는 하녀가 살았다. 그들은 하렘에서 아이를 돌보고, 바느질하거나 수를 놓으며 대부분의 시간을 보냈다. 요컨대 하렘은 그저 여성 전용 생활 공간이었다. 그러므로 본이 묘사한 하렘은 상상을 가미한 소설에 가까웠다. 앵그르 역시 하렘은커녕 동양 근처에도 가본 적이 없었다.

하렘의 본모습을 증언한 사례를 보면 앵그르의 그림 속 풍경과는 많이 달랐다. 하렘을 방문한 최초의 유럽 여성 가운데 한 명인 영국인 소피아 레인 풀(Sophia Lane Poole, 1804~1891)은 이렇게 기록했다. "나는 하렘이 부도덕하다고 보는 유럽인의 선입견이 오해라고 생각한다. 동방의 하렘 속 젊은 여성들에게 부과된 훈련은 수녀원과 비교될 수 있을 뿐이다." 하렘을 일상 공간으로 묘사한 그림을 그린 뒤 비판받은 화가도 있었다. 프랑스 여성 화가 앙리에트 브라운(Henriette Browne, 1829~1901)은 하렘

〈방문 : 하렘 내부〉
앙리에트 브라운, 1860년, 캔버스에 유채,
개인 소장

을 직접 방문한 뒤 자신이 본 대로 그렸지만 이내 혹독한 비판에 직면했다. 표면적 이유는 여성인 브라운이 가정적이고 개인적인 것에만 관심을 둬 동양을 제대로 표현하지 못했다는 것이었지만, 사실은 남성의 은밀한 기대에 어긋나는 이미지였기 때문이었다. 어쩌면 애초부터 하렘의 진짜 모습은 상관없었던 게 아닐까. 앵그르가 아찔한 아름다움을 위해 가짜 몸을 그린 것처럼 말이다.

이처럼 고갱이나 앵그르 같은 서구 남성들에게 비유럽은 철저히 미개한 곳이었다. 거기에 사는 여성들은 '새장 속의 새'이거나 유아적이고 원시적인 존재였다. 이런 타자화를 통해 유럽 남성들은 자기네 문화의 우월성을 확인하곤 했다. 하지만 한편으로 그들은 비유럽 문화에 매료됐고 갖고 싶지만 가질 수 없는 것에서 느끼는 갈증을 여성의 모습으로 그려내 투사하기도 했다. 원시를 추구했지만 원시를 열등한 것으로 보고 한편으로는 원시에 매혹되는 서구 남성들의 모습에서, 여성을 혐오하지만 여성 없이 못 살며 여성을 숭배한다고 하면서 착취하는 가부장 남성들의 모습이 겹쳐지는 건 우연이 아니었던 셈이다.

아내의 헌신 속에
탄생한 자코메티의 '조각'들

"여름휴가는 오로지 그의 일과 건강과 조용함을 유지하는
데 바쳐졌다. 그것은 바로 숨을 죽이고 사는 생활이었다.
(…) 아이들은 자기 방에 갇히고 나도 피아노를 치거나 노
래를 해서도 안 되고 부엌에서 요리 소리를 내어서도 안
되었다. 이렇게 가만히 숨을 죽이고 있으면 이윽고 일을
끝낸 그가 나타난다. 그러면 우리는 해방이 되는 것이다.
일이 끝난 그는 언제나 밝고 쾌활해 있었다. 나는 그의 생
활을 살아왔다. 나의 생활이라고는 할 수 없었다. 그의 머
리는 자기의 일로 가득 차 있으며 조그마한 일이라도 방해
가 되면 화를 냈다."

오스트리아 작곡가 구스타프 말러(Gustav Mahler)의 아내 알마(Alma)가 쓴 《회상록》 중 일부다. 그녀는 글에서 천재 예술가의 아내로 살아가는 고통을 세세히 털어놓고 있다. 문제는 알마 역시 10대 때부터 재능을 발휘한 작곡가였다는 점. 그러나 말러는 알마가 작곡가로 활동하기를 원하지 않았다. 그녀의 시간은 오직 말러가 집안일과 아이들 문제에 신경을 뺏기지 않고, 창작에만 집중할 수 있도록 내조하는 것에 쓰여야 했다. '자신만을 위한 시간'은 남편에게 다 퍼주고 남은 자투리를 쓸어 담고 기워야 겨우 마련할 수 있었다. 그 과정에서 알마의 창조력은 시들어갔고, 우울증이 그녀의 마음을 잠식해갔다.

구스타프 말러에게 알마는 더없는 헬프메이트(helpmate)였다. 헬프메이트의 사전적 의미는 '아내'다. 아내가 남편 성장의 도구가 된 역사가 단어에도 흔적을 남긴 셈이다. 알마가 그랬듯이, 미술계에도 남편 헬프메이트 노릇에 인생을 갈아 넣은 아내가 있었다. 20세기를 대표하는 스위스의 천재 조각가 알베르토 자코메티(Alberto Giacometti, 1901~1966)의 아내 아네트(Annette)가 그 주인공이다.

자코메티는 가늘고 긴 인체 조각상으로 큰 명성을 얻은 작가다. 사람들은 그의 조각상에서 1, 2차 세계대전 후 앙상해

진 인간 실존을 보았다. 하지만 그 명작의 탄생을 위해 자코메티의 가정에서 한 여성의 자아가 더없이 앙상해져갔다는 사실을 대중은 알지 못했다.

　　1943년 제네바 국제 적십자 인명구호 위원회에서 비서로 일했던 스무 살의 아네트는 스물두 살이나 연상이었던 자코메티를 만나 한눈에 사랑에 빠졌다. 일까지 그만두고 자코메티가 있던 파리로 간 아네트는 1949년 자코메티와 결혼한다. 아네트라는 헬프메이트를 얻은 자코메티는 그 기쁨을 어머니에게 편지로 전했다. "아네트는 제가 함께 살 수 있는 유일한 여자예요. 제가 작업에만 전념해서 결국 도달하게 될 그곳으로 갈 수 있도록 도와주거든요. 결혼하면 오히려 모든 일이 단순해지고, 외부 일도 더 잘 풀릴 거예요. 어머니도 아네트를 알고 나면, 제 결정이 옳았다는 걸 알게 되실 거예요."

　　편지 내용은 곧바로 현실이 되었다. 자코메티는 강박적으로 검소한 삶을 살았다. 수도도 실내 화장실도 없는 7평 남짓한 그의 작업실은 '파리에서 제일 비참하고 더러운 아틀리에'로 유명했다. 이 점이 그의 명성과 아우라를 강화한 것은 물론이다. 문제는 아네트도 이 생활을 그대로 감당해야 했다는 것이다. 그녀는 군데군데 떨어져나간 바닥 타일을 마분지 조각으로

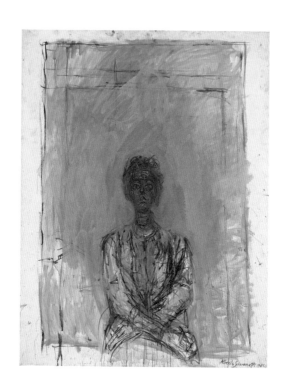

〈아네트〉

알베르토 자코메티, 1961년, 캔버스에 유채,
미국 뉴욕 메트로폴리탄미술관

대충 메운 채 살았고, 자코메티가 자는 동안 춥지 않도록 아틀리에에 불을 땠다. 자코메티는 바닥에 쌓인 석고 부스러기도 일부러 치우지 못하게 했는데, 한 번씩 '허락'이 떨어지면 청소 역시 아네트의 몫이었다. 1959년 10월 아네트의 일기엔 고됨이 묻어난다. "아틀리에에 있는 석고 부스러기를 치웠더니 (⋯) 무려 다섯 자루나 나왔다. 석고 조각상들 외에도 온갖 것들이 아틀리에에 가득했는데, 이젠 점토로 만든 새 작품들까지 생겼다." 이뿐이랴. 아네트는 꼼짝없이 5~6시간 포즈를 취해주는 성실한 모델이었고, 남편의 글을 다듬고 타자로 쳐주는 조수, 전시회 팸플릿에 실을 사진을 선택하는 비서이기도 했다.

하지만 자코메티는 이런 아내에게 더없이 잔인했다. 자코메티의 작품을 수집하던 미국의 기업가가 드레스 맞춤용 고급 옷감을 아네트에게 선물했지만, 자코메티는 옷감을 못으로 벽에 박아버렸다. 아내의 허영심을 자극한다고 생각했을까? 아네트는 늘 흰 셔츠에 치마, 짧은 양말과 낮은 구두를 착용해야 했다. 머리카락은 표정과 시선에 주목하지 못하게 한다는 이유로 며칠 내내 모델 역의 아네트에게 삭발을 강요하기도 했다.

자코메티가 의도한 건 아니겠지만, 이런 아네트의 인생이 1961년 작 〈아네트〉에 가감 없이 담겼다. 38세가 된 아네트는

환갑의 남편 앞에 다소곳이 앉았다. 늘 그랬듯 남편이 그녀의 이미지를 캔버스에 성공적으로 고정하기까지 아네트는 수 시간, 수일, 수 주 동안 박제된 동물처럼 앉아 있었을 것이다. 그러고 보니 그림 안에 또 다른 틀이 있어 마치 아네트가 진열용 유리 상자 안에 들어 있는 것 같다. 흡뜬 눈, 살짝 벌린 입술, 힘 빠진 얼굴 근육은 그녀의 영혼이 얼마나 지쳐 있는지 짐작하게 해준다.

가부장제가 아내를 자양분 삼아 성장한다는 사실을 자화상으로 증명한 화가도 있다. 덴마크의 화가 마리 크뢰위에르(Marie Krøyer, 1867~1940)는 어릴 적부터 화가로 성공하겠다는 야망이 컸다. 예술가가 되려는 여성을 받는 공립학교조차 없던 1888년에 파리의 사립미술학교로 유학까지 갈 정도였다. 하지만 이듬해 페데르 세베린 크뢰위에르(Peder Severin Krøyer, 1851~1909)와 결혼하면서 그녀의 경력은 제대로 시작도 못한 채 꺾였다. 열여섯 살 연상인 페데르는 이미 대가였으므로, 마리는 남편의 작업을 위해 내조에 전념해야 한다고 생각했다. 설상가상으로 페데르는 정신병을 앓고 있었기 때문에 마리의 도움이 더욱 절실했다. 페데르가 그린 마리의 초상화를 보자. 초상화 속 마리는 더없이 빛나 보인다. 온화한 미소를 머금은 채 남

좌) 〈화가의 아내 마리의 초상〉

페데르 세베린 크뢰위에르, 1890년께, 캔버스에 유채,
덴마크 러브 덴마크 아트 컬렉션

우) 〈자화상〉

마리 크뢰위에르, 1890년께, 캔버스에 유채,
개인 소장

편을 향해 고개를 돌린 그녀의 모습은 순진하고 착한 아내, 아름다운 뮤즈 그 자체다. 하지만 같은 시기 마리의 자화상은 동일인이 맞는지 갸우뚱할 만큼 다르다. 자화상 속 마리의 얼굴은 뭉개져 있으며, 그늘이 가득하다. 그녀는 일기장에 자신의 멍든 내면을 그대로 옮겼다. "나는 때때로 이 모든 노력이 헛되고, 극복해야 할 것이 너무 많다고 생각한다. 내가 그림을 그린다 해도 나는 결코, 정말 위대한 것을 성취하지 못할 것이다." 불길한 예감은 적중했다. 그녀는 남편을 돕고 남는 시간을 짜내 그림을 그렸지만, 역시나 재능을 맘껏 불태울 수는 없었다. 반사광은 불꽃을 일으킬 만큼 충분히 뜨겁지 않기 때문이다.

세상은 남편 돈 쓰는 아내에겐 무자비할 정도로 가혹하다. 반면 아내의 시간을 가로채는 남편에겐 너무나 관대하다. 아내의 삶과 시간을 많이 착취한 남편일수록 더 성공하게 되기에, 가부장 사회는 아내의 헌신을 더 독려하기도 한다. 가부장제 속 여성의 삶은 '뱀과 사다리 게임'과 같다. 열심히 인생의 사다리를 올라가도 아내가 되는 순간 뱀을 타고 미끄러져 내려갈 확률이 높다. 바로 이것이 비혼 여성에게 '이기적'이라고 결코 손가락질 할 수 없는 이유다. 어느 누가 질 수밖에 없는 게임을 하겠는가.

너무 예뻐도, 너무 못생겨도 안 되는 여성의 외모

여성 예술가의 삶과 예술 세계를 다룬 자료를 읽다가 이마를 여러 번 짚었다. 한참 그들의 재능에 대해 언급하다가 뜬금없이 외모 평가가 끼어드는 기록이 많았기 때문이다. 예컨대 미국의 추상표현주의 화가 리 크래스너(Lee Krasner, 1908~1984)에 대해 미술사학자 게일 레빈(Gail Levin)은 다음과 같이 말했다. "나는 크래스너가 못생겼다고 생각해본 적 없지만, 그녀의 사망 후 몇몇 지인과 작가들은 크래스너의 외모가 아름답지 않았다고 강조하곤 했다. 크래스너의 학창 시절 동료는 그녀가 지독하게 못생겼지만 스타일은 우아했다고 말했다." 크래스너의 남편이자 '액션 페인팅'의 대가였던 잭슨 폴록(Jackson Pollock, 1912~1956)을 언급할 때는 "탈모가 있었지만 야성적인 매력이

리 크래스너와 잭슨 폴록 부부.

넘쳤다"라고 얘기하지 않는다. 왜냐하면 남성 예술가의 외모는 그리 중요하지 않기 때문이다.

18세기 베네치아에서 활동한 줄리아 라마(Giulia Lama, 1681~1747)도 외모 지적을 받는 굴욕을 감내한 화가다. 20세기 초까지 완전히 잊혔던 라마가 다시 미술사에 등장하게 된 과정도 극적이다. 라마의 자취가 사라진 이유는 그녀의 그림이 조반니 바티스타 피아체타, 조반니 바티스타 티에폴로, 프란시스코 수르바란 등 남성 화가의 그림으로 여겨졌기 때문이다. 그러다 1773년에 발간된 베네치아 여행 안내서가 1933년에 재발견되면서 라마의 이름이 제자리를 찾게 되었다. 안내서에 기록된 내용에 따르면, 베네치아 산 비달 성당, 산타 마리아 포르모사 성당에 걸린 제단화는 라마의 작품이었다.

이를 계기로 줄리아 라마에 대한 연구가 본격적으로 시작되면서, 1728년 이탈리아의 작가 안토니오 콘티(Antonio Conti)가 프랑스 작가 마담 드 켈뤼스(Madame de Caylus)에게 보낸 편지도 새로 발굴되었다. 이 편지에 라마에 대한 언급이 있는데, 콘티는 "대형 그림에 관한 한, 로살바 카리에라(파스텔 초상화라는 새로운 양식을 창안한 베네치아 여성 화가)보다 훨씬 탁월한 그림을 그리는 여성 화가를 발견했다"며 감격한 투로 쓰고 있다. 콘티

는 라마가 창작한 시에도 깊은 감명을 받았다고 칭찬을 늘어놓다가 난데없이 라마가 아름다움과는 매우 동떨어진 여성이라는 점을 강조한다. "라마가 매우 총명했고, 매우 수준 높은 언어를 구사했기 때문에 그녀의 못생긴 얼굴은 용서할 수 있다"는 것이었다. 이는 칭찬인가. 모욕인가.

라마의 어린 시절 친구이자 스승이었던 조반니 바티스타 피아체타(Giovanni Battista Piazzetta, 1682~1754)는 라마의 '못생긴' 얼굴을 캔버스에 남기기도 했다. 이 초상화에서도 라마의 외모에 대한 심술궂은 시선을 감지할 수 있다. 팔레트와 붓을 손에 든 채, 라마는 캔버스 밖을 향해 몸을 돌리고 있다. 그녀의 눈빛은 또렷하지 않다. 부어오른 눈꺼풀 아래 눈동자는 초점을 잃은 모습이다. 입술에도 표정이 없다. 그저 두툼하게 그려졌을 뿐이다. 푸르딩딩하게 표현한 오른쪽 손은 이유 없이 뒤틀려 있다. 재능이 넘치는 라마를 어린 시절부터 지켜봐온 피아체타였지만, 그녀가 미인이 아니라는 사실은 두드러지게 표현해야 할 정도로 중요한 요소였나 보다.

실제로도 외모가 중요하긴 했다. 18세기 귀족들은 자신의 초상화를 그릴 여성 화가의 외모를 많이 따졌다. 오랜 시간이 걸리는 힘든 작업 과정을 '이왕이면' 매력적인 외모의 여성

〈줄리아 라마의 초상〉

조반니 바티스타 피아체타, 1718~1719년, 캔버스에 유채,
에스파냐 마드리드 티센보르네미사미술관

과 함께하기를 바랐다. 줄리아 라마는 재능 부족이 아니라 밋밋한 외모 때문에, 남성 중심 가부장 사회에서 초상화가로서 제대로 활동할 수 없었다. 그 상처가 컸던 것일까. 그녀는 말년에 세상과 접촉을 끊고 은둔하며 살았다. 그 결과 라마는 예술계에서 오랜 기간 이름 없는 존재가 되고 말았다.

그렇다면 반대로, 미모의 여성 화가에게는 비단길이 펼쳐졌을까? 그렇지만도 않다. 여성의 괜찮은 외모가 오히려 약점이 되기도 했다. 가부장 사회는 오래전부터 여성의 성공을 재능과 열정에서 비롯되기보다는 힘 있는 남성을 잘 유혹한 결과로 보았기 때문이다. 스위스의 화가 앙겔리카 카우프만(Angelica Kauffman, 1741~1807)이 그 피해 당사자다.

카우프만은 12세 때부터 신동으로 소문나 20대에 자신의 집을 마련할 정도로 돈을 많이 벌었던 인기 화가였다. 재능에 미모까지 갖췄기에 그녀의 그림은 숭배 수준으로 인기를 얻었고 그 때문에 'angelicamad'(앙겔리카를 미치도록 좋아하는)라는 신조어가 생길 정도였다. 이렇게 이름이 알려지다 보니 카우프만의 행보는 연예인처럼 늘 조심스러울 수밖에 없었다. 젊은 남성 예술가가 누리는 '보헤미안적인 질풍노도' 같은 것은 꿈

캔버스를 찢고 나온 여자들

도 못 꿨다. 그러나 그렇게 주의했는데도 소문의 늪은 늘 그녀의 발목을 낚아채곤 했다. 프랑스의 혁명가 장 폴 마라(Jean-Paul Marat)가 그녀를 정복(?)했다고 온 유럽에 거짓 소문을 내고 다녀 곤욕을 치르기도 했고, 카우프만 그림 속의 남성은 화가 자신이 결혼하고 싶었으나 결국 하지 못한 인물을 묘사했다는 얘기가 돌았다. 작가 미상의 악의적인 시도 유포됐다. "그러나 카우프만이 자신이 그린 이야기 속 인물처럼 유순한 남성과 결혼한다면 어리석은 신혼 첫날밤을 얻게 될까 두렵다네." 시뿐이랴. 악랄한 그림도 있었다. 아일랜드 화가 너새니얼 혼(Nathaniel Hone, 1718~1784)이 1775년에 그린 〈마술사〉가 그것이다.

인기에 힘입어 영국으로 이주해 활동하던 카우프만은 1768년 영국 왕립미술아카데미의 창립회원이 될 정도로 승승장구했다. 아카데미의 초대회장 조슈아 레이놀즈(Joshua Reynolds)도 그녀의 재능을 높이 사 앞길을 적극 도왔다. 그런데 바로 그게 문제였다. 카우프만이 레이놀즈의 숨겨둔 애인이며, 카우프만의 그림 아이디어를 레이놀즈가 남몰래 제공한다는 소문이 돈 것이다. 그 자신 또한 왕립미술아카데미의 회원이었던 너새니얼 혼은 이 악의적인 소문을 그림으로 옮겼다.

나이 지긋한 마술사가 마술봉을 휘두르며 연신 그림을

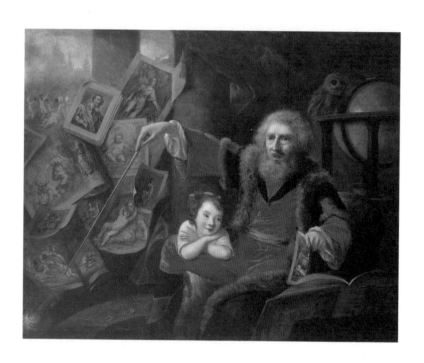

〈마술사〉

너새니얼 혼, 1775년, 목판에 유채,
영국 런던 테이트미술관

만든다. 그의 무릎에 기댄 어린 소녀는 흡족한 미소로 마술사의 마법을 지켜본다. 이 그림은 아카데미의 연례 전시회에 걸렸는데, 당시 관람객들은 마술사가 레이놀즈이며 소녀는 카우프만을 의미한다는 것을 단박에 알아차릴 수 있었다고 한다. "그림이 나를 조롱하고 있다"는 카우프만의 항의로 〈마술사〉는 전시회 벽에서 즉각 내려졌지만, 이 스캔들은 내내 카우프만 뒤를 따라다녔고, 결국 그녀는 넌더리를 내며 1781년 영국을 떠났다.

줄리아 라마처럼 너무 못생겨도 안 되고, 앙겔리카 카우프만처럼 원치 않는 관심을 받을 정도로 너무 예뻐서도 안 된다. 이 어려운 과제를 수행하기 위해 여성들은 아주 오래전부터 위태로운 줄타기를 해왔다. 남성들은 신경 쓸 필요조차 없는 문제인데 말이다. 요즘에도 '예쁜 여자는 멍청하고 똑똑한 여자는 못생겼다'는 말이 아무렇지도 않게 농담으로 소비된다. '여성의 미모와 지능은 양립할 수 없다'는 오래된 편견이 여전히 살아 있다는 방증이다. 실력은 두뇌에서 나오지 이목구비에서 나오는 것이 아니다. 에너지를 갉아먹는 외모 평가는 언제쯤 여자의 인생에서 사라질 수 있을까.

3부

여성, 안전할 권리가 있다

여전히 끝나지 않은
마녀사냥

'마녀사냥'을 조사하다 놀란적이 있다. 익히 알려진 대로 '마녀사냥'은 14~17세기 서구 교회와 국가가 이단자를 마구잡이로 잡아 화형에 처하던 비이성적인 현상이다. 그런데 마녀 고발자들의 행태는 생각했던 것만큼 종교적 광기에만 기인한 게 아니었던 것이다. 마녀로 몰린 사람은 남녀노소를 막론하고 다양했는데 그중 제일 표적이 되기 쉬운 사람은 비혼 여성, 남편과 사별한 여성 등 혼자 사는 여성들이었다. 왜였을까. 사회적 지위가 약한 독신 여성들을 고발하는 것은 남성을 고발하는 것보다 뒤탈이 없었기 때문이다. 남성의 정치적·경제적·법적 힘과 체력은 고발자가 보복당할 가능성을 내포하는 것이었다. 그러나 독신 여성은 부친·남편 등 가부장의 보호를 받지 못했기

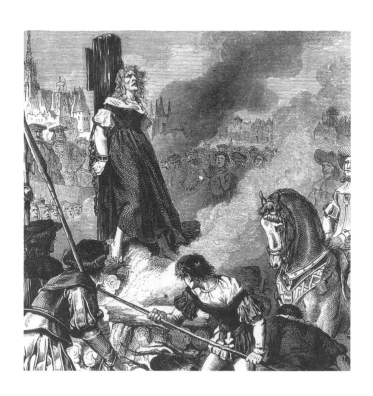

〈1583년 마녀 엘자 플라이나허의 화형〉

빈첸츠 카츨러, 1880년께, 석판화

출처: 울슈타인빌트 게티이미지(Credit: Ullstein Bild via Getty Images)

에 무력했고, 법적으로나 사회적으로도 앙갚음하기 어려웠기에 마녀사냥 주동자들에게는 편리한 희생양이었다. 따라서 마녀사냥은 이른바 '묻지마 고발'로 이뤄진 게 아니었다. 고발자들은 이 사람을 마녀로 몰아도 괜찮을지 면밀하게 따지며 스스로에게 '묻고 또 물은' 이들이었다.

1583년 9월 27일 오스트리아 빈에서 화형당한 엘자 플라이나허(Elsa Plainacher, 1513~1583)도 그렇게 희생당한 사람이었다. 오스트리아의 화가 빈첸츠 카츨러(Vincenz Katzler, 1823~1882)가 그린 그녀의 마지막 순간을 보자. 70세의 노인 엘자 플라이나허가 나무 기둥에 사슬로 손을 묶인 채 서 있다. 그녀는 직전까지 행해진 숱한 고문으로 이미 만신창이 상태였다. 맨발에 풀어헤친 머리카락이 그간의 고생을 짐작하게 한다. 구경꾼이 환호하는 가운데 이제 막 발밑의 나뭇단에 불이 붙었다. 그녀는 곧 온몸이 타들어가는 고통 끝에 숨이 멎을 것이다. 얄궂은 건 자신의 온몸을 태운 땔나무 값이 플라이나허의 주머니에서 나왔다는 사실이다. 그뿐만 아니라 마녀 심문 비용도, 화형 전에 열린 재판관들의 연회 비용도 모두 그녀가 부담했다. 게다가 플라이나허의 남은 재산은 모두 지방 관리들의 차지가 되었다. 그렇게 그녀는 사회에서 성공적으로 지워졌다. 도대체 플라이나

허는 어떤 꼬투리를 잡혔기에 마녀로 '선택'되었을까.

　　1513년 방앗간지기의 딸로 태어난 플라이나허는 가까운 이들의 죽음을 자주 경험해야 했다. 어릴 적 사랑에 빠져 사생아를 낳았는데, 이 아이는 곧 세상을 떠났다. 다른 남자와 결혼을 했지만 남편도 일찍 숨졌다. 그 뒤 재혼해 아이를 낳고 잘 사나 했는데 두 번째 남편 역시 플라이나허보다 먼저 사망했다. 그녀의 딸 마르가레트도 네 번째 아이 아나를 낳은 뒤 세상을 떴다. 플라이나허는 이 같은 시련을 신앙의 힘으로 버텼다. 마침 그녀는 가톨릭에서 루터교로 개종한 터였다. 플라이나허는 슬픔을 딛고 마르가레트가 남긴 막내 손녀 아나를 거두어 정성껏 길렀다.

　　그런데 바로 그게 문제였다. 마르가레트의 남편, 그러니까 플라이나허의 사위인 게오르크가 자신의 딸을 데려가 홀로 키우는 장모를 못마땅하게 여긴 것이다. 게다가 딸 아나는 간질 증세를 보이고 있었다. 게오르크는 자신과 마찰을 빚던 장모를 '마녀'라고 고발했다. 이유는 얼마든지 갖다붙일 수 있었다. 플라이나허의 주변인들이 차례차례 사망한 것도, 아나의 간질 증세도 모두 플라이나허의 '마녀 짓' 때문이라는 것이다.

　　당장 가톨릭 예수회 소속 심문관이 그녀가 마녀인지 아

닌지 판명하기 위해 나섰다. 그의 눈에는 루터교로 개종한 플라이나허가 좋게 보이지 않았을 것이다. '본때'를 보여야 한다고 생각했을지도 모른다. 플라이나허는 손쉽게 화형장의 이슬이 되었다. 일련의 일들은 일사천리로 진행됐다. 아무도 그녀를 대변해주지 않았다. 그녀는 보복당할 불안 없이 곱게 재산을 몰수당하며 죽어줄 '과부'였다. 가부장제의 외피가 없는 여성의 삶은 이렇듯 위태로웠다. 그렇다면 가부장제 안의 여성은 과연 안전했을까. 13세기 프랑스에서 그려진 삽화를 보자.

남편은 아내를 바닥에 내동댕이쳤다. 아내는 신발과 머릿수건이 벗겨지며 고꾸라졌다. 정신을 차릴 새도 없이 남편은 아내의 머리채를 휘어잡고 주먹으로 사정없이 때리기 시작한다. 비명을 들은 이웃들이 몰려왔지만, 들어와 말릴 생각은 하지 않고 그저 문밖에서 지켜볼 뿐이다. 남편은 이렇게 소리친다. "여자들은 모두 창녀였고 지금도 창녀이며 앞으로 창녀가 될 것이다!"

중세시대 운문 소설인 《장미 이야기》의 한 장면이다. 13세기 프랑스 작가 기욤 드 로리스(Guillaume de Lorris)와 장 드 묑(Jean de Meun)이 지은 《장미 이야기》는 남녀 간의 사랑을 냉소적

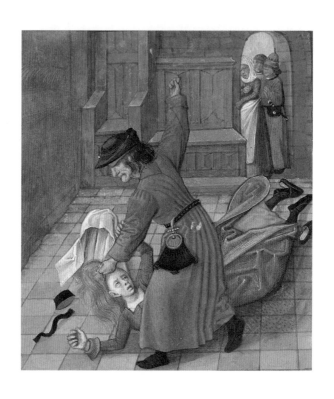

〈아내를 구타하는 남편〉

작가 미상, 13세기 프랑스 운문 소설 《장미 이야기》 삽화,
영국 런던 대영도서관

으로 그린 작품인데 앞서 보았듯 여성을 멸시하고 비하하는 내용으로도 화제가 됐다. 문제는 이 작품이 '초대형 베스트셀러'였다는 데 있었다. 영국의 시인 초서가 번역해 프랑스를 넘어 영국에서도 인기를 끌 정도였다. 당대 남성들이 여성을 어찌 생각했는지 쉽게 짐작할 수 있다. 이 작품의 독특한 점은 '내 아내만은'이라는 정서조차 없다는 것이다. 너무도 당당하게 실린 이 삽화는 되레 남편이 얼마나 폭력적인 존재였으며, 아내의 가정 내 지위가 얼마나 형편없었는지 증명하고 있다. 조지 트리벨리언(George Trevelyan)이 《영국사》에서 "아내에 대한 구타는 남성의 공인된 권리였고, 상층민이나 하층민이나 할 것 없이 수치심을 느끼지 않고 자행했다"라고 덤덤하게 기술했을 정도였다.

사실 '마녀' 플라이나허가 손녀 아나를 데려온 것도 가정폭력 때문이었다. 플라이나허의 딸 마르가레트는 숨을 거두기 전 엄마에게 당부했다. 남편에게 절대 아나를 맡기지 말고 엄마가 손수 거둬달라고. 평소에도 남편 게오르크가 휘두르는 폭력에 고통을 받아왔기 때문이다. 갓난아이의 목숨이 위험할 수 있다는 마르가레트의 걱정은 근거 없는 것이 아니었다. 아나를 제외한 마르가레트의 아이 세 명은 아버지 게오르크 밑에서 컸는데, 그들은 마르가레트가 죽은 지 1년도 채 못 되어 모두 사망했

다. 아버지의 폭력 때문으로 추정되지만, 당시에는 게오르크의 주장대로 플라이나허의 마법 때문에 죽었다고 여겼다. 왜냐하면 가부장의 폭력은 그다지 별스러운 일이 아니었기 때문이다.

물론 지금은 중세가 아니다. 하지만 현대 여성들의 처지라고 크게 달라진 것 같지 않다. '두팔체'라고 들어보았는지. '두팔체'는 혼자 사는 여성이 이웃에게 층간소음 항의 같은 생활민원을 할 때 쓰는 거친 필체다. 여자라고 무시할까봐 일부러 '센 남성'으로 보이기 위한 전략이다. 택배를 받을 때도 수신인에 본명 대신 '곽두팔'을 쓴다. 혼자 살면서도 현관에는 일부러 남성의 신발을 함께 놓아둔다. 모든 게 생존을 위해서다. 가부장의 울타리 안도 안전하지 않긴 매한가지다. 유엔여성기구에 따르면 전 세계 여성 3분의 1이 육체적·성적 폭력을 겪었는데, 가해자는 대부분 친밀한 파트너였다. 2012년에 살해된 여성 2명 중 1명은 배우자나 (남성)가족에 의해 숨졌으며 가정폭력 희생자의 85퍼센트는 여성이었다. 법원도 남자 편이다. 아내가 남편에게 맞아 죽어도 사법부는 고의가 아니었다며 선처한다. 매일같이 두들겨 맞던 아내가 어느 날 대응하다 남편을 죽이면 고의라며 엄벌한다. 남자 없이 살아도 위험하고 남자와 함께 살아도 위험하다. 여성이 안전한 자리는 과연 어디인가.

남자는 원래
짐승이다?

"싫어요. 안 돼요. 도와주세요!"

열 살, 일곱 살 두 딸이 기계적으로 합창을 한다. 그게 뭐
냐고 물었더니, 어떤 아저씨가 자기한테 이상한 짓(?) 하려고
하면 해야 하는 말이란다. 어린이집에 다닐 때부터 받은 교육인
것 같은데, 듣는 순간 어쩐지 기운이 쭉 빠졌다. 그동안 '제대로
거절의 표현을 안 해서 피해를 입은 것'이라며 성폭력 피해자
에게 가했던 사회의 손가락질이 생각나서 그랬던 것 같다. 그런
의식이 아이들에게 '확실히 표현하라'는 교육으로 이어진 것만
같은 느낌에 당황스러웠다.

효과도 미지수다. 그 위급한 상황에 '싫어요. 안 돼요' 같
은 말이 나올까. 오히려 '도와주세요'라는 말이 나오는 순간 생

명이 위험해질 수도 있지 않을까? 그래서 여자들은 입에서 입으로 전해진 '진짜 효과 있는' 생존요령을 따로 은밀히 교육받는다. '도와주세요'라고 소리치면 아무도 안 나오니까 대신 이렇게 외치라고. "불이야!"

아이들에게 조근조근 설명했다. "어떤 아저씨가 널 강제로 끌고 갈 때 사람들이 안 도와줄 수 있어. 자기가 이 아이의 아빠라고 하면 사람들은 그 말을 믿고 내버려두거든." 대신 아이에게 끌려가더라도 주변 가게의 물건들을 부수고 돌멩이로 유리창을 깨라고 조언했다. 그러면 가게 주인이 배상을 받기 위해서라도 아이가 다른 곳으로 가는 것을 막을 거라고. 이런 식의 이야기를 해주다가 '내가 지금 뭐하고 있는 거지'라는 생각이 들며 서글퍼졌다. 왜 나는 어린이들에게 사회에 대한 불신을 심어주는 이야기를 '생존 기술'로 말해줘야 하는 걸까. 이 모든 걸 바로 잡기 위해서는, 여자아이들에게 '만지지 마세요'를 말하라고 가르치는 게 아니라 남자아이들에게 '허락 없이 만지면 안 돼'라고 가르치는 게 먼저 아닐까. 가해자가 없어지면 피해자도 없어지게 마련이니까.

그러나 가부장제는 '남자는 원래 짐승'이라며 여성들에게 '알아서 몸단속을 잘하라'고 세뇌해온 것이 엄연한 사실이

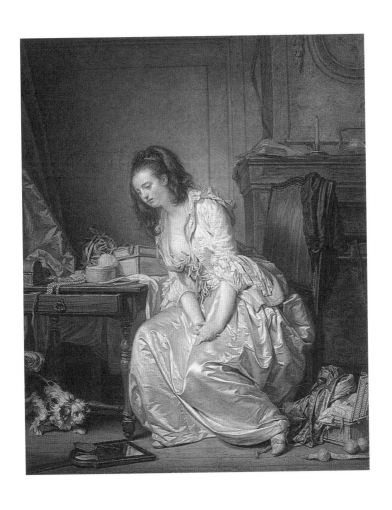

〈깨진 거울〉
장 바티스트 그뢰즈, 1763년, 캔버스에 유채,
영국 런던 월리스컬렉션

다. 18세기 프랑스 화가 장 바티스트 그뢰즈(Jean Baptiste Greuze, 1725~1805)의 1763년 작 〈깨진 거울〉도 그런 '교훈'을 일러주는 그림이다.

어수선하게 어질러진 방 한가운데, 젊고 아름다운 여성이 망연자실한 모습으로 앉아 있다. 방 못지않게 그녀의 차림새도 흐트러져 있다. 머리는 헝클어지고, 드레스는 가슴이 드러날 정도로 풀어 헤쳐진 상태이다. 발밑에는 산산이 조각난 거울이 떨어져 있는데, 그걸 보는 여자의 표정은 절망과 수심으로 가득 차 있다. 도대체 그녀에게 무슨 일이 일어났던 것일까.

'깨진 거울'은 처녀성의 상실을 의미하는 장치이며, '짖고 있는 개'는 충동적인 감정을 상징한다. 즉 이 작품은 그림 속 여성이 충동에 사로잡혀 정절을 잃었다고 훈계하는 그림인 셈이다. 당시 중상층 여성들에게 처녀성의 상실이란 가문의 위신을 떨어뜨리는 불명예스러운 일이었다. 이제 그녀의 평판은 돌이킬 수 없을 정도로 떨어질 것이다.

하지만 그녀에게 깨진 거울을 안긴 남성은 전혀 문제가 없다. 남성은 결혼 전이나 후나 뭇 여성과 자유롭게 성생활을 했으며, 그렇게 한다고 손가락질 받지도 않았다. 그뢰즈의 〈깨진 거울〉처럼 남성의 결혼 전 순결을 강조하는 '교훈화'가 그려

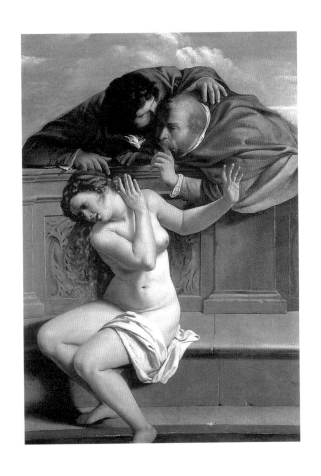

〈수산나와 장로들〉
아르테미시아 젠틸레스키, 1610년, 캔버스에 유채,
독일 바이에른 바이센슈타인 성

진 적도 없다. '남자는 원래 짐승'이기 때문이다. 그렇다면 남성에게 필요한 것은 여성의 몸이 아니라 행동을 통제할 목줄이건만, 비난은 언제나 남성이 아니라 여성에게 쏟아진다. 심지어 성폭행 사건이 일어나도 피해자는 "네가 여지를 줘서, 옷을 헤프게 입어서 그런 거 아냐?"라는 질문을 받는다.

이탈리아의 화가 아르테미시아 젠틸레스키(Artemisia Gentileschi, 1593~1653)의 그림 〈수산나와 장로들〉에도 성폭력에 고통받는 여성이 등장한다. 구약 〈다니엘서〉에 등장하는 인물인 수산나는 어느 날 목욕을 하다가 위험한 상황에 처하게 된다. '존경받는 원로'인 두 장로가 나타나 다짜고짜 성관계를 요구한 것이다. 응하지 않으면 수산나가 외간 남자와 간통했다고 거짓 고발하겠다고 협박했다. 수산나는 비명을 지르며 저항한다. 젠틸레스키는 이처럼 수산나를 온몸으로 공포와 절망, 혐오를 표현하는 모습으로 그렸다. 그러나 젠틸레스키는 이땐 미처 몰랐을 것이다. 자신 역시 곧 비슷한 상황에 처하게 된다는 것을. 젠틸레스키는 이 그림을 그리고 얼마 지나지 않아 스승이었던 자에게 성폭행을 당했기 때문이다.

그림 속 수산나는 이후 장로들의 거짓 고발 때문에 간통

죄로 사형선고를 받았지만 후일 이스라엘의 지혜로운 예언자가 된 다니엘의 도움으로 누명을 벗었고, 두 장로는 심판을 받았다. 하지만 현실은 역시나 성경과 달랐다. 가해자를 고소한 젠틸레스키는 피해자였음에도 '위증 방지용'이라며 엄지손톱을 조이는 고문을 당하는 등 온갖 고초를 겪었고, 결국 유죄판결을 이끌어냈지만 가해자는 징역을 살지 않았다. 이처럼 남성 가해자가 사라지지 않는 한, 여성들이 아무리 성폭력을 피하려고 노력하거나 피해 사실을 입증한들 고통은 온전히 피해자의 것이다.

언젠가 늦은 귀갓길 으슥한 골목길을 걸어간 적이 있다. 지쳐서 터벅터벅 걷고 있는데, 앞서가던 여성의 걸음이 유독 빨라지고 다급해지는 게 느껴졌다. 그래서 나는 얼른 휴대폰을 꺼내 남편에게 전화를 걸었다. 그리고 그녀에게 내 목소리가 들리게끔 일부러 큰 소리로 통화를 했다. 그때서야 그녀의 걸음 속도가 잦아들었다. 아마 비슷한 경험을 한 여성들이 많을 것이다. 더 이상 이런 불필요한 에너지를 일상에서 쏟으며 살고 싶지 않다. 언제까지 여성 피해자에게 성폭력의 책임을 물을 것인가. 이제 그 화살을 남성에게 돌려야 할 때가 되었다. "그 여자가 창녀처럼 옷을 입은 게 아니야. 네가 강간범처럼 생각한 거지."

'생존자다움'을
보아라!

●

"성실히 살아왔던 제 인생은 모두가 재판 중 가해자의 논
리를 뒷받침하는 데 사용되었습니다. 피해자답지 않게 열
심히 일해왔다는 이유였습니다."

얼마 전 《김지은입니다》를 읽었다. 전 충남도지사 안희
정의 수행비서였던 김지은이 자신의 성폭력 피해를 증언한 뒤
대법원 최종 유죄 판결을 받아내기까지 기록을 담은 책이다. 그
중 2019년 1월 항소심 결심공판 최후 진술서의 문장이 유독 가
슴을 때렸다. 성폭행 가해자에게 범행 동기를 묻기보다 피해자
다운지 아닌지 더 따지는 관행이 여전하다는 걸 확인했기 때문

이다.

　　사실 성폭행 사건 뉴스 댓글만 봐도 피해자를 보는 사회적 시선이 어떤지 확인할 수 있기에 그리 놀랍지는 않았다. '성폭행을 당했는데 어떻게 농담에 웃을 수 있으며, 좋아하는 음식을 먹고 셀카를 올릴 수 있으며, 지인들과 잘 어울릴 수 있단 말인가? 혹시 꽃뱀 아닐까?' 이런 상황에서 어떻게 피해자들이 정상적인 생활을 할 수 있을까. 대신 그들은 '피해자다움'이라는 주홍글씨를 가슴에 철저히 새긴 채 숨죽이며 살아야 한다. 이런 주변 시선이 성폭력 피해 사실보다 피해자에게 더한 고통을 주는 숨막히는 족쇄라는 연구 결과도 있다.

　　그래서일까. 피해자라는 사실을 증명하기 위해 스스로 목숨까지 끊는 사례도 많다. 기원전 6세기 고대 로마의 여인 루크레티아(Lucretia)도 그중 한 명이었다. 이탈리아의 화가 암브로시우스 벤손(Ambrosius Benson, 1450?~1550)이 그린 〈루크레티아〉를 보자.

　　루크레티아가 오른손에 단도를 쥐고 자신의 명치를 향해 칼끝을 겨누고 있다. 이제 곧 그녀는 피를 흘리며 숨을 거둘 것이다. 하지만 루크레티아의 얼굴엔 슬픔이나 분노, 격정의 흔적이 전혀 없다. 그녀는 당연히 해야 할 일을 한다는 것마냥 평

온한 얼굴로 '죽음의 임무'를 수행 중이다. 루크레티아는 고대 로마의 장군 콜라티누스의 부인이다. 도대체 무슨 일이 있었기에 장군의 아내는 자살하려는 것일까.

그 이유가 그림 오른쪽 뒤편에 펼쳐진다. 당시 로마는 이웃 도시국가 아르데아와 한창 전쟁 중이었다. 남편이 전쟁터로 나간 터라 홀로 잠든 루크레티아의 침대로 어느 날 누군가가 침입했다. 그는 바로 로마 왕의 아들 섹스투스. 그는 부하에게 망을 보라고 한 뒤 루크레티아를 성폭행하려 한다. 루크레티아는 격렬하게 저항했지만 곧 소용없다는 것을 깨닫는다. 계속 반항하면 그녀와 남성 노예를 함께 살해한 뒤 알몸으로 침대에 함께 눕혀놓겠다고 섹스투스가 위협했기 때문이다. 그녀가 노예와 간통을 저지르다가 대가를 치른 것으로 위장하겠다는 뜻이었다. 결국 성폭행 피해자가 된 루크레티아는 아버지, 남편, 남편의 친구인 브루투스를 부른 뒤 모든 일을 설명하고 스스로 가슴을 찔러 자살한다. 그렇게 루크레티아는 '고결한 여성의 상징'이 되었다.

만약 루크레티아가 자살하지 않았다면 상황이 어떻게 돌아갔을까? 주변 남자들은 그녀의 말을 믿었을까? 오히려 '왜 문단속을 더 철저히 안 했나' '외부인을 들이려고 일부러 경계

캔버스를 찢고 나온 여자들

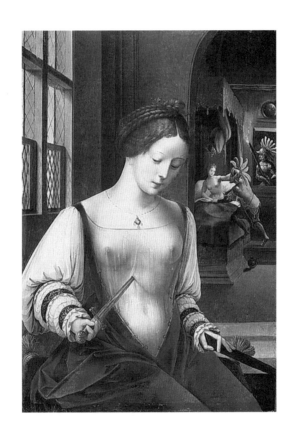

〈루크레티아〉
암브로시우스 벤손, 16세기 초, 패널에 유채,
개인 소장

를 늦춘 건 아닌가' '옷은 어떻게 입고 있었나' '평소에 여지를 준 것 아닌가' 하는 온갖 말들이 루크레티아를 옭매었을 것이다. 남편의 명예와 집안의 위신에 부정적인 영향을 줄 수 없었기에, 루크레티아의 자살은 사실상 사회적 타살이나 다름없었다. 무고한 피해자임을 증명하기 위해서는 그 길밖에 없었기 때문이다. 그녀는 생존을 포기함으로써 사회가 바라는 '피해자다움'을 완벽히 구현했다.

당연하게도, 피해자는 고통받는 모습으로만 살아가지 않는다. 그러나 비참함과 참혹함이 피해자의 자격 요건인 상황에서는, 성폭력 피해자를 '씻을 수 없는 상처를 입은 존재'라고 규정하는 건 어느 정도 불가피한 일이기도 했다. 그런 맥락에서 2012년 대한민국 법원은 20세 여성 성폭력 피해자에 대한 판결문에 이런 구절을 넣었을 것이다. "감수성 예민한 어린 나이에 감당하기 힘든 성적 피해를 입게 되었는 바, 이로 인한 피해자들의 성적 모멸감과 수치심은 평생 치유하기 어려운 마음의 상처와 정신적 고통으로 남게 되고 향후 올바른 성적 가치관과 자기 존중의 정체성을 확립하는 데에도 심각한 악영향을 미칠 것으로 예상되는 점."

하지만 피해자는 이런 통념으로 인해 다시 한번 상처를

캔버스를 찢고 나온 여자들

받는다고 한다. 피해는 그녀의 삶을 구성하는 것 중 일부일 뿐인데, '너는 성폭력 후유증에서 평생 벗어날 수 없을 것'이라는 암시를 받기 때문이다.

어쩌면 그래서 이탈리아의 화가 아르테미시아 젠틸레스키가 더 씩씩하게 지냈는지도 모르겠다. 젠틸레스키는 이 같은 세간의 통념에 반항하듯 살았던 '성폭력 생존자'였다.

젠틸레스키는 17세 되던 해, 아버지의 친구이자 그림 스승인 아고스티노 타시(Agostino Tassi)에게 성폭행을 당했다. 이후 10개월간의 고통스런 법정 소송이 이어졌다. 젠틸레스키는 법정에서 다음과 같이 증언했다. "타시는 나를 침대 모퉁이로 집어 던졌다. 한 손으로 내 가슴을 누르고 내 다리 사이로 무릎을 집어넣었기 때문에 나는 어찌할 수가 없었다." 그러나 재판부는 그녀의 말을 믿지 않았다. 젠틸레스키는 판사 앞에서 부인과 검사를 받아야 했고, 위증을 할 우려가 있다는 이유로 손가락을 옥죄는 고문까지 받았다. 다행히 젠틸레스키는 승소했지만, 그럼에도 불구하고 고향인 로마를 도망치듯 떠나야 했다. 하지만 그녀의 다음 행보는 놀랍게도 여느 피해자와 달랐다. 젠틸레스키는 우울함과 참담함의 수렁에 빠져 허우적대길 원하는, 사회의 '피해자다움'을 거부했다. 그녀는 개인 작업실을 마련해 프

로 화가로서 보란 듯 열심히 일했으며, 남성 화가들보다 작품 가격을 더 높게 받을 정도로 능력 있는 화가로 인정받았다. 피렌체에서 여성으로서는 처음으로 '디자인 아카데미'의 회원이 되는 영예를 누리기도 했다. 이즈음 그녀는 비범한 〈자화상〉을 그린다.

붓과 팔레트를 든 젠틸레스키가 캔버스 앞에 서 있다. 곧 그녀가 창조한 형상들이 캔버스에 모습을 드러낼 것이다. '여성은 재현의 대상일 뿐'이라는 생각이 만연했던 시대에 젠틸레스키는 이처럼 자신을 그림 그리는 주체로 표현했다. 그녀는 〈자화상〉을 통해 세상에 대고 "나는 불쌍한 성폭행 피해자만은 아니다. 나는 화가다!"라고 천명하고 싶었을지 모른다. 이러한 그녀의 생각은 고객에게 보낸 편지에서도 엿볼 수 있다. "나는 여자가 무엇을 할 수 있는지 보여줄 것입니다. 당신은 카이사르(Julius Caesar)의 용기를 가진 한 여자의 영혼을 볼 수 있을 것입니다."

성폭력 피해자는 삶이 망가진 사람이 아니다. 폭력의 경험을 '삶을 압도하지 않는 하나의 사건'으로 만들기 위해 싸워나가는 사람일 뿐이다. 그러기에 우리는 그에게서 '피해자다움'이 아니라 '생존자다움'을 보아야 하지 않을까. 차라리 시선을

〈자화상〉

아르테미시아 젠틸레스키, 1638~1639년, 캔버스에 유채,
영국 런던 로열컬렉션

반대편으로 돌려 '가해자다움'을 보자. 가해자답게 '셀프 용서' 하지 말기를, 가해자답게 숨죽이고 살기를, 가해자답게 피해자를 명예훼손으로 고소하는 건 생각도 하지 않기를, 가해자는 가해자답게 살도록 압박하자. 치욕은 성폭력 피해자의 짐이 아니라 가해자의 몫이기 때문이다. 가이사의 것은 가이사에게로, 범죄를 저지른 대가는 가해자에게로. 가해자는 감옥으로, 피해자는 일상으로.

"여자로 태어났다는 건
끔찍한 비극이다"

●

"거리의 인부들, 선원과 군인들, 술집 단골들과 어울리고 싶은 내 욕망. 풍경의 일부가 되어, 익명으로 듣고 기록하고 싶은데, 다 망했다. 내가 어린 여성이고, 항상 폭행당할 위험이 있는 암컷이라서. 남자에 대해, 그들의 삶에 대해 호기심을 보이면, 그들은 내가 유혹하는 것으로 오해한다. 하지만! 난 모든 사람과 최대한 깊이 대화를 나누고 싶을 뿐이다. 탁 트인 들판에서 자고, 서부로 여행을 가고, 밤에 자유롭게 다닐 수 있다면 얼마나 좋을까."

1951년 7월, 위대한 시인을 꿈꾸던 19세 소녀는 이런 일

기를 남겼다. 이 일기의 주인공은 미국의 시인이자 소설가 실비아 플라스(Sylvia Plath, 1932~1963). 그녀는 문학적 영감을 얻기 위해, 여기저기 자유롭게 누비며 세상을 탐색할 수 있는 경험을 원했다. 그러나 플라스는 좌절한다. '위대한 시인'이라는 동일한 목표를 향해 뛰고 있지만, 남자 동기들과 출발선부터 다르다는 걸 깨달은 것이다. 그녀는 일기에서 이렇게 덧붙인다. "여자로 태어났다는 건 내 끔찍한 비극이다."

여성에게 가해진 이러한 제약은 비단 문학계에만 한정되지 않았다. 저명한 건축가 윌리엄 체임버스 경(Sir William Chambers, 1723~1796)이 남긴 수채화를 보자. 체임버스는 어느 날 건축 영감을 얻기 위해 런던 웨스트민스터 파크 스트리트에 있는 찰스 타운리(Charles Townley, 1737~1805)의 집으로 향했다. 부유한 고미술 수집가 찰스 타운리는 진귀한 고대 조각이 모여 있는 자신의 집을 작은 미술관으로 운영하고 있었다. 타운리의 집에서 조각품을 감상하던 체임버스는 우연히 한 젊은 여자가 엉거주춤 앉아 고대 누드 조각을 스케치하는 장면을 목격했다. 그는 멀찍이 떨어진 상태로 이 장면을 종이에 담았다.

체임버스 경이 의도한 바는 아니었겠지만, 그가 남긴 수채화 〈웨스트민스터의 타운리 컬렉션〉(The Townley Collection in

캔버스를 찢고 나온 여자들

the Dining Room at Park Street)은 18세기 젊은 여성 예술가가 처했던 어려움을 여과 없이 보여준다. 그림 속 여성은 고대 누드 조각상을 보며 인체 드로잉을 연습하는 중이다. 그녀에겐 이게 최선이었다. 당시 여성들은 모델의 몸을 직접 관찰하는 누드 드로잉 수업을 받을 수 없었기 때문이다. 사람을 제대로 묘사하기 위해서는 인체의 움직임도 잘 알아야 하고 해부학 지식도 있어야 한다. 화가가 누드 드로잉 수업을 받지 못한다는 것은, 비유해보자면 마치 의과대학생에게 인체를 직접 살펴보거나 해부할 기회조차 주지 않는 것과 같다. 그녀가 극복해야 할 것은 이뿐만이 아니었다. 그녀 옆에 붙어 있는 남자의 존재도 화가로서 넘어야 할 장벽이었다. 화가의 주변을 팔로 두른 이 남성은 사실 여성의 '보호자'다. 그는 아마도 남성 누드를 그리고 있는 그녀가 받을 의심스러운 시선을 차단하는 중일 것이다. 하지만 다른 이가 이렇게 가까이서 지켜보는데 과연 그림에 오롯이 집중할 수 있을까? '보호자'가 곁에 붙어 있어야 한다는 것은 누드 작품을 그릴 때만 지켜야 하는 원칙이 아니었다. 그림 그리는 여성에만 국한된 것도 아니었다. 상류층과 중산층의 모든 여자들은 샤프롱(chaperon)이라고 불렸던 동반자 없이는 아예 이동할 수 없었다. 그야말로 여자에게는 집 밖에서 혼자 있을 권리도, 혼

자서는 이동할 자유도 없었던 것이다.

프랑스의 화가 베르트 모리조가 유독 실내 풍경을 많이 그린 이유가 여기에 있다. 그녀는 밖으로 나가서 빛을 관찰하고, 빛에 따라 시시각각으로 움직이는 색채의 미묘한 변화를 화폭에 담는 인상주의 운동에 참여한 선구적인 화가였다. 하지만 모리조는 다른 인상파 화가와 달리 화폭에 가족이나 주변 여성, 아이들의 모습 등 굳이 밖에 나가지 않아도 그릴 수 있는 일상을 많이 담았다. 모리조가 '가정적인 이미지'를 자주 그린 이유를 흔히 얘기하듯 '여성 특유의 모성애'와 '섬세함' 때문이라고 단정할 수 있을까? 그게 모리조의 선택일까? 아니, 그것은 사회의 강요였다. 왜냐하면 여성인 모리조는 마네처럼 술집에서 독주를 마시며 사람을 관찰하거나, 모네처럼 보트를 타며 여행하거나, 드가처럼 한밤의 공연장을 드나들거나, 르누아르처럼 강변의 카페에서 시간을 보낼 수 없었기 때문이다. 모리조 역시 샤프롱 역할을 맡은 어머니에 의해 미술관과 화실 안에서 감시받았다. 새장 속의 새처럼, 그녀는 날개가 있음에도 원하는 곳에서 원하는 시간만큼 자유롭게 머무를 수 없었던 것이다. 그럼에도 모리조는 자신에게 가능한 방식으로 예술적 실험을 위해

분투했다. 그 노력이 담긴 그림이 〈해변 빌라에서〉이다.

1874년 여름, 모리조는 노르망디 페캉에 휴가를 갔다가 테라스에 나온 언니 에드마(Edma)와 조카 잔(Jeanne)을 그렸다. 그림 속에서 그들은 테라스 난간 밖으로 넓게 펼쳐진 모래사장과 바다 풍경을 보고 있다. 모리조는 테라스에 캔버스를 세우고 얼굴에 베일을 드리운 언니, 그리고 바깥 구경에 여념이 없는 조카의 뒷모습을 담았다. 그런데 하필이면 왜 테라스였을까? 테라스는 묘한 공간이다. 집 내부와 외부의 중간지대이기 때문이다. 몸은 밖으로 나와 있지만 그렇다고 온전한 실외도 아니다. 테라스는 이런 특징을 지닌 곳이기에, 좁은 집안을 벗어나 넓은 공간을 그려보고 싶은 모리조의 욕망을 제한적으로나마 해소할 수 있는 공간이었다. 자신이 진출할 수 있었던 최대치인 '테라스'에서 기어코 빛을 담아낸 모리조의 모습은, 자유를 향한 그녀의 내적 목마름이 얼마나 심했는지 알려주는 지표와 다름없다.

모리조는 1887년 프랑스에서 출간된 《마리 바슈키르체프의 일기》를 읽고 동감을 표하며 굉장히 괴로워했다고 전해진다. 우크라이나 출신인 마리 바슈키르체프(Marie Bashkirtseff, 1858~1884)는 화가 수업을 받기 위해 파리에 왔다가 자신의 예술적 재능을 완전히 꽃피우기도 전에 결핵으로 사망한 화가였

캔버스를 찢고 나온 여자들

〈해변 빌라에서〉

베르트 모리조, 1874년, 캔버스에 유채,
미국 캘리포니아 노턴사이먼미술관

다. 도대체 그녀의 일기장 속 무엇이 모리조의 마음을 뒤흔든 것일까? 일기장엔 다음과 같이 쓰여 있었다.

●

"내가 바라는 것은 혼자 돌아다니는 자유, 혼자 오고 갈 자유, 튀일리 궁전 특히 뤽상부르 공원의 의자에 앉아 있을 자유. 미술품 상점을 둘러볼 자유, 교회와 미술관에 들어갈 수 있는 자유, 밤에 옛 거리를 산책할 수 있는 자유이다. 이것이 내가 바라는 바이다. 보호자를 대동해야 하고 루브르에 가려면 마차와 여성 동반자 또는 가족을 기다려야 하는데, 이런 상황에서 내가 관람하는 작품으로부터 좋은 것을 얼마나 많이 얻을 수 있을까?"

19세기 바슈키르체프의 일기가 20세기에 쓰인 실비아 플라스의 일기와 베낀 것처럼 비슷하다. 세월이 흘러 21세기가 되었다. 요즘 한국 여성의 일기장은 얼마나 달라졌을까? '한국의 치안 상태는 세계 1위'라는 자화자찬은 성인 남성에게만 해당되는 내용이 아닌지, 한 번쯤은 돌아볼 수 있으면 좋겠다.

누가 '술 마시는 여자'에게
돌을 던지는가

"'성추행 혐의'로 고소된, 64세 박모씨가 숨졌다."

얼마 전 '서울시장'이란 직함을 철저히 배제한 채 박원순 서울시장의 죽음과 성추행 의혹을 보도한 한 매체의 기사가 화제가 됐다. '가해자에게 서사를 부여하지 말자'는 원칙을 해당 보도에도 적용한 것이다. 개인사와 업적에만 맞춰졌던 보도 초점에서 벗어나니 그제야 성추행 의혹과 피해자의 모습이 선명히 드러난다는 평가를 받았다. 이런 평가에 고개를 주억거리면서도 한편으로는 씁쓸했다. 애초 숨진 가해자가 서울시장이 아니라 64세 자영업자 박모씨였다면 기사가 났을까? 가해자 서사가 없었다면 피해 사실이 이 정도로 주목받을 수 없었을 것이다.

남성 가부장 사회에서 성폭력 사건 해결이 어려운 이유 중 하나는 피해 사실의 확증 유무보다는 가해 남성이 누구인가에 따라 사건의 경중과 향방이 좌우되기 때문이다. 가해 남성의 힘과 권력이 막강할수록 성폭력이 발생한 책임과 비난은 피해자에게 집중되어, 결국 해결 없이 흐지부지되는 경우도 참 흔했다. 이를 방증하듯 이번에도 '왜 바로 항의하지 않았나' '미니스커트로 유혹했다'라는 등의 말이 어김없이 등장했다. 이처럼 성폭력을 남성 편에서 해석해온 역사는 아주 오래되어, 서양미술사에도 '성폭력의 희생자'가 되는 상황을 여성이 자초한 것으로 묘사한 작품이 적지 않다. 네덜란드의 남성 화가 피터르 더 호흐(Pieter de Hooch, 1629~1684)가 그린 〈술 마시는 여자〉도 그중 하나다.

그림 한가운데 붉은 치마를 입은 젊은 여자가 술잔을 든 채 의자에 '방만하게' 앉아 있다. 양 볼이 발그스름한 것으로 보아 여자는 이미 크게 취한 듯하다. 얼마나 마셨는지, 눈은 풀렸고 다리는 힘없이 쭉 뻗은 상태이며 왼쪽 팔도 늘어져 있다. 몸을 제대로 가누지도 못하는 것 같은데, 그것도 부족한지 검은 옷의 남자는 젊은 여자에게 다음 잔을 따르고 있다. 가슴에 손을 얹고 선 나이든 여자의 불안한 표정과는 대조적으로, 챙 넓

〈술 마시는 여자〉

피터르 더 호흐, 1658년, 캔버스에 유채,
프랑스 파리 루브르박물관

〈술 마시는 여자〉 부분

은 모자를 쓰고 창문을 등지고 앉은 남자는 담배를 피우며 이 광경을 여유롭게 지켜보는 중이다. 모자 쓴 남자와 술 취한 여자 사이엔 앞으로 어떤 일이 벌어질까? 작품 오른쪽 벽에 걸린 그림이 답을 암시한다.

　　오른쪽 벽에 걸린 그림에는 성경 〈요한복음〉 8장에 등장하는 간음한 여인과 예수가 묘사돼 있다. 간음하다가 율법학자에게 잡힌 여자를 보고 예수가 몸을 굽혀 땅에 무언가를 쓴 뒤 "너희 가운데 죄 없는 자가 먼저 저 여자에게 돌을 던져라"라고 했다는 내용이다. 그림은 린치를 가하려 기세등등했던 사람들이 예수의 이 말에 조용히 물러나기 직전을 묘사하고 있다. 예수가 간음한 여자에게 다시는 죄짓지 말라고 당부하며 이야기는 마무리되는데, 하필 이 일화가 그림 속 벽에 걸린 이유는 무엇일까? 바로 〈술 마시는 여자〉 속 주인공도 곧 예수에게 용서를 받아야 할 운명에 처하게 된다는 복선 때문이다.

　　그래서인지 〈술 마시는 여자〉의 초점도 취한 여성 인물에게 집중돼 있다. 반면 모자 쓴 남자의 얼굴은 의도적으로 그늘 속에 가려두었다. 이는 앞으로 일어날 일의 책임이 남자가 아닌 여자에게 있음을 시사하는 장치다. 즉 화가는 여자가 술을 마시는 것으로 스스로를 위험에 노출시켰으며, 취함으로써 자

기 통제력마저 상실했다고 비난하는 것이다. 하지만 과연 그녀가 술을 안 마셨더라면, 모든 게 괜찮았을까? 만약 남자만 술을 마셨다면 어떤 일이 벌어질까? 피터르 더 호흐와 동시대에 네덜란드에서 활동했던 유디트 레이스터르(Judith Leyster, 1609~1660)의 작품에서 그 궁금증을 풀 수 있다. 레이스터르의 1631년 작 〈제안〉을 보자.

이미 몇 잔 걸치고 온 듯 얼굴이 벌겋게 상기된 남자가 하얀 블라우스의 여성 옆에 바짝 붙어서 집요하게 추근댄다. 남자는 한쪽 손으로 여성의 어깨를 만지면서 동전을 잔뜩 쥔 다른쪽 손을 내밀고 있다. 여성의 표정에서 당혹감, 모멸감, 불쾌감이 스치지만 그녀는 일절 반응하지 않고 남자의 시선을 무시하고 있다. 레이스터르는 여성이기에, 두 사람 사이에 흐르는 음침한 분위기가 무얼 뜻하는지 알고 있었을 것이다. 그래서 레이스터르는 그녀를 완강히 바느질에 집중하는 모습으로 그렸다. 17세기 네덜란드에서 여성의 바느질은 정숙함을 의미하는 행위였다. 레이스터르는 바느질하는 여성의 편에 서서, 그림 속 남자의 행위를 성추행으로 규정한 셈이다.

하지만 불행히도 이 장면을 누군가(남자)가 실제로 보았다면, 그녀의 평판은 심각하게 손상됐을 것이다. 어쨌든 어깨

<제안>
유디트 레이스터르, 1631년, 패널에 유채,
네덜란드 헤이그 마우리츠하위스미술관

위에 놓인 남자의 손을 떨치지 않았으니 거부 의사가 없는 것으로 보이기 때문이다. 그녀는 왜 단호하게 거절하지 못했을까? 이유는 현대 남성들이 직장 상사에게 '술 안 먹겠다' '야근하기 싫다'는 말을 잘 못하는 것과 똑같다. 그림 속 남성의 모피 모자는 부를 암시한다. 그와 반대로 소박한 차림의 여성은 사회적으로나 계급적으로나 이 남성보다 열등한 위치에 놓여 있다. 그림 속 여성의 침묵은 남성의 추행에 대한 암묵적 동의가 아니라 사회적 억압의 결과인 셈이다. 행여나 침묵하지 않고 성추행 혐의로 남성을 고소하더라도 그녀는 좌절할 확률이 높다. 남성의 불쾌한 얼굴이 법원에서 고려될 것이기 때문이다. 남성 중심 가부장 사회에서 여성의 음주는 성폭력을 자초한 비난거리가 되지만 남성의 음주는 관용의 대상이라는 건 공공연한 사실 아닌가.

'끈끈한 남성연대'의 존재는 선배 남성이 사회 초년생 후배 남성에게 종종 건네는 다음과 같은 충고에서도 확인된다. "앞으로 세 가지를 조심해야 한다. 술 조심, 노름 조심, 여자 조심." 이 나열 안에서 여성은 인격체라기보다 술·노름과 더불어 남성의 앞길을 망치는 하나의 사물, 유혹, 함정으로 자리할 뿐이다. 그렇다면 반대로 여성에게 남성은 어떤 존재일까. 리베카 솔닛의 책 《남자들은 자꾸 나를 가르치려 든다》에는 다음과

같은 구절이 나온다. "물론 모든 남자가 다 여성 혐오자나 강간범은 아니다. 그러나 요점은 그게 아니다. 요점은 모든 여자는 다 그런 남자를 두려워하면서 살아간다는 점이다." 그렇다. 가해자가 되지 않기를 선택할 수 있는 남성의 입장과 피해자가 되지 않기를 선택할 수 없는 여성의 입장이 어떻게 같을 수 있겠는가. 하물며 성폭력 가해자가 하필 훌륭한 업적을 남긴 인물이고 앞날이 창창한 사람이면, 즉시 피해자가 꽃뱀으로 몰리는 판국에 말이다. 오히려 그토록 성 인지적 관점이 부족했던 사람이 '잘나갔던' 사회가 어딘가 단단히 망가져 있었던 건 아니었는지, 더욱 치열하게 성찰해야 하지 않을까. 구조적인 젠더 권력 문제를 단순한 개인의 스캔들로 축소하는 발언만 여전히 만연한 것을 보면 우리 사회는 아직 멀었다. 어떻게 17세기 네덜란드 그림에서 한 치도 못 나아간 걸까.

여자의 몸은
총성 없는 전쟁터

"한 병사가 내 손목을 잡은 채 통로 위쪽으로 끌고 갔다. 다른 한 명도 합세했다. (…) 오른손으로 저항을 해봤지만 아무 소용이 없었다. 거들 스타킹이 완전히 찢겨 나갔다."

나치 패망 직전인 1945년 4월, '여자만 남은 도시' 독일 베를린에 소비에트(소련) 해방군이 입성했다. 나치를 격파한 소비에트 군은 강간 면허라도 받은 듯, 노인이든 소녀든 닥치는 대로 성폭행했다. 승리에 취한 연합군에 의해 성폭행당한 독일 여성들은 베를린에서만 11만 명이 넘었다. 1945년 4월 20일부터 6월 22일까지, 소비에트 붉은 군대 치하에 있었던 여성들의

'전시 성폭력' 피해 증언을 담은 일기《함락된 도시의 여자》얘기다.

전쟁의 서사는 늘 남성들의 것이었다. 애국심에 부푼 남자들이 총알 날아다니는 전장에 나가 어떤 식으로 비극적인 희생을 당하는지, 그 안에서 어떤 식으로 전우애가 싹트는지, 끝내 살아 돌아온 남자들이 결국 어떻게 빛나는 훈장을 쟁취해내는지. 이 모든 영웅 서사는 남성들의 몫이었다. 그 속에 여성의 자리는 없었다. 과연 여자들은 어디에 있었던 걸까. 남자들이 지켜준 덕분에 후방에서 안전하게 살았다는 말은 진짜일까?

엠네스티 여성인권보고서에 따르면 여성과 어린이가 전쟁 난민의 80퍼센트를 차지한다. 특히 여성들은 이때 굶주림과 부상에 더해 성적 착취라는 이중, 삼중의 폭력적 상황에 놓이게 된다. 남성 병사들의 사기진작을 위한 '연료'로써 늘 이용돼왔기 때문이다. 전쟁 시기 여자의 몸이 전리품이었다는 것은 새삼스러운 사실도 아니다. 다만《함락된 도시의 여자》를 읽으며 놀란 것은 자신들이 '새로운 소비에트 인간'이라고 생색을 낸 사회주의 러시아인들조차 여성을 대상화했기 때문이었다. 그러니 그리스 신화 속 전쟁 영웅이야 오죽했을까. 트로이 전쟁의 아가멤논과 아킬레우스가 여성 포로를 어떻게 취급했는지 보자.

기원전 1250년께 그리스와 트로이가 흑해의 주도권을 놓고 트로이 전쟁을 벌인다. 그리스 연합군의 총사령관 아가멤논과 신이 내린 전사 아킬레우스는 함께 용맹을 떨치며 트로이를 압박했는데, 이 와중에 그리스군에게 위기가 닥친다. 아가멤논과 아킬레우스가 '전리품 여자' 때문에 불화를 빚은 탓이다.

아가멤논은 트로이 전쟁 중 획득한 아폴론 신전 사제의 딸 크리세이스를 성폭행한 뒤 첩으로 삼았다. 크리세이스의 아버지는 딸을 되찾기 위해 아폴론 신에게 도움을 청했고, 결국 아가멤논은 아폴론 신의 압력으로 크리세이스라는 전리품을 잃었다. '재산'을 날린 아가멤논이 얼마나 화가 났겠는가. 그는 손실을 메우기 위해 부하 장수인 아킬레우스의 재산인 브리세이스에 손을 댄다. 이탈리아의 화가 조반니 바티스타 티에폴로(Giovanni Battista Tiepolo, 1696~1770)가 그린 그림 속 브리세이스는 마치 물건처럼 무력해 보인다. 하얀 옷을 입은 브리세이스는 아가멤논의 부하 에우리바테스와 탈티비오스에 의해 아가멤논 앞으로 끌려오고 있다. 얼마 전까지만 해도 그녀는 리르네소스 왕국의 왕비였다. 하지만 리르네소스를 초토화시킨 아킬레우스의 전리품이 된 터였다. 그런데 이번엔 아가멤논에게 끌려가게 되었으니 이 얼마나 기구한가. 하지만 호메로스는 서사시《일리

〈아가멤논에게 끌려가는 브리세이스〉

조반니 바티스타 디에폴로, 1757년, 프레스코,
이탈리아 빈첸차 빌라 발마라나

아스》에서 그녀의 억울함을 다루는 대신 노획물을 잃은 아킬레우스의 반격에 초점을 맞췄다. 아킬레우스가 택한 반격의 수는 바로 전투를 거부하는 것. 용맹한 전사가 빠지니 전황이 급격히 악화되었고, 결국 아가멤논은 격식을 차려 브리세이스를 아킬레우스에게 돌려보냈다. 이 과정에서 브리세이스의 의사는 중요하지 않았다. 무기를 든 남자들 사이에서 이리저리 거래되던 그녀가 겨우 희망할 수 있었던 것은, 아킬레우스가 자신과 결혼해주어 전리품 신세에서 탈출하는 것뿐. 하지만 불행히도 이 소망은 실현되지 않았다. 아킬레우스에게 브리세이스는 '귀한 물건', 그 이상이 아니었기 때문이다. 어느 남자가 물건과 결혼하겠는가.

간혹 전리품과 결혼하는 경우도 있었다. 그러나 이때도 여자를 사람으로 보았기 때문은 아니었다. 고대 로마 건국에 얽힌 이야기를 그린 이탈리아 화가 세바스티아노 리치(Sebastiano Ricci, 1659~1734)의 〈사비니 여인의 납치〉를 보자. 로마의 건국자 로물루스는 강 옆 언덕에 로마라는 도시국가를 세운다. 나라가 계속 번창하려면 인구가 많아야 하는데 아이를 낳을 여자가 부족한 상황이라, 로물루스는 이웃 나라 사비니의 여자들을 납치

〈사비니 여인의 납치〉

세바스티아노 리치, 1702~1703년, 캔버스에 유채,
리히텐슈타인 왕실컬렉션

하기로 마음먹었다. 거사의 날, 로물루스는 사비니인을 초청해 성대한 잔치를 열었고 잔뜩 취할 때까지 술과 음식을 대접했다. 분위기가 무르익자 이윽고 작전이 실행됐다. 그림 중앙에 있는 건물 오른쪽에 노란색 옷을 입은 로물루스가 붉은 망토를 펼쳐 들고 있다. 작전을 개시하라는 신호다. 그 즉시 로마인들은 감 춰놨던 무기를 꺼내 사비니 남자들을 기습적으로 몰아냈다. 그 런 뒤 격렬하게 반항하는 사비니 여자들을 마치 사냥하듯 납치 해 강간했다. 이후 로마 남자들은 납치한 사비니 여자를 아내로 맞았고 로물루스도 사비니 왕의 딸 헤르실리아와 결혼했다. 사 비니 남자들이 격분하며 복수를 다짐한 건 당연한 일이었다. 개 별적으로는 자신의 딸, 아내, 누이의 처지에 대한 분노도 있겠 으나 가부장 공동체 입장에서는 자신의 재산과 영토를 로마 남 자에게 빼앗겼다는 점이 중요했을 것이다. 가부장 남성에게 여 성의 몸이란 '자신의 씨'를 담는 '토양'과 다름없다. 그런 맥락 에서 보면 사비니 여성들은 이쪽에서나 저쪽에서나 인격체라기 보다 '거대한 자궁'으로 취급받은 셈이다.

　　미국 여성주의 활동가 수전 브라운밀러는 저서 《우리의 의지에 반하여》에 이렇게 적었다. "강간은 전쟁이 초래한 증상 이거나 전시의 극단적 폭력을 입증하는 증거이기만 한 것이 아

니다. 전시 강간은 평시에도 익숙한 이유를 구실로 삼는 익숙한 행위다. 그냥 언제나처럼 여성의 신체 온전성을 무시하는 것이다." 그렇다. 사실 남자들은 전쟁 시기든 평화 시기든 허가나 특별한 계기 없이도 언제나 강간을 저질러왔다. 여성의 신체는 의지에 반해 언제든 침범되고 속박될 수 있었다. 가부장제는 늘 여성의 몸을 물건으로 보았기 때문이다. 대를 잇는답시고 '씨받이'나 '대리모'를 데려오고, 사회생활을 한다며 여성의 몸을 뇌물로 바친다. 동화책을 펼치면 사슴은 나무꾼의 은혜에 보답하기 위해 선녀를 아내로 선물하며, 문구점에 가면 "10분 더 공부하면 미래 아내의 얼굴이 바뀐다"라는 문구가 인쇄된 학용품이 떡하니 진열돼 있다. 이쯤 되면 여자의 몸은 '총성 없는 전쟁터'와 다를 바 없다. 그러니 전쟁이 항상 남자의 얼굴을 하고 있는 건 당연하지 않겠는가.

4부

여성, 우리는 우리 자신이다

"나는 당당하게
나의 그림을 그릴 것이다"

런던 빅토리아 앤드 앨버트 박물관에서 미켈란젤로의 다비드 상 복제품을 본 적이 있다. 1857년 영국 빅토리아 여왕이 이탈리아 토스카나 대공작에게 선물로 받았다는 이 다비드 상 밑에는, 짝꿍처럼 붙어 있는 조각상이 있었다. 따로 유리 상자에 보관돼 있는, 조그마한 무화과 잎사귀 석고상. 관련된 안내문을 읽어보니 기가 막혔다. 19세기 당시 빅토리아 여왕이나 귀부인이 박물관을 방문할 때마다 이 무화과 잎으로 다비드상의 성기를 가렸다는 것이다. 그녀들의 기절 방지용이라는 설명에 한참 웃었던 기억이 난다. 여성들이 무화과 잎 없는 성기를 우연히 봤다면, 아마도 혼신의 연기력을 발휘해 정신을 잃은 척해야 했을 것이다. 너무나 잘 재현된 '외간남자의 성기'를 보고

다비드 상 복제품과 무화과 잎사귀 석고상

영국 런던 빅토리아앤드앨버트박물관

도 기절하지 않으면 정숙하지 못하다고 비난받는 시대였으니까. 그런 이유로 박물관 직원들은 여성이 관람하러 올 때마다 다비드 상에 걸쇠를 달아 잎사귀를 수없이 붙였다 떼는 피곤한 의식을 치러야 했다. 유독 성에 대해 보수적이었던 빅토리아 여왕 통치 시대(1837~1901)의 단면이다. 피아노 다리조차 음탕해 보인다며 기어코 주름 장식이 달린 '바지'를 피아노에 입혀놓는 시대였으니 오죽했으랴.

하지만 햇빛이 강할수록 그림자는 더욱 짙어지는 법. 엄숙주의가 휩쓸었던 빅토리아 시대는 아이러니하게도 성매매율이 가장 높았으며 혼외자 또한 넘쳐났다. 포드 매덕스 브라운(Ford Madox Brown, 1821~1893)의 〈당신의 아들을 받으세요, 어르신!〉(Take your son, sir)은 이런 위선의 시대를 고발하고 '그릇된 삶'을 살았던 사람들을 풍자하는 그림으로 널리 알려졌다. 한 젊은 여자가 낳은 지 얼마 안 되어 보이는 자신의 아기를 건네고 있다. 그런데 아기 엄마를 표현한 방식이 특이하다. 비정상적일 정도로 창백한 얼굴빛, 유독 붉게 타오르는 뺨, 넋이 나간 듯한 표정 등. 이 모든 장치는, 그림이 모성 찬양과 출산 축하 메시지를 담은 작품이 아님을 암시한다. 그렇다면 그녀 앞에서 아이를 받는 이는 누구일까? 힌트는 제목에서 얻을 수 있다. 팔을

뻗고 있는 남성의 모습이 여인 뒤 거울 속에 비치는데, 여인은 그 아기 아빠를 '어르신'(Sir)이라고 부른다. 아기는 혼외자였던 것이다. 공교롭게도 여성의 머리 뒤쪽에 걸린 거울은 마치 후광 같아서, 그녀를 아기 예수를 안은 성모 마리아처럼 보이게 한다. 이런 장치를 통해 여인과 아이는 죄가 없으며, 혼외자를 낳게 한 무책임한 남성들을 비난해야 한다는 메시지를 은연중에 전하고 있다. 버젓이 외도를 즐기며 숨겨진 아이까지 둔 '신사' 가 이 그림을 봤다면 질겁하지 않았을까.

그러나 이 그림을 그린 브라운 역시 빅토리아 시대가 낳은 인물이었다. 역설적이게도 그도 한때 혼외자의 아빠였던 것. 브라운은 모델 에마 힐(Emma Hill)과의 사이에서 딸을 낳은 사실을 쉬쉬하다가 3년 뒤에야 그녀와 결혼했다. 그로부터 4년이 지난 1857년, 브라운은 갓 태어난 아들 아서와 부인 에마를 모델로 〈당신의 아들을 받으세요, 어르신!〉을 그리기 시작했다. 브라운은 그림을 통해 잠깐이나마 혼외자를 두었던 '부도덕'을 스스로 고발하려 했던 걸까? 하지만 그림이 채 완성되기도 전에 불행이 닥쳤다. 태어난 지 불과 10개월 만에 아서가 갑작스레 숨을 거둔 것이다. 어쩌면 브라운은 위선에 대한 벌을 받았다고 생각했을지도 모를 일이다. 그래서였는지 브라운은 〈당신의 아

캔버스를 찢고 나온 여자들

〈당신의 아들을 받으세요, 어르신!〉
포드 매덕스 브라운, 미완성, 1857년, 캔버스에 유채,
영국 런던 테이트미술관

들을 받으세요, 어르신!)에 더 이상 붓을 대지 않았고, 결국 그림은 영원히 미완성으로 남게 되었다.

브라운처럼 위선에 대한 처벌의 화살이 자신에게로 향하면 별 문제가 없다. 하지만 20세기 초 중국은 달랐다. 당시 중국도 영국의 빅토리아 시대처럼 성도덕이 엄격한 사회였으나 물밑에서는 여전히 성매매가 판치고 있었다. 이런 상황에서 중국 사회의 본모습이 사실 어그러져 있음을 폭로하는 화가가 등장했다. 바로 중국 최초의 여성 유화가 판위량(潘玉良, 1899~1977)이다. 문제는 그녀가 창기 출신이라는 데 있었다. 중국 사회가 발끈한 것은 물론이다. 눈엣가시였던 그녀는 어떻게 됐을까.

판위량의 유년 시절은 쑥대밭과 다름없었다. 첫돌이 되기 전에 아버지를 잃었고, 어머니마저 여덟 살 때 세상을 떠났다. 혈육이라고는 아편쟁이 도박중독자 외삼촌뿐. 그는 조카의 몸이 돈이 된다는 것을 알고는, 당시 열네 살이던 위량을 상하이 기방에 창기로 팔아버렸다. 기방은 지옥이었다. 동료 기생이 남자 손님의 싸움에 휘말려 애꿎게 목숨을 잃기도 했다. 이런 일을 접하며 위량은 '이곳 여성은 돈벌이 상품일 뿐 사람대접

판위량의 젊은 시절 모습.

을 못 받는다'는 사실을 체득했을 것이다. 이 운명을 피하기 위해 위량은 도망도 치고 자살도 시도했지만 번번이 실패했다. 그러다 1913년 새로 부임한 세관감독 판짠화(潘贊化, 1885~1959)를 만나면서 위량의 인생은 바뀐다. 지역 유지들이 판짠화를 성접대하기 위해 관저로 위량을 보냈던 것. 청렴했던 판짠화는 위량을 돌려보내려 했고, 그냥 유곽으로 돌아가면 죽는다는 것을 알았던 위량은 그의 앞에 무릎을 꿇었다. 그렇게 위량은 판짠화의 후실이 되었다. 본명 천수칭(陳秀淸)에서 장위량(張玉良)으로 이미 한차례 개명했던 그녀는 이때 다시 한번 남편의 성을 따 판위량으로 이름을 바꿨다. 새로운 출발을 다짐하는 동시에 수렁에서 구해준 남편에 대한 고마움을 표하는 의미였다.

판짠화가 위량에게 수렁 속 동앗줄 구실을 한 건 그것만이 아니었다. 위량의 예술적 재능을 단번에 알아본 사람도 바로 판짠화였다. 그는 글을 배울 수 있도록 위량에게 가정교사를 붙여주었고, 1918년엔 상하이미술전문학교에 입학하는 것도 도왔다. 위량은 실력으로 답했다. 1921년엔 국비장학생으로 프랑스 유학을 떠났고, 1927년에는 이탈리아 국제미술전람회에 출품한 습작 유화〈나녀〉로 중국인 최초로 3등에 당선돼 상금 5천 리라를 받았다. 이 모든 성취를 안고 위량은 1928년 마침내 귀

〈나녀〉
판위량, 캔버스에 유채,
중국 안후이박물관(安徽博物院) 소장

국한다. 금의환향이었다. 그녀는 모교인 상하이미술전문학교 교수로 부임했고, 1929년에는 제1회 전국미전에 참가해 중국 서양화가 중 최고의 인물로 선정됐다. 탄탄대로가 예정돼 있는 듯했다.

하지만 기생이었다는 과거가 발목을 잡았다. 기방의 상품이었던 자가 감히 인간의 얼굴로 활동하다니, 남자들이 얼마나 당황했을까. 위량의 재능이 세상에 드러나면 드러날수록 중국 남성들의 치부가 조금씩 공개되는 셈이었다. 이렇듯 위량은 중국 남성들의 본모습을 반영하는 거울이었기에, 반드시 망신을 당하고 쫓겨나야만 했다. 언론은 악의적인 조롱과 멸시가 담긴 기사를 연일 쏟아냈다. 이때 위량은 자화상을 그린다. 평범한 단발머리에 수수한 옷차림의 그녀. 하지만 표정만큼은 평범하지도, 수수하지도 않다. 날렵한 눈썹은 호락호락하지 않은 성격을 짐작케 하고, 쏘아보는 눈빛은 세상을 꿰뚫어 보는 듯하다. 굳게 앙다문 입술에서는 남다른 의지가 엿보인다. 어쩌면 이 그림을 그리면서 위량은 다시 중국을 떠나야겠다고 마음먹었을지도 모른다. 결국 위량의 세 번째 개인전 때 일이 터졌다. 전시장에 걸린 위량의 대형 유화 〈인력장사〉를 교육부장관이 고가에 사들였다는 소식이 전해진 다음 날, 전시회장은 난장판

〈자화상〉
판위량, 1936년, 캔버스에 유채,
개인 소장

이 되었다. 그림은 온통 찢겼고 사방에는 '몸 파는 창녀가 나체 화가가 되다'라고 쓴 전단지가 흩어져 있었다.

결국 1937년 위량은 자의 반 타의 반으로 프랑스로 떠났다. 다행히 파리는 그녀의 과거를 묻지 않았고 실력만 보았다. 1958년에 열렸던 파리 첫 개인전에서는 내놓은 작품이 모두 팔렸고, 중국 여성으로는 최초로 파리 국립현대미술관에 작품을 입성시켰다. 그러나 고국으로 돌아갈 날만 손꼽았던 위량은 프랑스 국적을 취득하지 않고 버티다가 1977년 중국인으로 죽었다. 위량의 유작이 중국에 돌아온 때는 1995년. 자신의 분신과도 같은 그림의 형태로, 위량은 비로소 조국 땅을 밟을 수 있었다. 무려 58년 만이었다.

혼외자를 낳은 에마 힐과 기녀였던 과거를 안고 있는 판위량이 만약 21세기 한국 사회에 온다면 어떨까. 비혼모와 성판매 여성을 보는 우리 사회의 시선이 아직도 차갑다는 것을 감안하면, 그녀들의 삶은 분명 별다를 것 없이 힘들 것이다. 반면 그녀들을 사회의 구석으로 밀어 넣은 혼외자의 아빠와 성 구매 남성들의 삶도 과거와 별다를 것 없이 편할 것이다. 우리 사회는 남성들의 성 문제에 대해선 여전히 관대하기 때문이다. 룸살롱

에 가는 것은 '사회생활의 연장'이라는 이야기다. 하지만 이는 곧 한국의 '사회생활'이 여성의 성서비스를 갈아넣어 돌아간다는 사실을 얼떨결에 고백한 것이나 다름없다. 성인용 섹스 인형 '리얼돌'은 어떤가. 리얼돌은 여성의 실제 모습을 모방한 물건이라는 점에서 본질적으로 여성 혐오와 직결된다. 그런데 모 국회의원은 이를 가리켜 "성적 욕구 해소용이며 경제 효과까지 기대한다"고 감싸 물의를 빚었다. 국감장에서 리얼돌을 직접 가지고 나오고 공적인 자리에서 룸살롱 이야기를 하는 것이, 페미니즘을 말하는 것보다 자연스러운 사회를 정상이라고 할 수 있을까. 과연 21세기 한국사회는 19세기 영국, 20세기 중국에서 얼마나 나아갔을까.

여성이여,
안경을 쓰고 블루 스타킹을 신어라

한 지상파 여성 아나운서가 안경을 쓴 채 뉴스 진행을 했다는 이유로 포털 실시간 검색어에 올랐던 일이 있다. 이 '사건'은 국경을 넘어 프랑스《르몽드》기사에서도 다뤄지고, 일본·홍콩·타이에서도 화제가 됐다. 그저 안경 하나 썼을 뿐인데, 우리 사회는 왜 이렇게 호들갑을 떨었던 걸까. 바로 그녀의 행동이 '아름다움과 젊음'이라는 여성 아나운서의 이미지를 탈피하는 의도로 간주됐기 때문이다. 우리 사회는 여성의 안경 착용을 외모를 덜 꾸민 상태로 여기는데, 그것은 가부장 남성이 기대하는 '여성적인 이미지'와 거리가 멀다. 우리 사회의 성숙도를 고려해보자면 충분히 스캔들이 될 만했던 것이다.

18세기에도 안경을 쓴 자화상을 그리면서, 아름다움

〈안경을 쓴 자화상〉
안나 도로테아 테르부슈, 1777년, 캔버스에 유채,
독일 베를린 국립회화관

과 젊음 밖으로 탈주한 여성 화가가 있었다. 프로이센 베를린 출신의 화가 안나 도로테아 테르부슈(Anna Dorothea Therbusch, 1721~1782)다. 테르부슈는 초상화가였던 아버지의 재능을 물려받아 어릴 때부터 초상화가로서 명성을 날린 신동이었다. 성인이 된 후에도 슈투트가르트의 뷔르템베르크 궁정과 프로이센 프리드리히 2세의 궁정에서 일하며 성공적인 경력을 쌓았다. 즉 아름다움과 젊음을 내세울 필요 없는 '천재 프로 화가'였다.

그걸 그녀 자신도 알고 있었던 걸까. 50대 중반이 된 어느 날 테르부슈는 담대한 자화상을 그린다. 그림 속 그녀는 아이를 돌보거나 뜨개질을 하는 기존의 '여성적' 성역할을 수행하는 모습이 아니다. 대신 은발과 주름살을 가감 없이 드러내고, 몸을 숙인 채 책을 읽다가 잠깐 고개를 든 모습이다. 테르부슈가 평소에도 꾸준히 책을 읽는 사람이라는 단서는 안정된 자세를 위한 발받침, 그리고 베일 아래에 매달린 외알 안경에서 찾을 수 있다. 지금도 '여성의 안경 착용'은 외모 관리에 무성의한 것으로 간주하는 판에 250년 전엔 오죽했으랴. 테르부슈는 자화상을 통해 자신의 용모보다는 교양과 지성을 강조했던 셈이다.

그런데 그게 바로 문제였다. 테르부슈의 지성을 앞세우는 '비여성적인' 태도가 스캔들을 부른 것이다. 이 자화상을 그

리기 12년 전인 1765년, 테르부슈는 그간 쌓아온 자신감을 바탕으로 예술의 메카인 파리에 진출했다. 그녀의 그림은 곧 파리에서 주목을 끌었다. 살롱전에 작품이 전시되었고 프랑스 아카데미의 회원도 되었다. 철학자이자 비평가인 드니 디드로(Denis Diderot)도 테르부슈의 그림에 놀라워하며 구매자와 연결해주기도 하고 파리 예술계에서의 처신에 대해 조언하는 등 그녀의 앞길을 적극 도왔다. 그러나 테르부슈는 루이 15세의 궁전에 출입할 정도로 입지를 굳히지는 못했다. 디드로는 파리에서 그녀가 큰 명성을 얻지 못한 이유를 알아챘다며 다음과 같이 논평했다. "이 나라에서 테르부슈가 대단한 화제를 불러일으키지 못했던 것은 재능이 부족해서가 아니라 젊음과 미모와 수줍음과 애교가 부족했기 때문이다." 실제로 당시 테르부슈는 40대 중반에 들어선, 무뚝뚝하면서도 자신의 재능에 자부심이 넘치는 사람이었다. 파리의 사교계는 '애교'를 여성의 미덕으로 중요시했는데, 그런 관점에서 테르부슈는 이래저래 걸맞지 않은 인물이었던 것이다. 결국 테르부슈는 파리에 숱한 뒷말만 남긴 채 빈털터리로 고향에 돌아갈 수밖에 없었다.

테르부슈뿐이었으랴. 애교와 교태 대신 지성을 연마하는 여성은 늘 지탄의 대상이었다. 위대한 철학자라는 장 자크

루소조차도 이렇게 말했다. "여성이 받는 모든 교육은 남성과 관련이 있어야 한다. 남성의 마음에 들고, 남성에게 이로우며, 남성에게 사랑을 받고, 남성을 자랑스러워하고, 아들을 키우고, 돌보고, 조언하고, 위로하며, 쾌적하고 행복한 삶을 만들어주는 법을 배워야 한다. 이것이 여성의 의무이고 어릴 때부터 여성이 배워야 하는 것이다." 가부장 남성의 기대에서 벗어나 공부하고 토론하고 글을 쓰는 '새 길'을 개척하는 여성들의 모습에서 위기감을 느꼈던 걸까. 인류의 절반이 막 시작한 모험을 향해 고함을 지르며 공격하는 남자의 모습은 그림으로도 남았다. 프랑스의 판화가 오노레 도미에(Honoré Daumier, 1808~1879)의 풍자화 〈블루 스타킹〉이 그중 하나다.

한눈에 보기에도 어지러운 집안. 의자가 뒤집히고 슬리퍼와 빗자루가 바닥에 나뒹구는 난장판을 정리하기에도 바쁜 시간에 아이 엄마는 책상 앞에 앉았다. 청소를 시작하려는 찰나에 영감이 떠오른 듯, 그녀는 모든 걸 팽개친 채 무언가를 쓰고 있다. 이 순간 아기는 무얼 하고 있을까. 그저 버둥거리는 다리만 보일 뿐이다. 도미에는 그림 밑에다 이렇게 적었다. "어머니가 창조의 열풍에 빠져 있을 때 아기는 욕조에 고개를 처박고 있다." 도미에는 아기 엄마가 가사와 육아를 팽개치고 '자기

<블루 스타킹>

오노레 도미에, 잡지 〈르 샤리바리〉 1844년 2월 26일자, 석판화,
프랑스 파리 국립도서관

일'에 바빠서 아이가 위험한 상태인지도 모르고 있다고 비꼰 셈이다.

도미에가 겨냥한 대상은 '블루 스타킹'이었다. 블루 스타킹은 사교와 교육을 위해 결성된 비공식적인 여성단체로, 18세기 중엽 영국의 시인 엘리자베스 몬터규(Elizabeth Montagu)가 일주일에 한 번씩 문학 취향이 비슷한 여성들을 모아 모임을 연 것이 시초다. 독특한 이름이 붙여지게 된 이유는 다음과 같다. 어느 날 식물학자 한 사람이 검은색 비단 양말이 아닌 검소한 파란 양말을 신고 모임에 나왔는데, 다른 살롱이었다면 복장 논란이 불거졌겠지만 몬터규의 살롱은 그렇지 않았다. 이때부터 사람들은 계급적 차별이 없는 살롱이라는 의미로 몬터규의 살롱을 '블루 스타킹'이라고 불렀다.

하지만 이 블루 스타킹이라는 용어는 곧 경멸적인 함의를 가지게 됐는데, 이유는 바느질과 뜨개질, 댄스와 피아노 이외의 활동을 하는 여자를 남성 대부분이 못마땅해했기 때문이다. 그 단어가 바다 건너까지 전해져 프랑스에서도 조르주 상드(George Sand), 델핀 드 지라르댕(Delphine de Girardin) 같은 여성 지성인들의 회합을 비꼬는 말로 블루 스타킹이 사용되었다. 도미에가 잡지 〈르 샤리바리〉(le Charivari)에 블루 스타킹을 풍자하는

석판화를 시리즈로 내게 된 것도 이 같은 적대적인 사회 분위기
가 토양이 되었다. 블루 스타킹을 멸시한 도미에의 풍자화는 사
회에 널리 유포되었고, 여성들은 블루 스타킹처럼 될까봐 지레
몸을 사리게 되었다. '개인적인 야망 때문에 남편과 아이들을
무시하는 어리석은 여자'라는 비난을 받고 싶은 여성은 없을 테
니 말이다.

　　21세기 한국에 사는 블루 스타킹의 사정은 조금 달라졌
을까. '여자가 너무 똑똑하면 인기가 없다' '너무 잘난 여자는 적
을 만들고 남자들도 피곤해한다' 같은 말이 아무렇지도 않게 통
용되는 걸 보면 딱히 그런 것 같지도 않다. 이러한 사회의 악평
과 불이익을 피하기 위해 여성들은 '쿠션어'를 사용한다. 쿠션어
란 틀린 내용 하나 없는 얘기를 하는데도 조심스러워하고, 자신
의 주장이 단정적으로 들릴까봐 애교와 이모티콘 같은 '쿠션'을
이어붙여 문장을 맺는 어법을 말한다. 쿠션어를 쓰면 적어도 '드
세 보인다' '싸가지 없다'는 비난은 받지 않는다. 문제는 이런 어
법이 오히려 말의 신뢰도를 떨어뜨리고 듣는 이에게 강렬한 인
상을 남기기 힘들어 결과적으로 발화자에게 피해를 준다는 점
이다. 여전히 도미에 그림 같은 한국 사회의 분위기가 또 한 명
의 테르부슈를 내쫓고 있는 건 아닌지 돌아봐야 하지 않을까.

딸의
독립을 위하여

　오늘 아침에도 큰아이와 다퉜다. 아홉 살이 된 후로 늘 이런 식이다. 먼저 후다닥 등교 준비를 마친 아이는 혼자 학교에 가겠다고 내게 통보했다. 어차피 초등학교 병설 유치원에 다니는 둘째 아이를 데려다줘야 하기에 잠시 기다렸다가 같이 집을 나서자고 얘기했지만, 이미 독립심이 스멀스멀 피어오르기 시작한 큰아이는 막무가내였다. 자기는 이제 학교에 데려다줘야 하는 아기가 아니라는 것이다.

　울컥, 서운한 마음이 솟구쳤지만 좋은 말로 구슬려 아이 둘의 손을 나란히 잡고 함께 집을 나서는 데엔 성공했다. 하지만 거기까지였다. 집 밖으로 나오자마자 큰아이는 내 손을 뿌리치고 앞으로 달려 나갔다. 뒤통수를 향해 애타게 이름을 부르

는 내 모습에 아이는 잠깐 뒤돌아섰지만 그뿐. 웃으며 "먼저 갈게!"라는 인사만 남긴 채 아이는 시야에서 총총 사라졌다.

'왜 굳이 저렇게까지⋯ 이제 간섭으로 느껴지는 건가. 내가 귀찮은 건가.' 서운했다. 그렇게 터덜터덜 집으로 돌아오는 길에 무심코 SNS에 접속했는데 마치 내 마음을 꿰뚫어본 듯한 글을 만났다. "우린 왼손 같은 엄마를 원한다." 만화 《슬램덩크》에 나오는 명대사 "왼손은 거들 뿐"에 빗댄 말이었다. 농구에서 최고의 슈터가 되려면 오른손의 스냅을 이용해야 하고 왼손은 중심을 잡아주는 지지대, 보조 역할만을 해야 한다는 맥락에서 나온 대사로 기억한다.

세상에, 왼손 같은 엄마라니. 그제야 내 모습을 돌아보게 되었다. 과연 나는 오른손이 최고의 역량을 발휘할 수 있게 옆에서 살짝 거들어주기만 하는, 듬직한 왼손 같은 엄마였는지.

쉬잔 발라동(Suzanne Valadon, 1867~1938)의 1921년 작 〈버려진 인형〉 속에 등장하는 엄마도 아마 그 글을 봤다면 나처럼 뜨끔했을지도 모르겠다. 엄마는 방금 목욕을 하고 나온 딸의 몸을 닦아주고 있다. 하지만 딸은 그런 엄마의 손길이 귀찮은가 보다. 한 손으로 슬쩍 엄마를 밀어내며 고개를 돌린 딸의 시선은 다른 쪽 손에 들고 있는 손거울에 머문다. '딸내미 행동이 정

말 무심하네'라는 생각이 들 때쯤 그림 속 딸의 성숙한 몸이 보인다. 딸은 목욕 후 남은 물기를 엄마에게 맡길 만큼 어린 나이가 아니다. 하지만 엄마는 딸의 머리에 나이에 걸맞지도 않은 커다란 리본을 달아주었고, 어린 아기들이 가지고 놀 만한 인형을 딸의 품에 안겼다. 딸이 인형을 바닥에 내팽개쳤을 때 엄마는 깨달았을지도 모른다. 딸은 엄마가 만들어주고 보호해주는 세계 속에서 얌전히 인형을 갖고 노는 시기가 지났다는 것을. 대신 거울을 보며 자신만의 세계를 만들어가는 시기로 접어들었다는 것을. 그녀는 이제 아이를 더 넓은 세상으로 보내줘야 하는 '왼손'이 되어야 하는 것이다.

하지만 '왼손 되기'가 말처럼 그리 쉬울 리가 없다. 사실 오랫동안 품어온 딸과의 관계에 선을 긋는 행위는 보통 정신력으로 해낼 수 있는 게 아니다. 그게 쉬웠다면 '애증의 모녀 관계'란 말 자체도 존재하지 않았을 것이다. 예술사에 큰 족적을 남긴 화가도 엄마 역할에는 서툴렀던 경우가 많다. 프랑스의 화가 엘리자베트 비제 르브룅도 그런 엄마였고, 종국엔 딸과의 관계를 돌이킬 수 없을 정도로 망가트리고 말았다. 과연 그들 사이엔 무슨 일이 있었던 것일까.

비제 르브룅이 1789년에 그린 〈딸과 함께 한 자화상〉에

<안티 인형>

쉬잔 발라동, 1921년, 캔버스에 유채,
미국 워싱턴 국립여성예술가미술관

서는 아직 불행의 기미가 전혀 보이지 않는다. 젊은 그녀는 아홉 살 난 외동딸 쥘리(Julie)를 부드럽게 품에 안고 있다. 쥘리는 엄마의 목을 그러안은 채, 엄마의 눈길이 향하는 곳을 바라본다. 마치 이들의 정서적 유대가 얼마나 견고한지 과시하는 듯하다. 강하게 얽혀 있는 이 모녀의 세계를 누가 감히 깨뜨릴 수 있을까 싶지만, 역설적이게도 그것을 파괴한 이는 그들 자신이었다.

열혈 왕당파였던 비제 르브룅은 〈딸과 함께 한 자화상〉을 그리자마자, 1789년 프랑스 대혁명을 피해 딸 쥘리만 데리고 해외 망명길에 올랐다. 그녀는 그 후 12년 동안 유럽 각국을 돌며 왕족, 귀족의 초상화를 그려 돈을 벌었고, 싱글맘 생활을 버텨냈다. 반면 고국에 남은 남편은 그녀의 재산을 자신의 소유로 등록해 술과 도박으로 탕진했다. 분통이 터지고 절망이 찾아올 때마다 딸 쥘리의 존재는 비제 르브룅의 힘이 되었을 것이다. 그래서였을까, 그녀는 딸을 수녀원으로 보내 교육하는 관행을 따르지 않았다. 대신 개인교사를 고용해 딸을 곁에 두고 최상의 교육을 시켰다. 덕분에 쥘리는 영어와 독일어를 자유롭게 구사하고, 피아노와 기타 반주에 맞춰 이탈리아 노래도 척척 부르는 교양 있는 여성으로 자라났다. 엄마의 피를 물려받아 그림 솜씨

〈딸과 함께 한 자화상〉

엘리자베트 비제 르브룅, 1789년, 캔버스에 유채,
프랑스 파리 루브르박물관

까지 뛰어났다. 엄마의 자랑이자 희망, 삶의 고단함을 거침없이 털어놓을 수 있는 친구. 그가 바로 쥘리였다. 안타깝게도, 친구라고 생각했던 건 비제 르브룅 혼자만의 착각이었지만.

당시 쥘리는 친구이기는커녕 엄마가 만든 세계에서 벗어나고 싶었던 것 같다. 엄마의 고생을 직접 보며 들었던 죄책감, 자라는 내내 아빠에 대한 험담을 들어야 했던 괴로움. 이 모든 감정이 쥘리를 짓눌렀다. 엄마의 헌신은 물론 감사했지만 무거운 부담이기도 했다. '사랑과 보호'를 명목으로 사사건건 자신의 행동을 통제하던 엄마가, 급기야 결혼 상대까지 일방적으로 정해놨다는 걸 알게 되자 마침내 쥘리는 해묵은 감정을 터뜨리고 만다. 1799년 쥘리는 엄마의 반대를 무릅쓰고 니그리라는 청년과 상트페테르부르크에서 결혼해버렸다. 이때 비제 르브룅은 딸을 잃었다고 생각할 정도로 큰 충격을 받았다. 오래지 않아 쥘리는 이혼했지만, 모녀 사이는 결코 예전 상태로 돌아가지 않았다. 심지어 1819년 쥘리가 병으로 일찍 사망할 때조차 비제 르브룅은 딸의 임종을 지키지 않았다. 더없이 다정해 보이는 〈딸과 함께 한 자화상〉 속 그들의 미래가 엉망이 된 원인은 무엇일까. 유독 쥘리가 이기적인 딸이라서였을까. 그보다는 비제 르브룅이 딸을 자신의 분신이나 소유물로, 더 나아가 '감정의 쓰

레기통'으로 삼지 않았더라면, 모녀 관계가 이토록 파국으로 치 닫진 않았을 것이다.

　　예전에는 딸이 내 친구였으면, 내가 딸에게 친구 같은 엄 마였으면 하고 바랐던 적도 있었다. 하지만 그 역시도 내 욕심 일 것이란 생각이 든다. 어쩌면 그런 엄마의 판타지를 내비치 는 게 아이에게 부담으로 다가올 수 있을 터. 친구보다는 멋지 고 믿음직한 어른으로 딸의 곁에 남는 것이 오히려 아이에게 더 든든함을 줄 것 같다. 아이를 위한다며 아이 동의 없이 아무렇 게나 풀어놓았던 여러 감정의 밸브를 조금씩 잠그고, 좀 더 튼 튼한 사랑을 위한 마음 근육을 키워나가기. 그렇게 '왼손 같은' 엄마가 되다 보면, 아이는 자신만의 길을 찾아 독립된 여성으로 자라 어느새 엄마 곁에 자리할 것이다. 여자에게 호의적이지 않 은 세상에서 그림 하나로 우뚝 섰던 쉬잔 발라동과 엘리자베트 비제 르브룅이 그랬던 것처럼 말이다.

설치고 말하고 생각하는,
난 그런 여자가 좋더라

2000년대 초반, 한 남성에게 이런 말을 들었다. "얘는 요즘 여자들 같지 않아. 남자를 돈으로 보는 그런 애가 아냐. 가방도 수수한 걸로 들고 다니고." 지금 같았으면 바로 정색했겠지만, 그 당시엔 어떤 표정을 지어야 할지 아리송했다. 나를 좋게 평가하는 것 같긴 한데 왠지 여자 전체를 욕하는 느낌이었기 때문이다. 하지만 그 생각을 입 밖에 내뱉지는 못했다. 당시는 '된장녀 씹기'가 국민 스포츠 같던 때였으니까. 대신 '혹시 나를 된장녀로 생각하면 어쩌나' 괜히 스스로 검열하며 다녔다. '주눅든 개념녀', 그게 바로 나였다.

이렇듯 알게 모르게 나를 옥죄었던 '개념녀'라는 존재는 21세기에 갑자기 툭 튀어나온 것인 줄 알았더니, 실은 현

대 개념녀의 대선배가 있었다. 바로 조선 시대 열녀다. 열녀에 대한 사회의 열망이 얼마나 강했는지, 아예 국가 차원에서 조선 땅 모든 여성들이 개념 차게 행동하게끔 책을 간행했다. 모범이 되는 열녀들의 행적을 소개한《삼강행실도》열녀 편이 그것. 글을 읽지 못하는 여성이 내용을 쉽게 이해할 수 있도록 목판화까지 만들어 붙인, 참으로 친절한 책이다. 중국 여인 '고행'(高行)은, 이《삼강행실도》가 본받으라고 권한 열녀 중 한 명으로 등장한다.

중국 양(梁)나라에 살던 고행은 외모가 출중한 여인이었다. 양나라 왕은 남편이 죽은 뒤에도 재혼하지 않고 살았던 고행을 첩으로 들이려 했다. 이 같은 자신의 뜻을 고행에게 전하라고 신하에게 분부하는 왕의 모습을 판화의 상단부에서 확인할 수 있다. 판화의 하단엔 그다음 장면이 펼쳐진다. 자신의 집에 찾아온 신하의 면전에서 고행이 느닷없이 자기 코를 잘라버린 것. 자신의 외모로 인해 죽은 남편에 대한 절개를 못 지키게 됐으니, 코를 베어 아름다움을 없애버리겠다는 의지를 보인 것이다. 읽는 사람을 당황하게 만드는 엽기적 내용이지만, 책이 편찬된 1432년 당시에는 괴이하다는 생각이 없었나 보다. 이 책은 무려 '교육서'였기 때문이다. 이런 의식화 교육은 성공했고,

고행할비(高行割鼻, 고행이 코를 베다), 《삼강행실도》(초간본) 열녀 편

대한민국 서울 국립중앙박물관 소장

17세기를 넘어서자 조선의 여성들은 이 논리를 체화시켜 따르게 된다. 재혼을 안 한 것은 물론이요, 남편을 따라 스스로 생을 마감하는 열녀가 전국에 잇따랐으니까.

예나 지금이나 열녀와 개념녀, 된장녀와 김치녀 칭호를 하사하는 주체는 남성 중심의 가부장 사회다. 그렇게 여성을 남성의 입맛대로 분류한 뒤 딱지를 붙여, 열녀(개념녀)로 살라고 '훈육'해왔다. 된장녀가 엄청난 비난과 조롱을 받았듯, 열녀 기준에 도달 못한 조선 여성들의 삶도 비슷하지 않았을까. 남편이 사망하면 아마 눈앞이 깜깜했을 것이다. 남편에 대한 절개를 지키는 것이 여자의 미덕이라고 가르쳐온 사회적 분위기, 정절을 널리 알리기를 원하는 가문의 암묵적 강요 속에서 여성이 고를 수 있는 선택지는 얼마 없었을 것이기 때문이다. 남편을 따라 자살한 열녀는 사실 사회에 의해 타살 당한 희생자였다. 남편이 죽었지만 여태껏 '죽지(亡) 못한(未) 사람(人)'이라는 뜻을 가진 '미망인'(未亡人)이라는 단어가 그냥 생겼겠는가. 열녀문의 홍살이 유독 핏빛으로 보였던 건, 기분 탓만은 아니었던 셈이다.

서양 사람들도 여성을 개념녀와 김치녀로 나누는 건 다름없다. 성모 마리아는 대표적인 개념녀라 할 수 있겠다. 김치

녀와 된장녀 같은 '여혐 캐릭터'도 넘쳐나, 영화나 드라마 속에도 그런 인물들이 꼭 등장한다. 초등학생 시절, 집에서 사촌들과 비디오테이프로 한 영화를 봤다. 내용은 머릿속에서 거의 휘발됐는데, 한 장면만 또렷하게 기억난다. 추락 위기의 엘리베이터에서 주인공이 사람들을 구하기 위해 손을 내밀었는데, 오직 한 여자만이 엘리베이터 구석에 서서 무섭다며 못 가겠다고 울며 뻗대었다. 이러다 주인공까지 추락할 상황. 이때 같이 보던 사촌 동생이 소리쳤다. "아, 나는 답답이가 제일 싫어! 꼭 답답이 캐릭터는 여자더라!"

그랬다. 그 시절 대중문화 속 여성의 이미지는 유약하고 수동적이며 남성인 주인공에게 민폐를 끼치는 것이었다. 그때는 왜 그랬을까? 어쩌면 그런 역할을 여성이 맡는 게 익숙해서일지 모른다. 오래전부터 대대손손 전해 내려온 이야기만 들여다봐도 여성은 늘 그런 식으로 등장해왔기 때문이다. 그리스 신화에서 인류에게 온갖 재앙을 불러오는 불행이 담긴 상자를 열었던 판도라는 여성이다. 성경에도 판도라와 쌍둥이 같은 여자가 있다. 뱀의 유혹에 넘어가 아담과 함께 선악과를 따먹어 인류에게 원죄의 굴레를 씌운 이브 말이다.

《창세기》에 따르면 아담과 이브는 최초의 남성과 여성

이다. 그들은 지상낙원 에덴동산에서 살았다. 창조신은 그들에게 모든 과일을 따먹을 수 있도록 허락했으나, 선악을 알게 해주는 나무의 과일 단 하나만은 '너희가 죽지 않으려거든 먹지도 만지지도 말라'며 금지했다. 하지만 이브는 '선악과를 먹으면 신처럼 될 것'이라는 뱀의 유혹에 넘어가 과일을 먹었고, 그것도 모자라 아담에게도 권했다. 이 사실을 알게 된 신은 그들을 가차 없이 에덴동산에서 쫓아냈다. 더 나아가 신은 이브에게 산통을 겪고 남편에게 순종해야 하는 저주를, 아담에겐 스스로 일해 먹고 살아야 하는 저주를 내렸다. 이쯤 되면 이브는 경박한 호기심과 허영심 때문에 남자의 신세까지 망친 팜파탈의 원조라 할 만하다.

독일의 화가 루카스 크라나흐(Lucas Cranach the Elder, 1472~1553)도 이 유명한 이야기를 그림에 담았다. 선악과 나무 아래 아담과 이브가 서 있다. 그림 속 이브는 손을 뒤로 한 채 몰래 뱀에게 선악과를 건네받고 있다. 이미 선악과 하나는 아담을 꼬여내 넘겨준 상태다. 반면 아담은 마치 순진해서 이브의 꼬드김에 넘어간 것 마냥 머리를 긁적인다. 이 같은 묘사는 남성을 여자의 유혹에 넘어간 피해자로 표현한다. 교회에 숱하게 걸렸던 이런 그림들로 인해 이브의 후예인 여성들은 가슴에 주홍글씨를

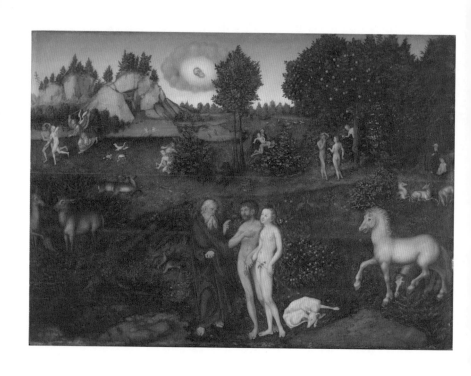

〈에덴동산〉

루카스 크라나흐, 1530년, 목판에 유채,
오스트리아 빈 미술사박물관

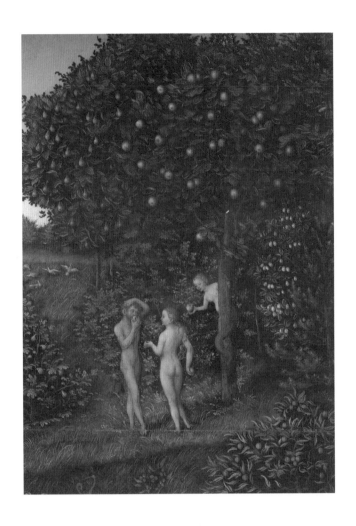

〈에덴동산〉 부분

새기지 않았을까. 실제로 사도 바울은 이브를 근거로 들며 여성에 대한 남성의 권위를 강조했고, 여성을 교육하는 것을 금지했으며, 여성들에게 침묵을 지킬 것을 명했다. 반면 아담의 후예인 남성에게는 '항상 여자의 유혹을 조심하라'는 과제가 떨어졌다. 크라나흐는 아예 이브에게 선악과를 건네는 뱀도 가슴 달린 여성으로 그렸다.

그러고 보니, 의도적으로 접근해 남성을 '유혹'하고 금품을 우려내는 여자를 '꽃뱀'이라 일컫는 것도 우연치고는 기막히다. 교활한 꽃뱀에게 당한 남성은 언제나 안타까운 희생자다. 그런데 꽃뱀 등장 이전, 우리 사회엔 여성을 등쳐먹는 남성인 '제비'가 있었다. 하지만 제비에게 당한 여성은 딱한 피해자가 아니라 '망신을 자초한 어리석은 여자'로 조롱당했을 뿐이었다. 심지어 피해를 입어도 비웃음거리가 되는 여성의 현실. 원죄를 짊어진 이브 이래, 누적된 세월만큼이나 강화된 여성 혐오의 그림자가 이렇게도 깊다. 그래서 한 남성 개그맨이 TV 예능 프로그램에서 이렇게도 당당하게 말했나 보다. "설치고 말하고 생각하는 여자가 싫다"라고.

비너스를 찾고 나온 여자들

역사에
여성은 늘 있었다

아이들이 어린이집 다니던 시절의 일이다. 어린이집에서 알림 문자가 와서 읽어보니, 요즘 아이들이 학예회 준비 때문에 바쁘며, 참고로 '7세 형님' 두 명이 학예회 사회를 본다고 적혀 있었다. 처음엔 내가 잘못 받은 게 아닌가 했다. 나는 딸 둘(당시 4세, 7세)의 엄마였기 때문이다. '네 살짜리 우리 애에겐 오빠일 텐데. 형님이 뭐야. 남아 부모에게만 보내는 공지가 아닐 텐데.' 투덜거림이 절로 나왔다. 그러다 정신없이 바쁜 보육교사들의 사정이 떠올랐다. '다 챙기긴 힘들었을 테지. 예민하게 굴지 말자.'

얼마 뒤 일곱 살 딸이 하원했을 때, 알림 문자가 생각나 지나가는 말로 물었다. "너희 반 남자애 두 명이 사회 본다며?"

그랬더니 아이의 대답이 반전이었다. "아니, 내가 사회자 맡았는데?" 알고 보니 성별 상관없이 상급반 아이는 무조건 '형님'이었던 것이다. 한국의 모든 어린이집과 유치원이 상급반을 일컬어 '형님반'이라고 한다는 것을, 이 단어를 보통명사처럼 쓰고 있다는 건 나중에 안 사실이다.

왜 항상 기본형, 디폴트는 남성일까. 이렇게 우리가 흔히 쓰는 말, 심지어 영유아가 쓰는 말에도 '남성 중심적'인 단어가 많다는 사실을 깨달을 때마다 아득해지곤 한다. 이성애자 남성이 지어낸 말이 확실한 '죽부인', 호칭하는 주체가 남성이라는 게 드러나는 '유관순 누나' 등 예를 들자면 많다. 특히 유관순 누나라는 호칭에서는 여성의 성취를 깎아내리는 듯한 정서도 감지된다. 왜 '열사'가 아니고 '누나'일까. 반대로 '안중근 형'이라는 말은 얼마나 어색한가. 물리와 화학, 서로 다른 분야에서 노벨상을 두 번이나 받은 마리 퀴리를 굳이 '퀴리 부인'이라고 칭하는 것도 마찬가지다.

이러니 오래전 재능이 넘치는 여자들이 구태여 '남자 행세'를 했다는 것도 이해 못할 바 아니다. 프랑스 작가 조르주 상드(George Sand, 1804~1876)만 해도 그렇다. 요제프 단하우저(Josef Danhauser, 1805~1845)의 〈피아노를 연주하는 리스트〉라는 작품

〈피아노를 연주하는 리스트〉

요제프 단하우저, 1840년, 캔버스에 유채,
독일 베를린 국립미술관

을 보면, 헝가리의 작곡가이자 피아니스트인 프란츠 리스트 (Franz Liszt, 1811~1886)의 연주를 경청하는 상드의 모습을 확인할 수 있다. 피아노에 비스듬히 머리를 기댄 채 앉은 드레스 입은 여자가 상드라고 생각했는가? 아니다. 빨간 천이 덮인 의자에 바지를 입고 앉은 '남자 같은 자'가 바로 상드이다. 그림 속 그녀는 알렉상드르 뒤마, 빅토르 위고, 파가니니, 로시니 등 기라성 같은 작가, 작곡가들과 함께 나란히 어울리는 모습이다. 상드의 사회적 성취만 보면 이런 장면이 별스러울 게 없다. 그녀는 평생 천여 편의 소설을 썼는데, 데뷔작 《앵디아나》부터 인기를 끌어서 다른 신인 작가보다 열 배의 고료를 받을 정도로 프랑스 문단의 최고 스타였기 때문이다. 그런데 상드가 처음부터 남성 필명 '조르주'가 아닌 '오로르 뒤팽'이라는 본명으로 데뷔했다면 어땠을까? 여성에 대한 편견이 공고한 문단에서 상드는 애초에 소설가로 성공하기 어려웠을 것이고, 성공했다고 해도 리스트의 음악에 귀를 기울이는 '지성'들의 모임에 자연스럽게 끼기 어려웠을 것이다.

　　얼마 전 미국 뉴욕주가 공문서에 쓰이는 단어를 대거 바꾼다는 뉴스를 보고 반가웠던 기억이 난다. 내용인즉슨 폴리스맨(policeman, 경찰)을 폴리스 오피서(police officer)로, 파이어맨

(fireman, 소방관)을 파이어 파이터(fire fighter)로 바꾼다는 것이었다. 영어권에서도 남성을 의미하는 맨(man)이 '사람'을 뜻하기도 한다는 것에 저항해 성중립적인 단어로 대체하고 있는 것이다. 이런 식으로 말과 글에 스며든 남성 중심 문화를 점차 뿌리 뽑다 보면, 우리 사회의 '조르주'들은 자신의 원래 이름을 되찾을 수 있을 것이다. 우리에겐 더 많은 '오로르 뒤팽' 경찰관과 '오로르 뒤팽' 소방관이 필요하니까.

남성 디폴트 사회는 우리가 쓰는 말과 글에 남성 중심적 단어만 새기는 것으로 끝나지 않았다. 심지어 엄연히 존재한 여성 영웅의 존재마저도 지웠다. 몇 해 전 '1919년으로 돌아간다면 나는 어떤 독립 운동가였을까'라는 콘텐츠가 인터넷에서 화제가 됐었다. 이용자가 몇 개의 질문에 답하면 그 선택과 가장 가까운 삶을 살았던 독립 운동가를 알려주는 내용이었는데, 재미 삼아 해본 나의 결과는 주세죽(1898~1953)이었다. 주세죽? 부끄럽지만 처음 들어보는 이름이었다. 기록을 찾아보니 일제는 주세죽을 가리켜 '여자 사회주의자 중 가장 맹렬한 자'로 평가했다는데, 나는 왜 이제껏 그녀의 이름을 접하지 못했던 걸까? 내친김에 유명한 독립 영웅들의 이름을 손꼽아봤다. 유관순을

빼고는 남성의 이름부터 줄줄이 떠올랐다. 남성들만 독립운동을 한 것도 아닐 텐데 말이다. 독립운동뿐만이 아니다. 1980년대 민주화운동 기록 속에서도 영웅은 대부분 남성이었다. 광장을 메우고 대오를 이끈 '80년대 주력'은 남성 대학생, 넥타이 부대, 남성 노동자였으니까.

그렇다면, 영웅 서사 속 여성의 자리는 보통 어디였을까. 역시 젠더 문제는 시공간을 초월하는 것인지, 이역만리의 옛이야기 '그리스 로마 신화'에서도 답을 찾을 수 있었다. 크레타 섬의 공주 아리아드네가 겪은 일을 따라가보자.

크레타 섬에는 사람 잡아먹는 괴물이 사는 미궁이 있었다. 어느 날 아테네에서 온 테세우스라는 남자가 미궁에 들어가 괴물을 잡겠다고 선언했다. 테세우스에게 한눈에 반한 아리아드네는 그가 영웅이 될 수 있도록 자신의 지혜를 빌려줄 테니, 대신 아테네로 돌아갈 때 자신을 아내로 맞아 데려가달라고 했다. 미궁은 너무 복잡해서 한번 들어가면 입구를 찾을 수 없었기 때문에, 괴물을 죽이더라도 테세우스가 돌아오지 못할 우려가 컸다. 아리아드네는 테세우스에게 실타래를 주었고, 그는 미궁의 입구에 실을 묶은 채 들어가 괴물을 죽인 뒤 풀었던 실타래를 다시 감으며 무사히 빠져나올 수 있었다.

〈테세우스에 의해 낙소스 섬에 버려진 아리아드네〉

앙겔리카 카우프만, 1782년께, 캔버스에 유채,
독일 드레스덴 알테마이스터회화관

드디어 아리아드네와 함께 금의환향하러 가는 길, 테세우스는 낙소스 섬에 잠깐 들르게 되는데 이때 아리아드네의 뒤통수를 친다. 아리아드네가 깜빡 잠이 든 사이, 테세우스는 기다렸다는 듯 그녀를 해안에 버리고 떠난 것이다. 앙겔리카 카우프만이 그린 〈테세우스에 의해 낙소스 섬에 버려진 아리아드네〉는 이 사실을 알아차린 아리아드네의 모습을 담고 있다. 잠에서 깨어난 그녀의 눈에 섬에서 점점 멀어지는 테세우스의 배가 들어온 순간, 얼마나 황당했을까. 아리아드네의 심정은 그녀의 발밑에서 울고 있는 사랑의 신 큐피드의 모습에서 짐작할 수 있다. 그렇다면 테세우스의 마음은 어땠을까. 양심의 가책이 몰려오는 순간 자신의 마음을 채찍질하며 다잡았을 것이다. '영웅'의 시선은 미래를 향해야 하니까. 그녀는 테세우스가 영웅으로 가는 길을 잘 뒷받침해준 것 자체로 자신의 소임을 다한 것뿐, 그까짓 마음의 빚 때문에 머뭇거려서는 안 되는 것이다.

이처럼 내가 보고 읽은 영웅 서사 속 여성들은 대체로 아리아드네의 운명과 크게 다르지 않았다. 남자의 힘을 북돋아주고 뒤에서 그림자처럼 도와주는 연인이거나, 대의를 위해 어쩔 수 없이 숭고하게 희생되는 존재이거나. 반면 남자들은 그녀들을 희생시켰다는 자책과 후회마저도 더 큰 성장의 거름으로 삼

으며 성공적으로 영웅이 된다.

　　남편에게 넌지시 '주세죽'이라는 이름을 들어봤냐고 물어보았다. 돌아온 대답은 "어, 그 사람 박헌영 아내잖아?"였다. '차가운 시베리아에서 뜨거운 심장으로 살아낸 사회주의자'도 이렇듯 누군가의 아내로 기억될 뿐이다. 역사에 여자가 없었던 적은 없다. 그저 남성 중심 기록물 속에서 여성은 의미를 제대로 부여받지 못한 채 박제되었을 뿐이다. 남성의 언어로 이루어진 단어가 성중립적인 단어로 바뀌고 있듯이, 이제 그녀들의 본래 얼굴도 되찾아줘야 하지 않을까.

여성들이 남성의 이름을
빌릴 수밖에 없던 이유

일 잘하는 여성이라면 한 번쯤 들어본 말들이 있다. "웬만한 남자보다 낫다" "남자 못지않다" "내가 본 여자 중 네가 가장" "여자애치고" "여자애가 대단하다" "여자 아닌 것 같네" 등등. 이게 과연 칭찬일까? '여자다운' 것이란 도대체 뭔지 궁금해질 따름이다. 하긴 여자답지 못해서 무덤까지 파헤쳐진 사람도 있다. 스웨덴의 여왕 크리스티나(Drottning Kristina, 1626~1689)가 그 주인공이다.

프랑스의 화가 세바스티앵 부르동(Sébastien Bourdon, 1616~1671)의 그림을 보자. 사냥개와 매사냥꾼을 대동한 채 사냥터로 나서는 그녀는 얼핏 보면 여왕이 맞나 싶다. 매사냥꾼을 대동하고 사냥을 나설 정도면 지체 높은 사람일 텐데, 장식 하나 없이

〈말을 타고 있는 스웨덴의 크리스티나 여왕〉
세바스티앵 부르동, 1653년, 캔버스에 유채,
에스파냐 마드리드 프라도미술관

머리를 아무렇게나 풀어헤쳤으니 말이다. 치마를 입은 것을 확인한 후에야, 채찍을 든 채 말을 탄 이 인물이 여성이라는 것을 겨우 짐작할 수 있다. 크리스티나는 옷이나 수공예품에는 거의 관심을 보이지 않았고, 운동과 승마, 곰 사냥이 취미였다고 한다. 부르동이 기록한 그림에도 그녀의 이러한 취향이 드러난다.

크리스티나는 구스타프 2세의 딸로 태어났다. 유산과 유아 사망의 마수에서 유일하게 살아남은 아이였기에 그녀는 '왕자'처럼 키워졌고 혹독한 훈련을 받았다. '열등한' 여자가 나라의 통치자가 되려면 모든 방법을 동원해 남자의 기술과 능력을 전수받아야 한다고 여겨졌기 때문이다. 다행히 그녀는 초특급 우등생이었다. 새벽 4시에 일어나 일과를 시작했고 네 시간 이상 자는 법이 없었다. 일주일에 6일, 하루에 열두 시간씩 공부하며 크리스티나는 군사학·행정학·철학 등을 깨쳤고 프랑스어·독일어·라틴어 등 10개 언어에 통달했다. 공부 이외의 시간엔 검술·궁술 등 박력 넘치는 운동을 즐겼다. 그녀의 '넘사벽' 재능은 아마 주변국 왕자들의 기를 단단히 죽이고도 남았을 것이다.

1644년 18세 되던 해 드디어 왕위에 오른 크리스티나의 능력치는 극에 달했다. 공익 기관을 설립해 문화예술과 과학 기술을 보급했고 이탈리아 등지에서 600점이 넘는 미술품을 구

매했다. 여러 대학을 설립했으며, 스웨덴 최초의 신문도 발간했다. 그녀는 진정한 '계몽 군주'였다. 그러나 주변을 놀라게 한 크리스티나의 행보는 이게 끝이 아니었으니, 왕위에 오른 지 10년이 되던 1654년 웁살라 성에서 열린 의정 회의에서 크리스티나는 자유로운 삶을 위해 급기야 퇴위를 선언했다. 사촌인 칼 구스타프에게 왕관을 넘긴 뒤 그녀는 머리를 짧게 자르고 남자 옷을 입었다. 그리고 검을 옆구리에 찬 채 백마를 타고 스웨덴을 홀연히 떠났다. 평생 결혼도 하지 않았다.

이것이 바로 그녀의 관뚜껑이 열리게 된 이유다. 스웨덴 생리학자 구스타프 엘리스 에센 묄레르(Gustaf Elis Essen-Möller, 1870~1956)는 1937년 《의학적 관점에서 본 인류학 연구》에서 "크리스티나 여왕은 완전한 여성은 아니었다"고 주장했다. 크리스티나가 수학·천문학·고전문학·철학 등 '남성적' 학문에 뛰어났으며, 국가를 다스리는 능력과 목표를 집요하게 좇는 능력이 탁월했고, 외모 꾸밈에 관심이 없으며 결혼을 거부했다는 것이 그 이유였다. 에센 묄레르만 그런 생각을 한 것이 아니었다. 이후에도 작가 스벤 스톨페(Sven Stolpe, 1905~1996) 등 많은 이들이 지적이고 독립적이며 강력한 통치자의 특성과 '여성성'은 양립할 수 없다고 생각했다. 이처럼 끊임없이 제기된 의혹 때문에

크리스티나는 죽은 지 약 300년 뒤인 1965년 결국 무덤 밖으로 강제로 끌려 나왔다. 그녀는 DNA 정밀 조사를 받고서야 비로소 여성임을 공식적으로 '인정받았다'.

여왕마저 일을 너무 잘해서 여자라는 사실을 의심받을 판이니, 다른 여성들의 상황은 어땠을지 쉽게 짐작할 만하다. 문학계에서도 여성 작가는 '여성 창작물'이라는 선입견을 주지 않으려는 고육책으로 남성적인 필명으로 활동하곤 했다. 《제인 에어》가 원래 샬럿 브론테가 아닌 남성의 이름으로 출판됐었다는 사실을 아는지. 여성 작가들에 대한 편견을 알고 있었던 브론테는 커러 벨(Curer Bell)이라는 남성 필명으로 원고를 냈는데, 1847년 출간되자마자 빅토리아 여왕까지 《제인 에어》의 애독자가 될 정도로 선풍적인 인기를 끌었다. 평단의 찬사도 한 몸에 받았다. 그런데 이게 웬걸, 커러 벨이 사실은 31세의 여성이라는 게 밝혀지자 분위기는 180도로 바뀌었다. 갑자기 "작품에서 구사하는 언어가 놀랄 정도로 거칠고 공격적이며 선정적이다"라는 혹평이 나왔다. 문예지들도 여성 독자들에게 이 책을 읽지 말라고 경고하고 나섰다. 소설은 그대로인 채 작가의 성별만 바뀌었을 뿐이었다.

〈샤를로트 뒤발 도녜의 초상〉

마리 드니즈 빌레르, 1801년, 캔버스에 유채,
미국 뉴욕 메트로폴리탄미술관

문학계뿐이랴. 100년 뒤 미술계에도 한 그림을 둘러싸고 비슷한 상황이 벌어졌다. 1917년 뉴욕 메트로폴리탄미술관은 한 사업가가 사망하며 남긴 그림을 기증받았다. 이 그림은 한 여성 예술가의 모습을 묘사하고 있다. 흰색 드레스를 입은 여성이 살짝 몸을 구부린 채 앉아 있다. 오른손에는 펜을 들고, 왼손은 무릎 위에 올려놓은 화판을 잡고 있는 그녀는 드로잉을 하기 위해 화판에 시선을 고정하다 잠깐 고개를 든 것 같다. 마침 뒤에 있는 창문을 통해 들어온 햇빛 때문에 그녀의 금발 머리는 눈부시게 빛나고 있다. 흔들림 없는 눈빛으로 우리를 응시하는 이 여성의 이름은 샤를로트 뒤발 도녜(Charlotte du Val d'Ognes, 1786~1868). 결혼 후 그만두긴 했지만, 실제로 이 그림이 그려진 1801년에 그녀는 화가로 활동하고 있었다. 메트로폴리탄미술관 측은 이 그림을 18세기 프랑스 신고전주의 거장 자크 루이 다비드(Jacques Louis David, 1748~1825)가 그린 작품이라고 대대적으로 홍보했다. 즉각 고전적인 우아함과 훌륭한 공간 감각이 돋보이며 역광 처리가 우수하다는 찬사가 쏟아졌다. 프랑스의 대문호 앙드레 말로(Andre Malraux)는 다음과 같이 극찬했다. "금이 간 창문을 통해 빛이 들어온다. 그림의 색상은 페르메이르(베르메르)의 그림처럼 정교하고 진귀하다. 완벽한 그림이고,

잊을 수 없는 그림이다."

그런데 1951년에 놀라운 일이 벌어졌다. 찰스 스털링 (Charles Sterling)이라는 미술사학자가 이 그림은 다비드의 작품이 아니라 여성 화가 콩스탕스 샤르팡티에(Constance Charpentier, 1767~1849)의 것일지도 모른다는 의견을 내놓은 것이다. 스털링은 "영리하게 감춰진 약점, 섬세한 장치들 모두가 여성적인 기운을 드러내고 있는 듯하다"고 주장했다. '완벽한 작품'이라고 칭송되던 그림은 곧바로 '허리부터 무릎까지 인체 비율이 맞지 않는다'는둥 '여성 화가가 손을 그리기가 어려워서 몸 뒤로 감췄다'는둥 하는 평을 듣는 허점투성이 그림으로 추락했다. 그림은 그대로인 채 화가의 성별만 바뀌었을 뿐이었다. 이 그림은 1996년이 되어서야 샤르팡티에가 아니라 또 다른 프랑스 여성 화가 마리 드니즈 빌레르(Marie-Denise Villers, 1774~1821)의 작품이라는 사실이 밝혀졌다.

어릴 적부터 왜 역사책엔 여자가 거의 등장하지 않는지 의아했다. 그 이유를 이제야 알 것 같다. 여성의 작품은 남성의 것으로 오인됐고, 여성의 성취는 의도적으로 폄훼돼 역사의 뒤안길로 사라졌기 때문이다. 굵직한 업적을 남겼지만 '예외적이고 기이한 인물'이란 평가 속에 제대로 인정받지 못했던 크리스

티나 여왕이 그랬던 것처럼 말이다. 이런 상황에서 선사시대 동굴 벽화를 남성만 그린 게 아니었음을, 이집트의 피라미드를 여성이 설계하지 않았음을 누가 자신 있게 말할 수 있겠는가. 영국의 여성학자 로절린드 마일스(Rosalind Miles)는 이런 질문을 했다. "최후의 만찬은 누가 차렸을까?" 나는 자신 있게 답할 수 있다. 여자가 차렸다! 만일 남자 요리사가 차렸다면 즉각 이름이 성경에 남았을 테고, 그는 그리스도교 성인이 되어 길이길이 존경받았을 테니 말이다.

그(녀)들의 이름과
목소리를 돌려줘야 할 때

얼마 전 영화 〈타오르는 여인의 초상〉을 보았다. 이 영화
는 1770년 프랑스를 배경으로 원치 않는 결혼을 앞두고 있는 귀
족 아가씨 엘로이즈와 그의 결혼식 초상화 의뢰를 받은 여성 화
가 마리안느의 사랑 이야기를 담았다. 물론 영화의 내용은 픽션
이다. 그래서인지 영화 속에서 그들은 작정한 듯 창작자와 모델
의 전통적인 관계를 전복한다. 미술사를 살펴보면 일반적으로
화가는 남성의 시선으로 여성 모델을 통제했으며, 모델은 주체
가 아닌 객체, 즉 꽃이자 대상물로서만 자리해왔다. 세상 어떤
꽃이 자신의 생각을 말로 표현하는가. 입을 꾹 다물고 있어야
비로소 화가에게 영감을 주는 '뮤즈' 대접을 받을 수 있었다. 하
지만 영화 〈타오르는 여인의 초상〉에서 모델 엘로이즈는 말 없

는 존재가 아니며, 단순히 형상만을 빌려주는 오브제도 아니다. 알다시피 하나의 작품이 완성될 때까지 화가는 수차례 모델을 응시하고 관찰한다. 하지만 모델 엘로이즈는 화가인 마리안느에게 "당신이 날 볼 때, 난 누구를 보겠어요?"라고 말한다. 모델역시 그만큼의 시간 동안 화가를 보며 창작 과정에 참여한다는뜻이다. 이렇듯 영화는 상영 내내 고정관념을 뒤집는다. 누군가는 이런 전복을 보며 영화는 영화일 뿐이라고 냉소할지도 모른다. 그러나 그런 비웃음은 틀렸다. 실제 사례가 있기 때문이다.

로테 라저슈타인(Lotte Laserstein, 1898~1993)은 독일의 잘나가는 화가였다. 베를린미술아카데미 입학을 허락받은 최초의여성 중 한 명이며, 1925년에는 예술 업적을 인정받아 정부에서수여하는 장관 메달을 받았다. 아카데미를 졸업한 뒤에는 자신만의 작업실도 얻었고 회화학교도 운영했다. 전대의 여성 화가들은 엄두도 못 냈던 일이었다. 이처럼 라저슈타인의 삶은 '개척자' 그 자체였다. 그래서였는지, 그녀는 모델에 대해서도 남다른 태도를 갖고 있었다.

1925년 라저슈타인은 '트라우테'(Traute, 본명 게르트루트로즈Gertrud Rose)라는 애칭의 여성을 만난다. 전문 모델이 아닌테니스 코치였는데, 라저슈타인과 만나면서부터 그녀는 라저

〈나와 모델〉

로테 라저슈타인, 1929∼1930년, 캔버스에 유채,

개인 소장

슈타인의 전속 모델이자 평생 친구가 되었다. 라저슈타인이 그린 누드 작품 중 90퍼센트가 트라우테를 모델로 했으니 그녀는 누가 봐도 라저슈타인의 완벽한 뮤즈였다. 하지만 둘은 전통적인 화가-뮤즈 관계와 달랐다. 트라우테는 라저슈타인에게 그저 피사체로 존재하지 않았다. 예컨대 작품〈나와 모델〉을 보자. 라저슈타인은 손에 붓을 든 채 이젤 앞에 서 있다. 그 뒤에 선 트라우테는 라저슈타인의 어깨에 손을 얹은 채 캔버스를 주시하고 있다. 속옷 차림으로 보아 트라우테는 조금 전까지 누드 상태로 포즈를 취했을 것이다. 라저슈타인의 시선은 바깥쪽 관람객을 향하고 있는데, 거울에 비친 자신들의 모습을 응시하는 듯하다. 그림이 완성되는 과정을 함께 지켜보고 있는 화가와 누드모델. 이처럼 둘이 동등한 비중으로 등장한 그림은 전례가 없다. 라저슈타인에게 트라우테는 단순히 꽃으로만 정의되는 사람이 아니었던 것이다. 그러나 1937년부터 그들의 협력관계는 더 이상 이어지지 못했다. 나치 정권에 의해 '4분의 3 유대인'으로 분류된 라저슈타인은 스웨덴으로 망명해야 했고 이후 트라우테를 그릴 수 없었다. 1956년 라저슈타인은 아쉬움을 담아 트라우테에게 근황을 전하는 편지를 보낸다. 그녀는 편지에서 최근의 누드 작업을 언급하며 다음과 같이 덧붙였다. "우리가 함께했던

좋은 작품과는 한참 거리가 있는 작업들이지." 라저슈타인에게 트라우테는 그림의 공동 제작자이자 믿음직한 작업 동료였던 것이다.

혹여나 라저슈타인과 트라우테가 '각별한' 관계여서 남다른 화가-모델 관계를 유지한 것 아니냐는 의견도 있을 수 있겠다. 하지만 고정관념을 깬 화가-모델 커플은 그들만이 아니다. 미국의 여성 화가 실비아 슬레이(Sylvia Sleigh, 1916~2010)의 누드화를 보자.

줄무늬 소파 위에 기대앉은 벌거벗은 모델. 그의 포즈는 별다를 게 없다. 서양미술사를 통틀어 숱하게 쏟아져 나온 요염한 자세의 누드화이기 때문이다. 모델의 시선 역시 여느 누드화처럼 관객의 눈 밖으로 비껴나 있다. 그는 자신의 알몸을 무방비 상태로 전시한 채, 우리가 감상하게끔 '허락'하고 있다. 그런데 모델의 몸이 이제까지 익숙하게 봐왔던 그림 속 누드와 많이 다르다. 몸을 뒤덮고 있는 새카만 털! 그렇다. 그는 남성 모델이다. 고전적인 여성 누드의 포즈와 시선 처리를 그대로 남성에게 적용시켰을 뿐인데, 이렇게 낯설고도 당황스런 결과라니. 슬레이는 이 그림을 통해 우리가 무비판적으로 감상했던 여성 누드

의 포즈와 시선이 사실은 남성의 욕망이 투사된 환상일 뿐이라는 점을 폭로한다.

이 그림의 비범한 점은 이에 국한되지 않는다. 슬레이는 작품명에 모델의 이름인 '폴 로사노'(Paul Rosano)를 명기했다. 보통 누드화 모델의 이름을 작품명에 넣는 경우는 그가 유명인이거나 화가의 가족처럼 친밀한 사이일 때다. 그렇다면 과연 폴 로사노는 누구였을까? 그는 그냥 무명 모델이었다! 부업으로 모델 일을 하다가 우연히 슬레이를 만났을 뿐인, 평범하고 가난한 음악가였다. 하지만 슬레이는 자신의 작품에서 차지하는 모델 로사노의 기여를 알았다. 로사노의 형상이 없었다면 '이성애자 남성 입맛에 길들여진 여성 누드화 실체 폭로'라는 그녀의 작품 제작 의도가 제대로 빛을 발할 수 있었을까? 그런 이유로 그녀는 작품명에 로사노의 이름을 일부러 박아 넣었다. "슬레이는 모델들을 지적인 개인으로 표현하고 이름으로 구별했으며, 또 존엄과 존경, 존중을 담아 그렸다"라는 앤드류 호틀 미국 로언대 교수의 평가 그대로였다. 그럼으로써 슬레이는 모델을 소모품이 아닌 한 명의 개인, 자연인, 하나의 우주로 존중한 것이다.

솔직히 말하겠다. 그림 작업에서 화가와 모델 간의 권

〈줄무늬 소파 위의 폴 로사노〉

실비아 슬레이, 1975년, 캔버스에 유채,
개인 소장

력관계는 분명히 존재한다. 그림을 창조하는 주인공은 화가라는 점을 그 누구도 부인하지 못한다. 하지만 그 사실이 작품 창작에 있어서 모델의 기여도를 부당하게 지워온 역사를 정당화하지는 못하리라. 인상주의 회화의 대가인 오귀스트 르누아르(Auguste Renoir, 1841~1919)는 생전에 남긴 5천여 점의 그림 중 2천여 점이 여성 인물화였을 정도로 그림 인생 대부분을 모델에게 빚진 화가였다. 하지만 그는 여성 모델을 노골적으로 멸시했다. 르누아르의 아들이 기록한 바에 의하면 르누아르는 "내 모델들은 아예 생각이 없어"라고 대놓고 말했으며, "바보, 멍청이, 얼간이"라고 욕하면서 지팡이로 때리는 시늉을 했다고 한다. 그런데 과연 르누아르의 얘기대로 모델들은 생각이 없었을까? 르누아르가 굳이 모델들의 생각을 궁금해하지 않았다는 게 보다 정확할 것이다. 이제껏 미술계는 여성 뮤즈를 보는 남성 작가가 무엇을 생각했는지, 그것만 중요시했기 때문이다. 르누아르의 모델들 역시 트라우테이고 폴 로사노일 수 있었다. 하지만 서양미술사 속 모델들은 언제나 이름 없는 자였고 목소리를 뺏긴 자로 남아야 했다. 화가와 작품 사이 어드메에 어정쩡하게 있었던 그들에게 이제는 제 몫을 돌려줘야 하지 않을까?

캔버스를 찢고 나온 여자들

그저 '자기다운'
그림을 그렸을 뿐

예술계에서 여성 화가의 성취가 섹슈얼리티에 갇히는 사례가 종종 있다. 예를 들어 여성 미술가는 '내향적이며 표현 매체를 다루는 방식이 좀 더 섬세하고 미묘하다' '가정 내의 삶이나 어린이 같은 소재에 매혹된다'는 등의 평가를 듣곤 한다. 하지만 섬세하고 미묘하게 안료를 다룬 18세기 로코코 작가 장 오노레 프라고나르는 남성 아닌가. '상남자' 르누아르와 모네가 어린이와 가정 내의 삶을 그린 것은 어떻게 설명할 수 있을까? 남성이 그린 그림은 그의 기질이나 체격과 연결하지 않으면서 여성들에겐 흔히 그런 잣대가 적용된다. 대표적인 것이 바로 여성의 '꽃 그림'이다.

프랑스의 미술평론가 레옹 라그랑주(Léon Lagrange)는

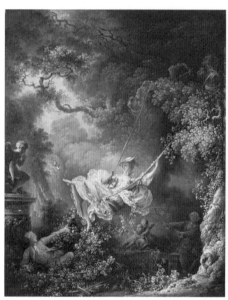 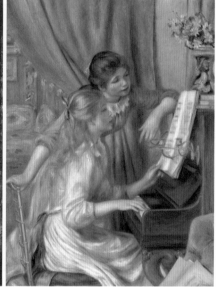

좌)〈그네〉

장 오노레 프라고나르, 1767년, 캔버스에 유채,
영국 런던 월리스컬렉션

우)〈피아노 치는 소녀들〉

피에르 오귀스트 르누아르, 1892년, 캔버스에 유채,
프랑스 파리 오르세미술관

1860년에 이런 글을 남겼다. "여성들은 그들이 늘 선호해왔던 그런 종류의 미술, 즉 꽃 그림을 그리도록 내버려두자. 불가사의하게 우아하고 신선한 꽃 그림의 경쟁 상대가 될 만한 대상은 우아하고 신선한 여성들 자신뿐이다." 라그랑주의 말에 따르면 꽃 그림과 그것을 그린 여성은 서로 닮은꼴이며, 꽃 그림을 그린 여성 미술가는 그저 자신의 본성을 완수한 것일 뿐이다. 20세기의 대표적인 '꽃 그림 화가' 조지아 오키프(Georgia O'Keeffe, 1887~1986)가 그런 평을 받았다. 라그랑주의 말을 뒤집으면 꽃 그림을 벗어난 여성 화가는 자신의 본성을 벗어나는 일을 하는 사람이라는 의미인데, 영국의 화가 메리 모저(Mary Moser, 1744~1819)가 바로 그런 비판의 당사자였다. 두 '꽃 그림 화가'가 겪은 일을 따라가보자.

메리 모저는 1744년에 태어났다. 모저가 태어난 시대에는 여성이 위대한 화가의 반열에 오르기 어려웠다. 당시 위대한 화가가 되기 위해서는 역사상 기념할 만한 사건, 즉 그리스 로마 시대의 역사·기독교사·신화 등에서 가져온 이야기를 담은 그림인 '역사화'를 그려야 했다. 16세기 르네상스 시대부터 19세기까지 서양의 아카데미에서는 역사화를 미술 장르 중 가장 우월한 '그랜드 장르'로 쳤기 때문이다. 그런데 역사화는 인체를 정

확히 묘사하는 것이 필수적이었다. 인체를 잘 그리기 위해서는 인체의 세세한 움직임도 잘 알아야 하고 해부학적 지식도 필요했다. 그러기 위해서는 누드 소묘를 배워야 했지만 여자는 수업을 받을 수가 없었다. 여자가 남자의 벗은 신체를 보면 그릇된 욕망이 자극되어 교양을 해치기 때문이라는 게 이유였다. 이런 상황에서 여성은 상대적으로 가치가 낮다고 평가됐던 정물화나 풍경화, 자수 같은 공예 예술에만 전념할 수밖에 없었다.

메리 모저에게는 그나마 행운이 따랐다. 모저의 아버지는 화가이자 칠보 세공사였는데, 어릴 때부터 재능이 출중한 딸을 손수 '개인 교습' 해줄 수 있었기 때문이다. 아버지 밑에서 누드 소묘 실력을 착실히 쌓았건만 모저는 인체를 그릴 기회를 좀처럼 잡지 못했다. 모저에게 장려된 것은 여전히 '여성적인 꽃 그림'이었기 때문이다. 하지만 꽃도 잘 그렸던 그녀는 유감없이 실력을 발휘했다. 1758년 14세의 나이에 18세 미만 소녀들을 위한 예술장려협회로부터 꽃 그림으로 상을 받았고 이듬해에도 은메달과 함께 상금(5기니)을 받았다. 모저의 꽃 그림은 1760년 예술장려협회가 주최한 런던 최초의 공공미술 전시회에서 전시되기도 했다. 1768년에 창립된 영국 왕립미술원 설립 단원 중 여성은 두 명이었는데, 모저가 그중 한 명이었다. 승승장구였다.

이쯤 되면 다른 분야 도전도 해보고 싶을 터. 모저는 정해진 수순처럼 꽃 그림 밖의 장르를 넘보기 시작했다. 1769년 왕립미술원 첫 전시회부터 1802년까지 모저는 총 36편의 작품을 출품했는데 그중 열다섯 작품이 역사화였고 초상화도 세 점을 선보였다. 그중 모저의 친구이자 조각가인 조지프 놀리킨스(Joseph Nollekens)를 그린 초상화는 의미심장하다.

모저는 남성 누드 조각을 만들고 있는 놀리킨스를 그렸다. 즉 그녀는 놀리킨스가 만드는 조각 작품까지 그림으로 생생히 표현한 것이다. 이를 통해 모저는 자신에게도 인체를 정확히 묘사할 해부학적 지식이 있으며, 꽃 그림뿐 아니라 고전적인 주제도 잘 그릴 수 있다는 사실을 드러냈다. 그러나 '남성 누드를 그리는 여성'에게 향하는 미심쩍은 눈길은 여전했고 진지한 비평 역시 받지 못했다. 1789년 신문 〈더 월드〉(The World)에 실린 비평은 쐐기와 같았다. "모저는 꽃은 탁월하게 그린다. 다른 그림은 그리지 않아야 한다."

한편 20세기의 꽃 그림 화가 조지아 오키프는 원치 않는 관점의 비평에 시달려야 했다. 오키프는 1918년부터 1932년까지 200여 점 이상의 꽃 그림을 그렸는데, 대체로 꽃 한 송이를

클로즈업해서 이파리나 배경이 들어갈 여유가 없을 정도로 캔버스 네 모서리를 꽉 채워 그렸다. 1924년 작 〈아이리스의 빛〉이 대표적이다. 오키프는 확대한 꽃을 그린 이유를 다음과 같이 설명했다. "꽃은 비교적 자그마하다. 너무 작아서 우리는 꽃을 볼 시간이 없다. 그래서 나는 다짐했다. 내가 보는 것, 꽃이 내게 의미하는 것을 그리겠다고. 하지만 나는 크게 그릴 것이다. 그러면 사람들은 놀라서 그것을 바라보기 위해 시간을 낼 것이다. 바쁜 뉴요커조차도 시간을 내어 내가 꽃에서 본 것을 볼 수 있도록 하겠다."

그러나 곧 오키프의 의도와는 다른 비평이 나오기 시작했다. 당시 미국에 처음 소개된 프로이트의 정신분석학에 심취한 뉴욕 대중에게 오키프의 꽃 그림은 주로 성적으로 에로틱하게 해석된 것이다. 주름진 꽃잎과 부드러운 색조로 물든 아이리스의 꽃잎은 여성의 성기로 해석됐고, 자신의 안을 거침없이 드러내는 꽃의 모습은 오키프의 억압된 성적 욕망을 해소하는 표현으로 간주됐다. 그러나 오키프 자신은 이러한 해석을 단호히 거부했다. "당신은 나의 꽃을 보면서 꽃과 관련된 당신 자신의 연상을 마치 나의 생각인 것처럼 글을 썼다. 하지만 나는 그렇지 않다."

〈조지프 놀리킨스의 초상〉

메리 모저, 1770~1771년, 캔버스에 유채,
예일대학교 영국미술센터

〈아이리스의 빛〉
조지아 오키프, 1924년, 캔버스에 유채,
미국 리치먼드 버지니아미술관

오키프는 관능성, 여성성 또는 프로이트적인 해석을 되풀이하지 않는 비평가를 찾으려고 무척 노력했지만 성공하지 못했다. 한 비평가는 아예 "정신분석학자들은 우리에게 여자들이 그린 과일과 꽃은 아이를 원하는 여자들의 무의식적 욕망을 표현한 것이라고 일러주었다. 아무래도 정신분석학자들이 옳은 것 같다"라고 말하기도 했다. 오키프의 꽃 그림은 여성성 재현이라는 기존 해석의 덫에서 벗어나지 못한 것이다.

얼마 전 코로나19 퇴치에 '여성적 리더십'이 빛을 발하고 있다는 기사를 보았다. 뉴질랜드, 대만, 독일 등 여성 지도자가 이끄는 나라가 상대적으로 성공적인 코로나 퇴치 정책을 펼치고 있다는 분석이었다. 도대체 '여성적 리더십'이 무엇인지 궁금해 인터넷에 검색해보았다가 '부드러운 카리스마' '엄마 같은 리더'라는 말을 보고 헛웃음이 나왔다. 그냥 일을 잘하면 잘한다고 평가할 일이지 굳이 '여성적으로 다르게'라고 판단해야 할까? 버락 오바마 전 미국 대통령에게 '흑인적 리더십'이라는 말을 쓴 적이 있었던가?

마찬가지로 메리 모저와 조지아 오키프의 작품도 그렇게 보아야 하지 않을까. 그들은 '여성적인' 그림을 그리지 않았다. 그저, '자기다운' 그림을 그렸을 뿐이다.

참고문헌

- 《100가지 물건으로 다시 쓰는 여성 세계사》, 매기 앤드루스, 재니스 로마스 지음, 홍승원 옮김, 웅진지식하우스, 2020.
- 《19세기 프랑스 회화에 나타난 오리엔탈리즘에 관한 연구》, 임보람, 석사학위논문, 이화여자대학교, 2007.
- 《19세기 프랑스 회화에 나타난 하렘 모티프》, 김향숙, 미술사학 16, 한국미술사교육학회, 2002.
- 《Imagining a self》, Patricia Meyer Spacks, Harvard university press, 2014.
- 《Mary Moser : Portraitist》, Paris A. Spies-Gans, 《Journal 18》#8, Fall 2019.
- 《The Journals of Sylvia plath》, Plath, Sylvia/ Hughes, Ted(FRW), Anchor Books/ Doubleday, 1998.
- 《WHY : 세 편의 에세이와 일곱 편의 단편소설》, 버지니아 울프 지음, 정미현 옮김, 이소노미아, 2018년.
- 《Women impressionists》, Ingrid Pfeiffer, Max Hollein 지음, Bronwen Saunders, John Tittensor 영어로 옮김, Hatje Cantz, 2008.
- 《고갱, 타히티의 관능》, 데이비드 스위트먼 지음, 한기찬 옮김, 한길아트, 2003.
- 《김원일의 피카소》, 김원일 지음, 이룸, 2004.
- 《김지은입니다》, 김지은 지음, 봄알람, 2020.
- 《나체화의 역사》, 살레안 마이발트 지음, 이수영 옮김, 다른우리, 2002.

- 《남자들은 자꾸 나를 가르치려 든다》, 리베카 솔닛 지음, 김명남 옮김, 창비, 2015.
- 《누드를 벗기다》, 프랜시스 보르젤로 지음, 공민희 옮김, 시그마북스, 2012.
- 《다락방의 미친 여자》, 수전 구바, 산드라 길버트 지음, 박오복 옮김, 이후, 2009.
- 《다른 방식으로 보기》, 존 버거 지음, 최민 옮김, 열화당, 2012.
- 《동방의 하렘과 '여성주의적'오리엔탈리즘》, 이은정, 서양사론 제105호, 2010.
- 《딸은 엄마의 감정 쓰레기통이 아니다》, 가야마 리카 지음, 김경은 옮김, 걷는나무, 2018.
- 《렘브란트》, 크리스토퍼 화이트 지음, 김숙 옮김, 시공아트, 2011.
- 《마녀》, 주경철 지음, 생각의힘, 2016.
- 《명화들이 말해주는 그림 속 드레스 이야기》, 이정아 지음, 제이앤제이제이, 2018.
- 《모리조(Berthe Morisot)와 카셋(Mary Cassatt)의 작품에 나타난 여성 이미지에 관한 연구》, 고영재, 석사학위논문, 전남대학교, 2007.
- 《못생긴 여자의 역사》, 클로딘느 사게르 지음, 김미진 옮김, 호밀밭, 2018.
- 《본다는 것의 의미》, 존 버거 지음, 박범수 옮김, 동문선, 2000.
- 《비이성의 세계사》, 정찬일 지음, 양철북, 2015.
- 《비제 르브룅:베르사유의 화가》, 피에르 드 놀라크 지음, 정진국 옮김, 미술문화, 2012.
- 《세계여성의 역사》, 로잘린드 마일스 지음, 신성림 옮김, 파피에, 2020.
- 《스캔들 세계사》, 이주은 지음, 파피에, 2014.
- 《식민권력과 섹슈얼리티》, 김현미, 비교문화연구 제9집 1호, 서울대학교 비교문화연구소, 2003.
- 《신데렐라가 내 딸을 잡아먹었다》, 페기 오렌스타인, 에쎄, 2013.

- 《여성, 미술, 사회》, 휘트니 채드윅 지음, 김이순 옮김, 시공아트, 2006.
- 《여성과 광기》, 필리스 체슬러 지음, 임옥희 옮김, 여성신문사, 2000.
- 《여성성의 신화》, 베티 프리단 지음, 김현우 옮김, 갈라파고스, 2018.
- 《여성은 이렇게 말했다》, 한정숙 지음, 길, 2008.
- 《여성의 우정에 관하여_자매애에서 동성애까지 그 친밀한 관계의 역사》, 메릴린 옐롬, 테리사 도너번 브라운 지음, 정지인 옮김, 책과함께, 2016.
- 《여자는 왜 자신의 성공을 우연이라 말할까》, 밸러리 영 지음, 강성희 옮김, 갈매나무, 2020.
- 《여자아이는 정말 핑크를 좋아할까》, 호리코시 히데미 지음, 김지윤 옮김, 나눔의집, 2018.
- 《영국화가 엘리자베스 키스의 코리아》, 엘리자베스 키스, 엘스펫 키스 로버트슨 스콧 지음, 송영달 옮김, 책과함께, 2006.
- 《완벽한 아내 만들기》, 웬디 무어 지음, 이진옥 옮김, 글항아리, 2018.
- 《우리의 의지에 반하여》, 수전 브라운밀러 지음, 박소영 옮김, 오월의봄, 2018
- 《우리의 이름을 기억하라》, 브리짓 퀸 지음, 리사 콩던 그림, 박찬원 옮김, 아트북스, 2017.
- 《이제 우리의 이야기를 할 때입니다》, 비브 그로스콥 지음, 김정혜 옮김, 마일스톤, 2020.
- 《인상주의 여성작가 작품에서 나타난 여성성 : 메리 카셋과 베르트 모리조를 중심으로》, 정금희, 한국프랑스학논집, 2008.
- 《인상주의 화가의 삶과 그림》, 시모나 바르톨레나 지음, 강성인 옮김, 마로니에북스, 2009.
- 《인상주의의 숨은 꽃, 모리조》, 아르망 푸로 지음, 정진국 옮김, 글항아리, 2009.
- 《인상주의자 연인들》, 제프리 마이어스 지음, 김현우 옮김, 마음산책, 2006.

캔버스를 찢고 나온 여자들

- 《자기만의 방》, 버지니아 울프 지음, 이미애 옮김, 민음사, 2016.
- 《자코메티》, 제임스 로드 지음, 신길수 옮김, 을유문화사, 2006.
- 《자화상 그리는 여자들》, 프랜시스 보르젤로 지음, 주은정 옮김, 아트북스, 2017.
- 《조지아 오키프 그리고 스티글리츠》, 헌터 드로호조스카필프 지음, 이화경 옮김, 민음사, 2008.
- 《창조자 피카소》, 피에르 덱스 지음, 김남주 옮김, 한길아트, 2005.
- 《클라시커50 여성예술가》, 크리스티나 하베를리크, 이라 디아나 마초니 지음, 정미희 옮김, 해냄, 2003.
- 《타인의 고통》, 수전 손택 지음, 이재원 옮김, 이후, 2004.
- 《페미니즘 미술사》, 린다 노클린 지음, 오진경 옮김, 예경, 1997.
- 《폭정의 역사》, 브렌다 랄프 루이스 지음, 양영철 옮김, 말글빛냄, 2010.
- 《피카소의 연인들》, 최승규 지음, 한명, 2004.
- 《한국과 그 이웃 나라들》, 이사벨라 버드 비숍 지음, 이인화 옮김, 살림, 1994.
- 《함락된 도시의 여자》, 익명의 여인 지음, 염정용 옮김, 마티, 2018.
- 《화가의 출세작》, 이유리 지음, 서해문집, 2019.
- 《화혼 판위량》, 스난 지음, 김윤진 옮김, 북폴리오, 2004.
- 여성주의정보생산자조합페미디아 https://www.facebook.com/femidea.co/